要畫圖，得先懂圖

大量範例詳細說明
圖文解析必學技巧，直擊繪畫核心

服裝畫手繪
入門與應用

人體結構×表現技法×範例臨摹

柴青 編著

輕鬆就讓你掌握 男體與女體的比例 畫法！
告別奇形怪狀的五官！
從頭到腳的 下筆順序與結構 超詳解！
雪紡、蕾絲、牛仔、皮革……
十幾種衣料 的繪畫技巧總整理！

崧燁文化

目錄

第 3 篇　綜合篇

第 6 章　多種技法表現效果

精彩案例欣賞

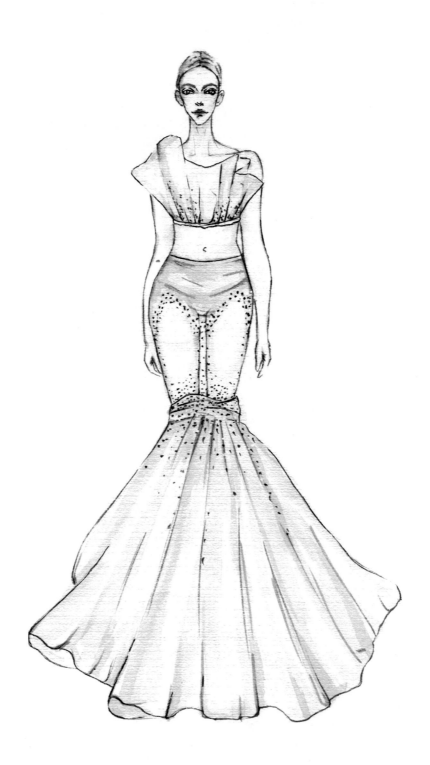

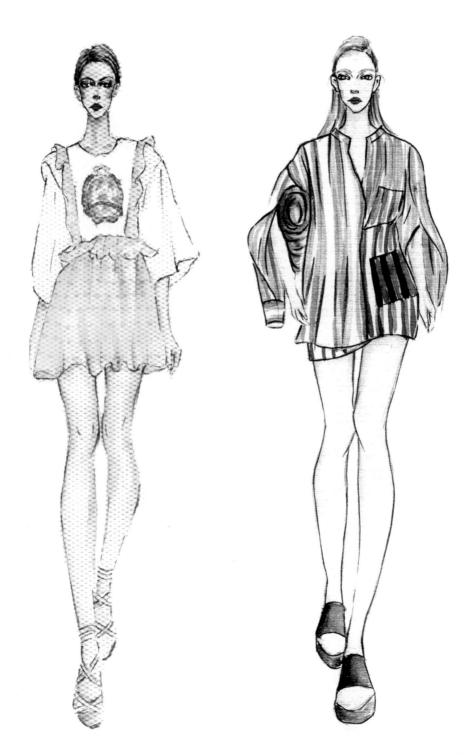

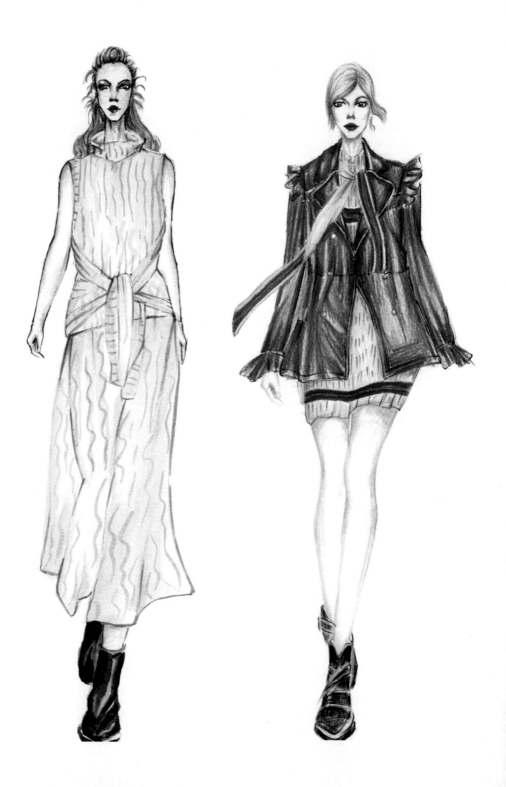

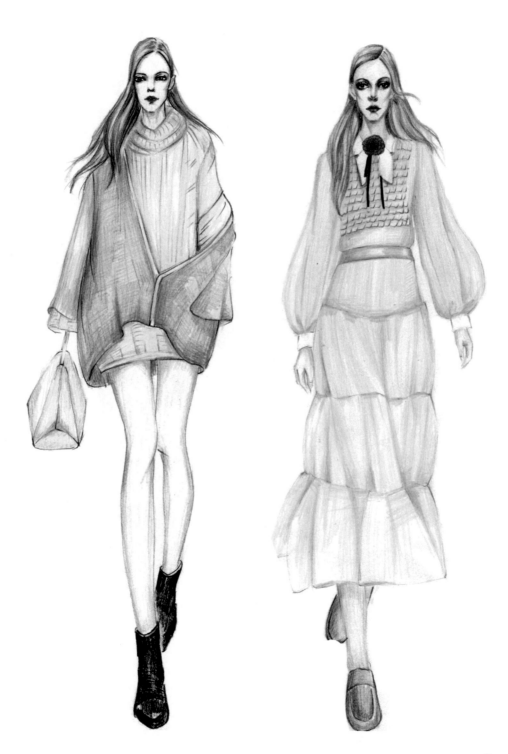

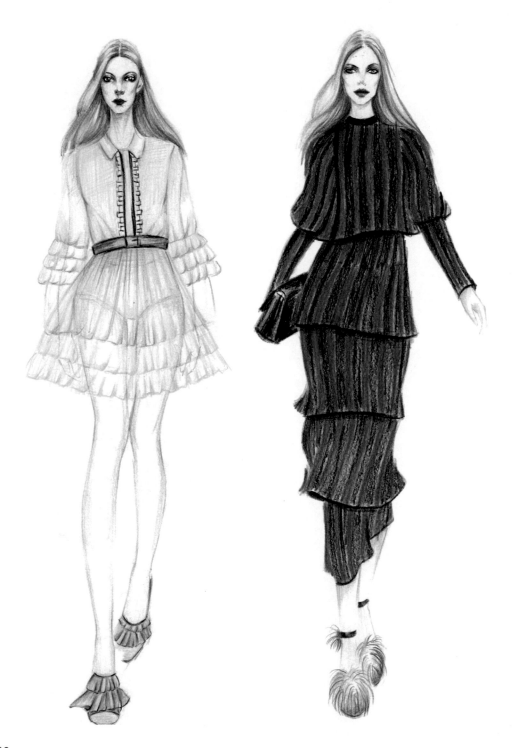

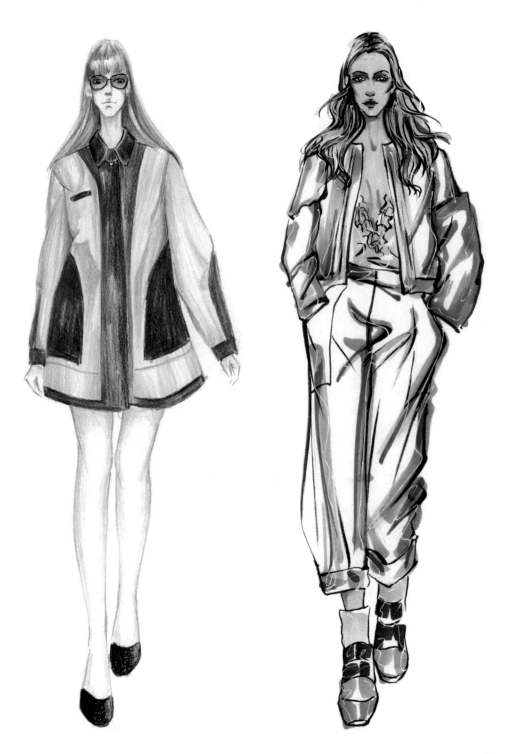

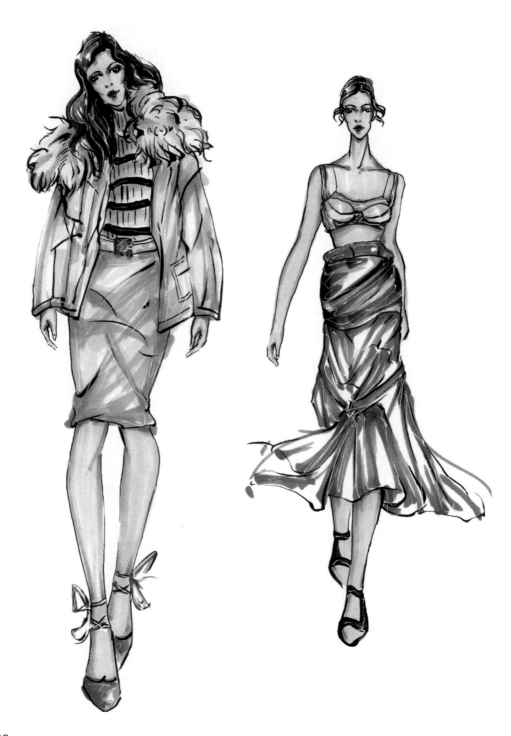

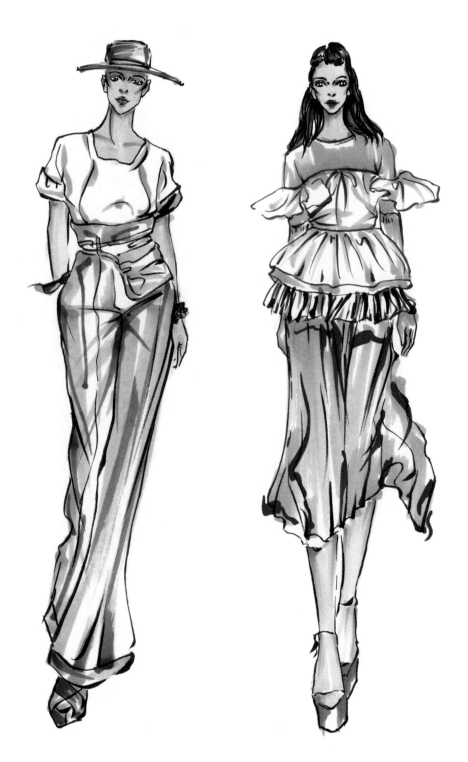

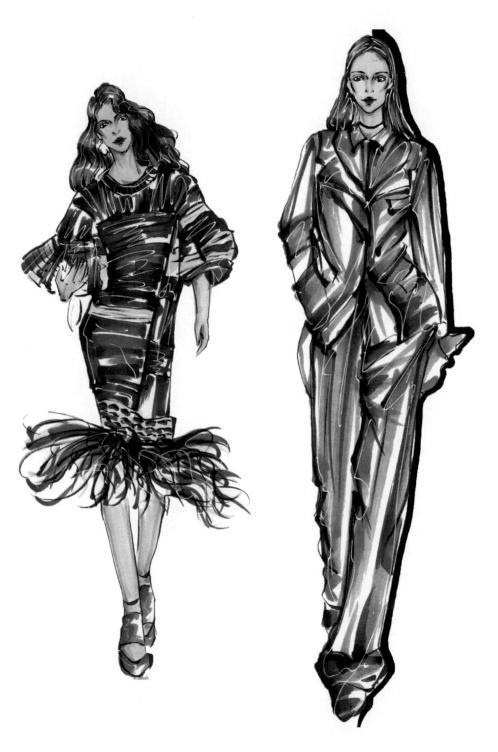

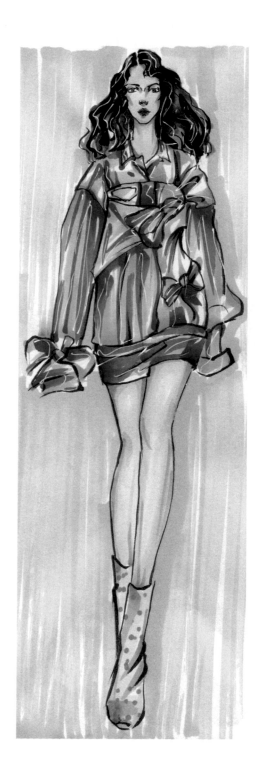
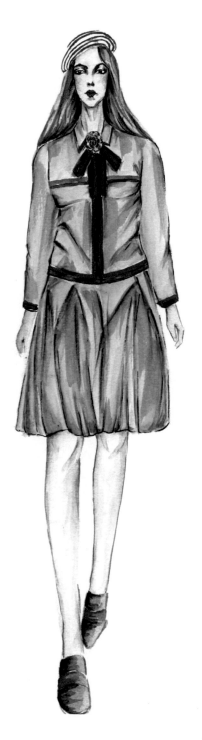

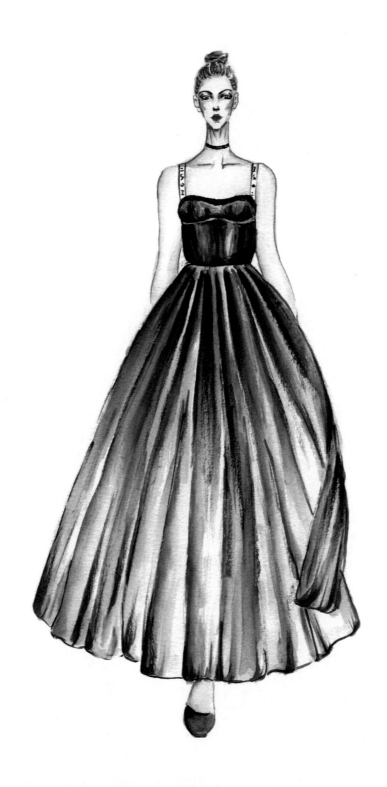

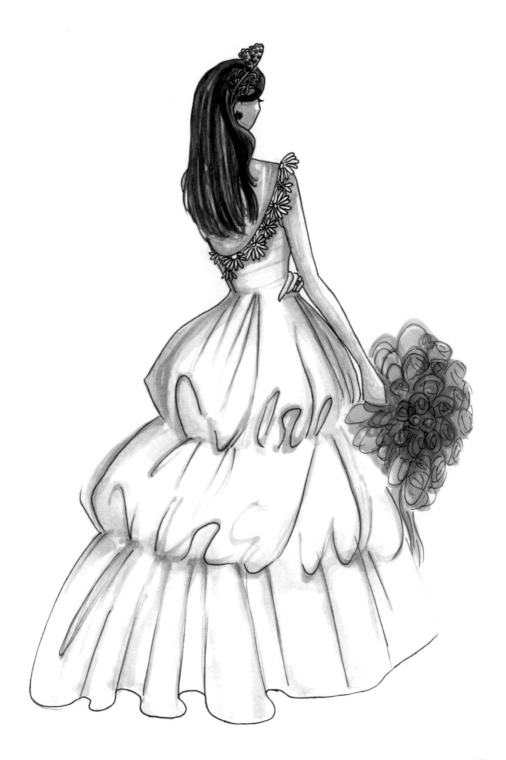

前言

　　服裝畫手繪是一門入門易、精通難的課程，沒有長時間練習和對服裝與人體關係的理解，是畫不出有深度、有技術含量的優秀作品的。本書作者根據自己的繪畫經驗，結合其他服裝畫手繪者的經驗對服裝手繪進行深入分析，並透過大量的範例詳細說明繪畫的方法和技巧，直擊繪畫核心，使讀者能真正掌握服裝畫的繪畫方法和技巧，做到活學活用，從而能夠輕鬆地繪製服裝畫。

　　專業的服裝畫表現力突出。只要會簡單的幾個人體著裝動態圖，任何人都可以「依樣畫葫蘆」地畫出看似專業的服裝效果圖，但實際上則是漏洞百出。要畫圖，得先懂圖。手繪服裝畫屬於藝術設計範疇，是以服裝為載體的藝術表現形式。在繪製服裝畫前期，可以透過觀察一些大師級的服裝畫、時裝秀來提高自己的審美和創意靈感。

　　在繪製服裝畫時，我們最常用到的就是麥克筆（Marker pen）、水彩（watercolor）、彩色鉛筆（Colored Pencil）這三種工具。而這三種工具也各有不同的繪製特點，表現出來的效果也各有千秋。掌握好每種繪圖工具的繪畫方式，然後發揮它們各自的特點，才能呈現出較為理想的服裝畫。

　　學習之初，可以採取臨摹的方式，借鑑並學習本書的服裝畫繪製方法。然而每個人對於服裝畫的繪製，都有自己的繪製手法和獨特的表現方式，尤其是對於服裝畫模特兒的呈現，從人體動態到人物五官，再到服裝款式，如果我們還沒有對每種動態、五官及服裝款式都能熟練地駕馭，那麼可以先著重於表現其中的某種風格，這樣能為我們前期的學習減輕不少負擔。也可以讓自己的繪畫先形成某種獨有的風格。

　　當有了自己的風格後，便可大刀闊斧地嘗試不同的服裝表現方式，從而進一步提高自己的繪畫技藝。

　　本書選用了大量的圖例和作品賞析，敘述清晰，內容實用，每個知識點都配有圖例分析，一些重點章節還安排了範例練習，這樣有利於讀者更好地掌握繪畫技法。每個練習和示範的圖例都取材於時尚服裝中的實際款式，使廣大讀者在學習時裝手繪的同時，還能了解新潮的時裝款式。

　　本書由柴青編著，參與編寫的還包括陳志民、陳運炳、申玉秀、李紅萍、李紅藝、李紅术、陳雲香、陳文香、陳軍雲、彭斌全、林小群、劉清平、鍾睦、劉里鋒、朱海濤、廖博、喻文明、易盛、陳晶、黃柯、黃華、楊少波、楊芳、劉有良、劉珊、趙祖欣、齊慧明、胡瑩君等。

<div style="text-align: right">作者</div>

第 1 篇
入門篇

第 1 章
服裝畫基礎

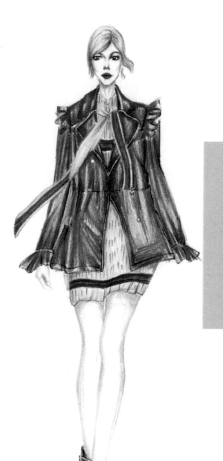

　　了解服裝畫及各類繪畫工具，是繪製服裝畫的基礎。我們在繪製服裝畫時常用到的繪畫工具包括鉛筆、橡皮擦、彩色鉛筆、水彩、麥克筆、勾線筆、毛筆等。而服裝畫是表現作者創作的媒介，在繪畫過程中不應拘泥於工具，而應當讓所有的工具靈活的為創意服務。

1.1　了解服裝畫

服裝畫應該是多元化、多重性的。從藝術的角度來看，它強調繪畫功夫、藝術感，現在也有很多服裝插畫家，他們不注重設計，而是偏重於美化設計，強調藝術感，關注作品的審美價值。從設計的角度，服裝畫只是表達設計意圖的一個手段而已。畫得好與壞不影響產品的市場銷售，只能說繪畫基礎好的設計師作品，既有一定藝術價值也有設計內容。

不會畫畫也能進行服裝設計，即在人台上就可以直接做設計。生產服裝的本質是製造活動，不是畫畫，而是對服裝產品的表達。

1.1.1　服裝畫的定義和發展

服裝畫是以繪畫作為基本手段，是透過豐富的藝術處理方法來體現服裝設計的造型和整體氣氛的一種藝術形式。

它是設計師將服裝樣式的流行趨勢確定後，構想出來作為表現的第一階段，服裝設計者將所要展示或計劃推出的服飾，因應實際需求，用他們的手和筆將符合潮流服飾的線條形體、色彩、明暗和組成的感受表達出來。由於是把預想著裝後的情況畫出來，所以，必須能表現出服裝被穿上後的姿態和感覺，也必須有真實感和立體感。

服裝畫大約有 500 年的歷史。從 16 世紀服裝畫的產生，到 18 世紀專門的服裝畫刊物的出現，而後在工業革命的影響下，迎來了 19 世紀服裝畫的黃金時代，一直到 20 世紀在工藝美術運動等各大藝術思潮的衝擊下，服裝畫一路演變出無比豐富和絢麗的風格。它是將藝術審美、時代精神、表達方式融合於一體的藝術形式。

1.1.2　多種服裝畫代表作品

服裝畫手繪的方式主要分為三種：麥克筆技法表現、水彩技法表現和彩色鉛筆技法表現。

◆ 麥克筆

麥克筆是一種用途比較廣泛的手繪工具，麥克筆的優點在於可以快速表現人體著裝的特點，其色彩比較豐富。

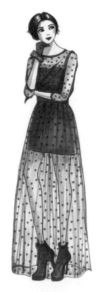

圖 1-1

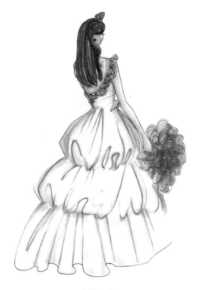

圖 1-2

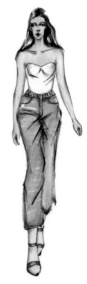

圖 1-3

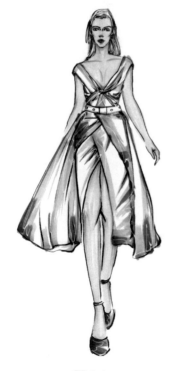

圖 1-4

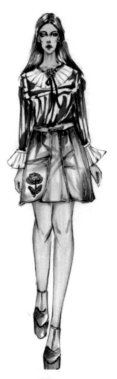

圖 1-5

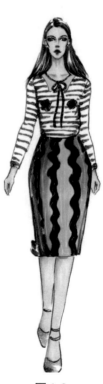

圖 1-6

◆ 水彩

　　水彩的用色在服裝效果圖中靈活多變，能夠生動準確地表達服裝特色，具有豐富的表現能力。

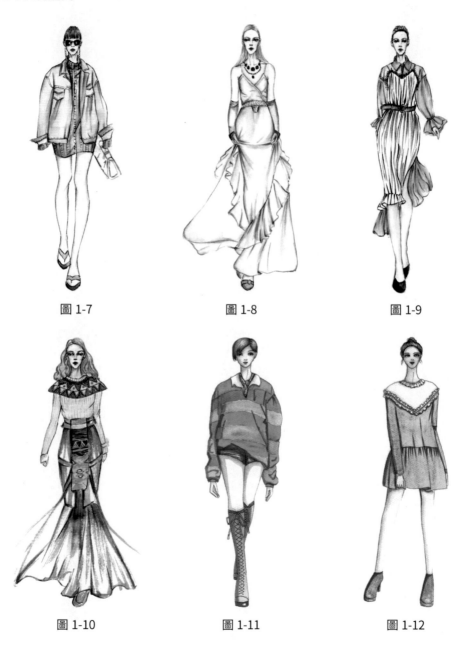

圖 1-7　　　　　　　圖 1-8　　　　　　　圖 1-9

圖 1-10　　　　　　圖 1-11　　　　　　圖 1-12

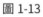

圖 1-13

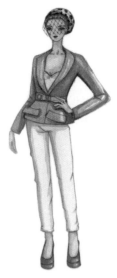

圖 1-14

◆ 彩色鉛筆

　　彩色鉛筆也是快速表現服裝效果圖的技法之一，彩色鉛筆畫出的線條細膩，同時可以進行多種顏色的混合和疊加。

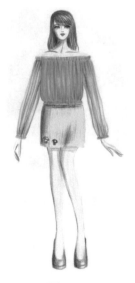

圖 1-15

圖 1-16

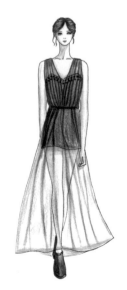

圖 1-17

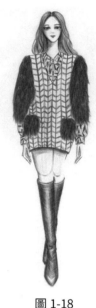

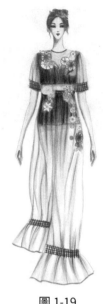

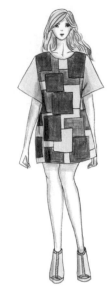

圖 1-18　　　　　　　　　　　圖 1-19　　　　　　　　　　　圖 1-20

1.2　繪畫工具

　　服裝畫並沒有固定的繪畫技術，而是常常採用各種不同的傳統繪畫手法來創作。彩色鉛筆與麥克筆是設計師們十分喜歡的繪畫工具，因其攜帶方便、使用快捷，所以適用於快速服裝畫的記錄與表現。水彩與粉彩工具攜帶起來則相對麻煩一些，但是由於這兩種工具的色彩極其豐富，表現手法多樣，效果生動，因此也成了服裝畫家們常用的表現工具。

1.2.1　繪畫紙

　　繪畫紙，專供水彩畫、鉛筆畫和炭筆畫等的繪圖用紙。而在選擇繪製服裝畫的畫紙的時候，大部分的人都會選擇使用水彩紙（圖 1-21）。因為水彩紙是比較耐摩擦的紙，在繪畫時用橡皮反覆擦，也不易起毛球，同時具有較好的耐水性，在畫水彩畫時，也較不易有擴散現象。

圖 1-21

水彩紙有很多種，價格便宜的吸水性差，價格昂貴的保存色澤時間久。依纖維來分的話，水彩紙有棉質和麻質兩種基本纖維。如果要畫細緻的主體，一般會選用麻質厚紙，這種水彩紙往往也是精密水彩插畫用紙。如果要表達淋漓流動的主體，要用到水彩技法中的重疊法時，一般會選用棉質紙，因為棉吸水快，乾得也快，唯一缺點是時間久了會褪色。依表面來分的話，則有粗面、細面、滑面的分別。依製造來分，又分為手工紙（最為昂貴）和機器製造紙。

1.2.2 鉛筆和橡皮擦

鉛筆和橡皮擦是我們在繪製服裝畫效果圖上色前必須用到的繪畫工具。鉛筆用於繪製服裝畫線稿，橡皮擦用於擦掉繪製線稿時出現的錯誤。

◆ 鉛筆

鉛筆按照工藝分類，可以分為自動鉛筆和傳統鉛筆。

自動鉛筆（圖 1-22）顧名思義，即不用削，能自動或半自動出芯的鉛筆。其筆芯直徑大小不一，粗芯的自動鉛筆，筆芯直徑大於 0.9mm；細芯的自動鉛筆，筆芯直徑小於 0.9mm。

傳統鉛筆（圖 1-23），是一種用來書寫或畫素描用的筆類，已有四百多年的歷史。其中，繪畫素描的鉛筆分為諸多類型。傳統鉛筆一般以鉛芯硬度作為分類標誌，一般用「H」表示硬質鉛筆，用「B」表示軟質鉛筆，用「HB」表示軟硬適中的鉛筆，用「F」表示硬度在 HB 和 H 之間的鉛筆。由軟至硬的排序為：9B、8B、

7B、6B、5B、4B、3B、2B、B、HB、F、H、2H、3H、4H、5H、6H、7H、8H、9H、10H 等。

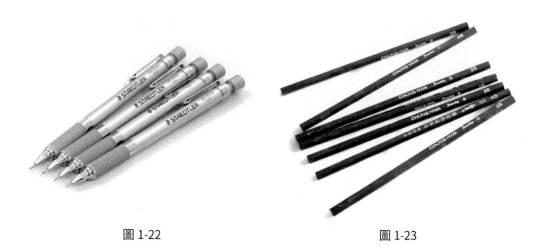

| 圖 1-22 | 圖 1-23 |

　　B 前面的數字越大，表示鉛筆芯越軟，顏色越黑。H 前面的數字越大，表示它的鉛筆芯越硬，顏色越淡。

◆ 橡皮擦

　　鉛筆芯是由石墨混合黏土製成的。石墨質軟、色黑，容易附著在紙上，所以能寫字、畫畫。橡皮擦很軟，摩擦力大，又有些黏性，在紙上輕擦，能把寫上去的字跡黏走，又不會損傷紙面。所以橡皮擦擦是在使用鉛筆繪製服裝畫線稿時必備的修改工具。

　　橡皮擦的種類比較多，在繪畫時，常用的有兩種：棕色橡皮擦擦和軟橡皮擦。

　　棕色橡皮擦擦也稱為橡膠橡皮擦，用柔軟而粗糙的橡膠製成（圖 1-24）。它的設計方便於擦除大面積的痕跡，而且不會弄破紙張，但這種橡皮擦擦並不能很有效地、準確地擦除筆跡，常被用於 2B、4B 等鉛筆繪圖。

　　軟橡皮擦，它主要由一種灰色的物料製成，且與樹膠相像（圖 1-25）。它的強度使它不會留下殘渣，故其壽命比其他橡皮擦擦要長。它以吸收石墨的方法去掉筆跡。這種橡皮擦擦不僅可擦去筆跡（事實上它能準確地去除筆跡），它還可以用於擦出重要部分或使作品更為細緻。然而，它不善於去除大面積的筆跡，而且若過度受熱便會弄髒甚至黏住紙張。這類橡皮擦多用於鉛筆素描、炭筆素描、炭精筆、粉彩畫。

圖 1-24

圖 1-25

1.2.3 麥克筆

　　麥克筆（圖 1-26）基本上可分為油性與水性兩種。油性麥克筆快乾、耐水，而且耐光性也相當好，顏色可多次疊加不會傷紙，柔和、覆蓋力較強。水性麥克筆則是顏色亮麗有透明感，可以透過疊加來增強色彩，也可以透過白色減低色彩，形成漸層。但多次疊加顏色後會變灰，而且容易損傷紙面。

　　麥克筆按筆尖形狀，可分為極細麥克筆、細頭麥克筆、粗型扁頭麥克筆和軟筆等。可以根據筆尖的不同角度，畫出粗細不同的線條效果來。

　　麥克筆具有作畫快捷、色彩豐富、表現力強等特點，利用麥克筆的各種特點，可以創造出多種風格的服裝畫來。另外鋼筆等工具也是繪製麥克筆服裝畫的重要輔助工具。圖 1-27 為服裝畫常用的 168 色油性麥克筆色卡。

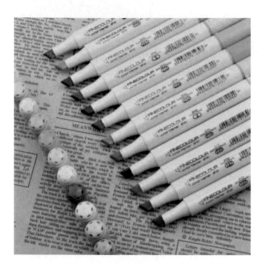

圖 1-26

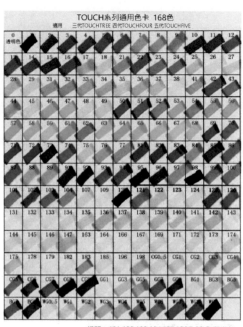

TOUCH系列通用色卡　168色

說明：121.122.123.124.125.126此6色為螢光色

圖 1-27

1.2.4　彩色鉛筆

　　彩色鉛筆分為普通彩色鉛筆和水溶性彩色鉛筆。普通彩色鉛筆，色彩極其豐富，筆芯較硬，能夠描繪生動的細節，其色彩有 500 種之多。水溶性彩色鉛筆，色彩較少，但是筆芯柔軟，著色較強，沾水之後色彩會更加豔麗（圖 1-28）。

　　我們在利用彩色鉛筆繪製服裝畫時，也可以借助毛筆（用以沾水塗抹）、炭筆（繪圖強調）、鋼筆（勾勒線條）等作為輔助工具。

圖 1-28

1.2.5 水彩顏

水彩給人的感覺有兩種，一種是給人
「水」的感覺，非常流暢和透明；另一種是
給人「色彩」的感覺，各種不同的色彩，
刺激我們的大腦，給我們不同的感受，就
像多姿多彩的世界一樣。簡單來說，水彩
就是水與色彩的融合（圖 1-29）。

圖 1-29

按特性一般分為透明水彩和不透明水彩兩種，即水彩和廣告顏料。

水彩一般稱作水彩顏料。透明度高，色彩重疊時，下面的顏色會透過來。色彩
鮮豔度不如彩色墨水，但著色較深，即使長期保存也不易變色。

廣告顏料則是不透明的水彩顏料。可用於較厚的著色，大面積上色時也不會出
現不均勻的現象。下圖為繪製服裝畫時常用的 24 色水彩顏料色卡（圖 1-30）。

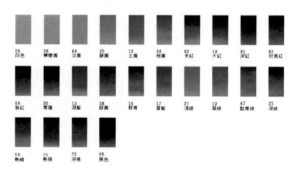

圖 1-30

1.2.6 毛筆

毛筆是一種源於中國的傳統書寫工具，也逐漸成為傳統繪畫工具（圖 1-31）。
在利用毛筆繪製服裝畫時，主要用於時裝水彩畫的上色。根據筆頭的不同形狀，毛
筆可分為尖頭畫筆、平頭畫筆、扇形畫筆等。動物毛的質地柔軟、彈性好，是水彩
畫筆的良好選擇。

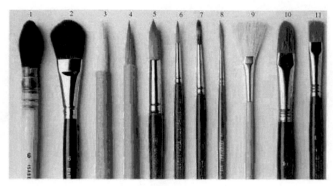

圖 1-31

1.2.7　勾線筆

勾線筆線條較細，筆頭有大小長短之分。常用於服裝畫線稿的勾勒或細緻部位的表現（圖 1-32）。

同時，細筆頭的毛筆，也被稱為勾線筆（圖 1-33）。

圖 1-32

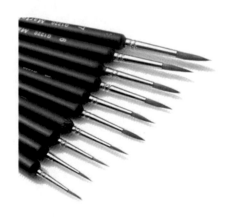

圖 1-33

1.2.8　打亮筆

打亮筆是在服裝畫中突出服裝打亮部分的好工具。打亮筆的覆蓋力強，其構造原理類似於普通修正液，筆尖為一個內置彈性的塑膠或者金屬細針（圖 1-34）。一般有 0.7、1.0 和 2.0mm 三種規格，有金、銀、白三種顏色。使用打亮筆書寫時微力向下按即可順暢出水。

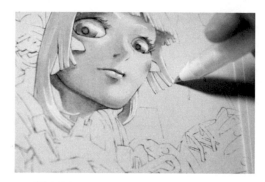

圖 1-34

第 2 章
服裝畫人體表現

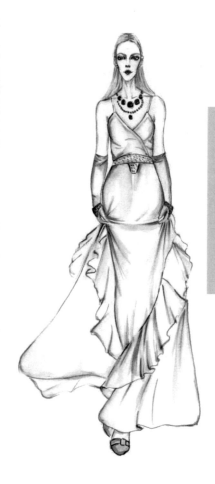

　　服裝畫是體現服裝設計的一種藝術形式，既不完全模仿正式的寫實創作，也不是絕對抽象的想像畫面。服裝畫是按照現實規律，根據設計師的創意思考，表現服裝與人體關係的一種繪畫。所以先要對人體的結構和比例有所了解，才能繪製出更理想的服裝畫。

2.1　人體結構和比例

　　人體繪畫是學習服裝畫最重要的基礎，無論是接近正常人體比例的商業服裝畫，還是加入誇張變形元素的創意服裝畫，人體結構都是關鍵。變形與誇張必須是在遵循人體結構的基礎上進行的，不準確的結構會嚴重影響作品的品質。

2.1.1　人體結構

　　繪製人體模特兒，先要簡單地了解人體的結構。人體結構分為四大部分：頭部、軀幹、上肢和下肢。人體的組合是均勻協調的，整體與部分之間、部分與部分之間存在著和諧的比例關係。

　　人體每個部分的運動都遵循一個不變的弧線軌跡，手臂的抬舉，腿部的伸縮，頭部的旋轉，包括整個身體的彎曲。側拉、前俯後仰，都在某個弧線軌跡上進行（圖 2-1）。

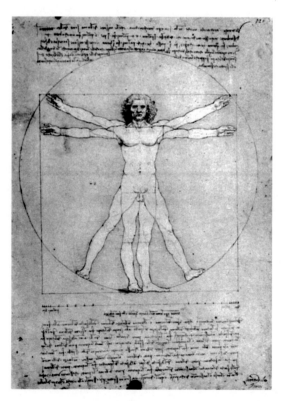

　　所以，在畫人體模特兒時，一定要注意運動的軌跡和動作的合理性，以避免畫出的模特兒在結構上出現偏差甚至畸形。

　　然而，繪製服裝畫中的人物，一方面必須根據人體的基本結構進行，另一方面需要考慮到繪畫的藝術性和美感而對人物進行一定的誇張變形。

　　目前服裝畫人物的變形趨勢大致有兩點，一是誇張頭身比例，讓女性顯得纖細修長，男性顯得偉岸挺拔；二是將細節結構誇張藝術化，例如重點描繪女性的眼睛及睫毛等。這些變形使服裝畫中的人體表現得更加唯美浪漫。

圖 2-1

2.1.2　男性人體比例

　　以頭為標準，男性體型一般為七個頭高，但對於服裝畫而言，更傾向於設定一個大致的理想比例。所以在繪製男性人體模特兒時，一般表現為九個頭身（圖2-2），以體現人體的修長感。另外男性人體的肩部要比臀部稍寬。這點是我們在繪製男性人體模特兒時要注意的。

2.1.3　女性人體比例

　　女性人體的正常頭身比為1：7（圖2-3），在服裝畫中，為了更好地表現女性的修長柔美，一般將頭身比例誇張為1：9（圖2-4）。當然在部分注重創意表現和畫面藝術性的服裝畫中，更加誇張的比例也有，例如修長的1：11或者刻意卡通化的1：6。

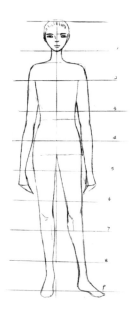

圖 2-2

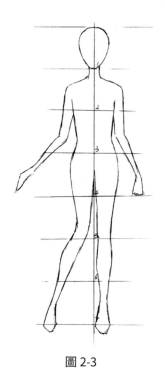

圖 2-3

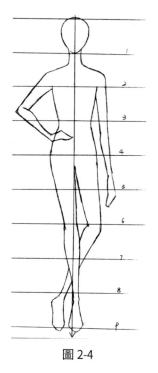

圖 2-4

2.2　人體局部表現

對於初學者而言，也許不能夠一開始就畫出令人滿意的人體。所以我們可以先對人體的幾個重要部位進行加強訓練後，再來描繪整個人體，這樣就比較容易了。

2.2.1　頭部

頭部主要包括眼睛、眉毛、嘴巴、鼻子、耳朵和頭髮。

◆ **頭部結構**

頭部結構，大致劃分為臉部和腦勺兩個部分，只要正確表示出這兩個部分的結構，即能描繪出正確的頭部。

· 側面

以人物正面頭部為基準，畫出眉線的高度及中心線，然後再描繪頭部側面（圖2-5）。繪製時注意頭部及五官的透視。

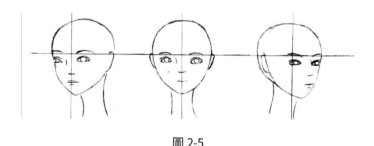

圖 2-5

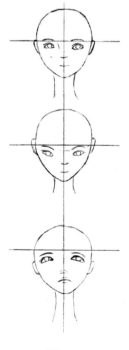

· 俯視及仰視

同樣是以人物正面為基準，畫出眉線及中心線，然後再描繪頭部的俯視及仰視（圖2-6）。繪製時注意頭部及五官的透視。

圖 2-6

◆ 髮型

在描繪人物髮型時，先描繪出頭髮的外形輪廓，然後再為頭髮描繪層次。

人物髮型的描繪分為四個步驟。

1. 畫出髮型外形輪廓（圖 2-7）。
2. 描繪頭髮內部層次（圖 2-8）。
3. 描繪出頭髮的髮絲（圖 2-9）。
4. 加深頭髮外部的輪廓線條，突顯頭髮整體的立體感（圖 2-10）。

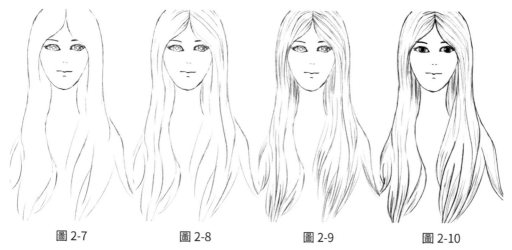

圖 2-7　　　　　　圖 2-8　　　　　　圖 2-9　　　　　　圖 2-10

人物髮型是千變外化的，髮型不一樣，表現出來的人物效果也不一樣。我們在繪製人物的髮型時，可以根據服裝需求進行髮型描繪。

不同的髮型表現如下。

短髮：

圖 2-11

圖 2-12

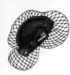

盤髮：

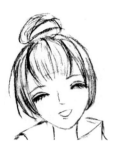

圖 2-13

長髮：

圖 2-14

圖 2-15

髮辮：

圖 2-16

圖 2-17

2.2.2 五官

人物的五官以眉心為中心線呈左右對稱狀態（圖 2-18），而在畫不同角度的透視時，要遵循近大遠小的基本原理。需注意的是，眼睛與嘴唇不能簡單地看作平面狀，而應該將其看作是鑲嵌在臉部的獨立半球體。

在繪製人體的五官前，應當先了解五官三庭五眼的比例（圖 2-19）。

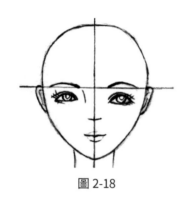

圖 2-18

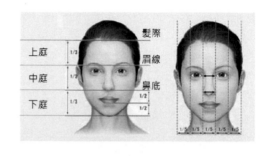

圖 2-19

三庭：從髮際線到下巴的位置可以將臉部縱向平均分為三等分，即三庭。從髮際線到眉線的位置為上庭，眉線到鼻底為中庭，鼻底到下巴為下庭，而嘴部的下唇緣又將下庭平均分為兩等分。

五眼：以兩隻眼睛的寬度作為單位，可以將臉部橫向分為五等分，即五眼。從左邊臉頰到左眼外眼角為一個眼寬，左右眼睛的內眼角距離為一個眼寬，同時從右邊臉頰到右眼外眼角也為一個眼寬。

◆ 眼睛

眼睛的結構主要包括外眼角、內眼角、上眼線、下眼線、上眼瞼、下眼瞼、上睫毛、下睫毛、眼白、虹膜、瞳孔及淚腺。描繪人物的眼睛具體可以分為四步驟。

1. 畫出眼眶輪廓（圖 2-20）。
2. 然後描繪眼部結構，包括上眼皮、眼球、瞳孔、淚腺等。在描繪眼角的時候需要注意，內眼角略微向下，外眼角略微向上（圖 2-21）。
3. 加深上眼皮的顏色，塗出眼球暗色部分，瞳孔為黑色，可以特別塗深一點。打亮部分適當留白，表現出眼部的立體感（圖 2-22）。
4. 畫出上睫毛和下睫毛。描繪睫毛的時候，用弧線表示，突顯睫毛的上揚感。睫毛的粗細長短也可以用不同幅度的線條表示，顯得眼部更為真實（圖 2-23）。

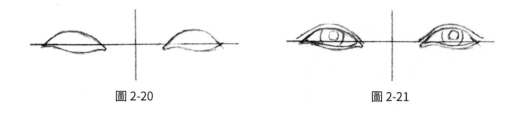

圖 2-20　　　　　　　　　　　　　　　圖 2-21

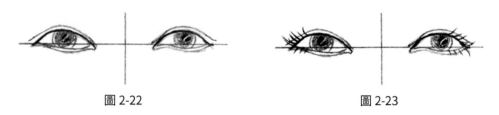

圖 2-22　　　　　　　　　　　　　　　圖 2-23

描繪半側臉和側臉眼部和描繪正臉眼部的步驟一致。

半側臉：

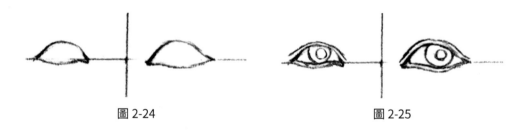

圖 2-24　　　　　　　　　　　　　　　圖 2-25

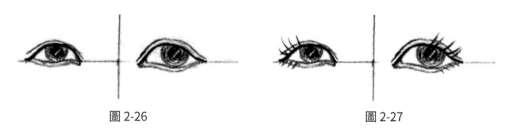

圖 2-26　　　　　　　　　　　　　　　圖 2-27

側臉：

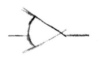

圖 2-28　　　　　圖 2-29　　　　　圖 2-30　　　　　圖 2-31

◆ 鼻子

鼻子的結構主要包括鼻根、鼻梁、鼻骨、鼻軟骨、鼻尖、鼻翼、鼻孔和鼻中隔。在繪製服裝效果圖時，通常會省略部分結構，使畫面越簡單越好，有時會只用兩個點表示鼻子，再透過顏色繪製出鼻子的立體效果。

描繪服裝畫中人物的鼻子的時候，我們可以採用較為簡潔的勾畫輪廓的方式表現。先描繪出鼻翼，然後畫出鼻孔即可（圖 2-32）。

圖 2-32

◆ 嘴部

嘴唇主要是由上唇、下唇、唇峰、唇珠、唇谷和唇角構成的。服裝效果圖中的嘴唇的畫法也同樣是越簡單越好。

在描繪人物嘴部的時候，先畫出嘴唇的閉合線，然後描繪上嘴唇及下嘴唇。由於上嘴唇和下嘴唇交界處屬於光線的暗部，所以在描繪嘴部的時候，可以把嘴唇閉合線的顏色加深，以突顯嘴部的立體感。

圖 2-33　　　　　　圖 2-34　　　　　　圖 2-35

◆ 耳朵

耳朵主要包括耳輪、耳垂、耳屏、對耳輪、對耳屏、耳甲腔和耳輪腳等，是五官中最容易被人忽略的地方，因為其位於頭部的兩側，有時又會被頭髮遮住。在繪製耳朵時通常先畫出外輪廓線，再畫幾條有代表性的內部結構線就可以了，這樣就能簡潔明瞭地表達出耳部的結構（圖 2-36）。

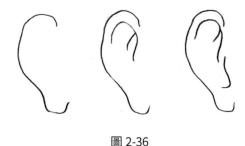

圖 2-36

2.2.3　手部

　　手部主要包括了手臂和手掌兩部分。

◆ **手臂**

　　手臂是由上臂、肘部、下臂和手掌部分組成的，描繪人的手臂分為兩步驟。

1. 先用細直線描繪出手臂的動態（圖 2-37）。
2. 再用較為柔和的線條描繪手臂線條，畫出手部細節（圖 2-38）。

　　手臂的活動範圍較大，肩部、手肘、手腕以及手掌各有不同的運動規律。手臂的屈伸表現如圖 2-39 所示。

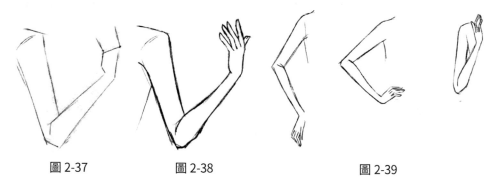

圖 2-37　　　　　　　　圖 2-38　　　　　　　　　　　　圖 2-39

◆ **手部**

　　手是由腕骨、掌骨和指節骨三部分組成的。畫服裝畫時，手指部分需要適當加長，以表現手指的修長感。描繪手部不但要符合結構，更要以流暢的線條和生動的手勢為服裝畫加分。

　　描繪手部，分為三步驟驟。

1. 描繪出手部動態。在描繪手部動態時，注意手部的結構。表現手部結構有一個方法，即以腕骨內側凸點為中心，向指尖畫放射線，以此確定手指的方向（圖2-40）。
2. 根據所畫的放射線，描繪出手指動態（圖2-41）。
3. 擦去多餘部分的線條，加深手部線條（圖2-42）。

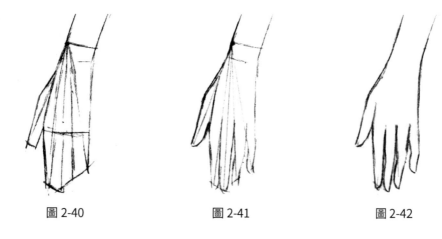

圖 2-40　　　　　　圖 2-41　　　　　　圖 2-42

手部的幾種常用動態表現（圖2-43）。

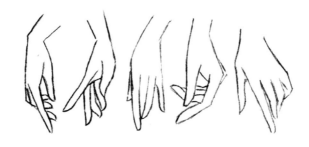

圖 2-43

手與物體間的動態表現（圖 2-44）。

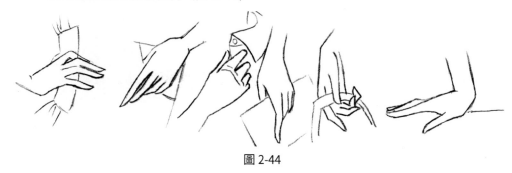

圖 2-44

2.2.4　腿部

腿部主要包括了腿部和足部。

◆ 腿部

腿分為大腿、膝蓋、小腿和腳掌四個部分。我們在描繪服裝畫人體的腿部時，應當使用光滑、彈性豐富的長線條來表現女性腿部修長柔和的特點。相較於寫實人體，將小腿略拉長，可以將腿部整體畫得更加纖細。腿部的畫法分為兩步驟。

1. 用線條規劃腿部的形態（圖 2-45）。
2. 用較為柔和圓潤的長線條描繪腿部線條（圖 2-46）。

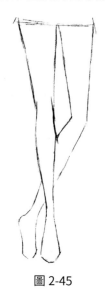

圖 2-45

圖 2-46

◆ 足部

　　腳是由腳心、腳背、腳趾、腳後跟、腳踝和腳掌組成。足部描繪，分為三步驟。

1. 描繪出足部動態。在描繪足部動態時，注意足部的結構。表現足部結構的方式
 與表現手部結構類似，以內側足踝部位作為中心，向腳趾方向畫放射線，定下
 腳趾位置（圖 2-47）。
2. 根據所畫的放射線，描繪腳趾動態（圖 2-48）。
3. 擦去多餘部分的線條，描繪足部細節（圖 2-49）。

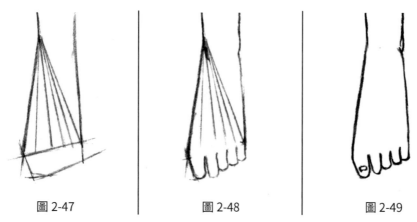

圖 2-47　　　　　　　　　　圖 2-48　　　　　　　　　　圖 2-49

　　在服裝畫中，繪畫腳部需要考慮鞋的高度。不同高度的鞋，會讓腳背形成不同
的高度。因此腳部形態也會發生變化。不同高度的鞋子與腳部的關係表示如圖 2-50
和圖 2-51 所示。

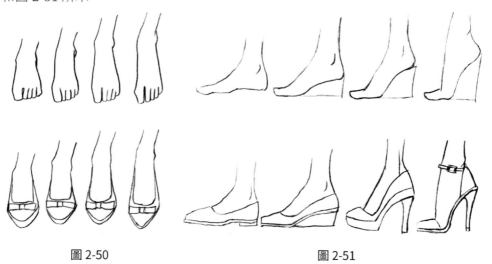

圖 2-50　　　　　　　　　　　　　圖 2-51

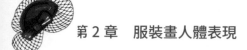

2.3　人體動態

人在不同的情況下，會呈現出不同的動態。我們先從簡單的人體正面、側面、背面這三個基本的動態來學習繪製動態人體。

2.3.1　正面

描繪人體動態，最基本的不是怎麼去臨摹這些動態。如果要掌握人體動態的畫法，一開始應當去了解兩點，即人體的重心及透視。了解完這兩點後，就能比較容易掌握人體動態的規律了。

◆ 人體重心

為了保持重心與平衡，人體運動時，各個部位的關係會發生變化，因此我們可以通過頸窩做垂直於地面的直線，以此確定人體的重心（圖 2-52）。

◆ 人體透視

學習人體透視最簡單的方法是將複雜的人體分解成簡單的體塊，四肢可以看作圓柱體，胸腔和盆腔可以看作扁平柱體（圖 2-53）。

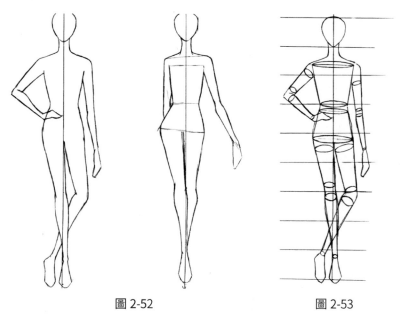

圖 2-52　　　　　　　　　　　圖 2-53

◆ 人體畫法

　　初學者繪畫服裝畫人體時，常常會掌握不準身體各部位的比例，在學習之初，我們可以將人體各個部位的基本比例先記錄起來，按照一定的標準繪畫，這樣能夠確保人體比例的準確性。

　　我們有兩種繪製人體動態的方式。方式一，可以先用簡單的體塊表示人體結構，即之前所說用柱體體現人體透視，先畫出輪廓與結構線，然後按照各個部位基本結構完成人體。方式二，直接用線條規劃人體各個部分的結構，再用較為柔和的線條完善人體肌肉型態。

　　女性正面人體繪畫步驟如下。

1. 直尺標出人體長度，將這個長度劃分為九個等分，即九頭身人體比例（圖 2-54）。
2. 描繪正面人體基本形態（圖 2-55）。
3. 描繪人體細節部分，五官、髮型、手部、足部，即完成了人體正面的繪畫（圖 2-56）。

圖 2-54　　　　　　　　圖 2-55　　　　　　　　圖 2-56

　　我們在繪製人體時需要注意的是，人體手掌一般占二分之一頭身、足部約為四分之三頭身。

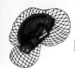

男性正面人體繪畫步驟如下。

1. 繪製出人體體塊（圖 2-57）。
2. 將繪製的人體體塊連接成柔和的線條。然後繪製出頭部、手部細節（圖 2-58）。

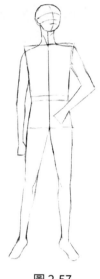

圖 2-57

圖 2-58

2.3.2　側面

側面人體繪畫，分為三個步驟。

1. 直尺標出人體長度，將長度劃分為九等分，即九頭身人體比例（圖 2-59）。
2. 描繪側面人體基本形態，注意人體透視（圖 2-60）。
3. 描繪人體細節部分，五官、髮型、手部、足部，即完成了人體側面的繪畫。在繪製過程中注意五官的側面表現（圖 2-61）。

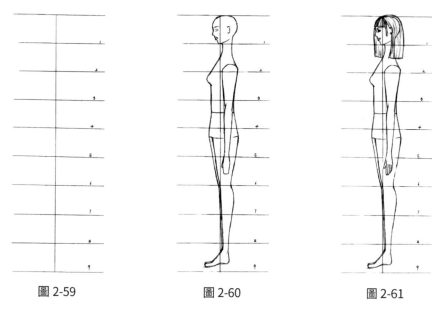

| 圖 2-59 | 圖 2-60 | 圖 2-61 |

2.3.3　背面

　　背面人體繪畫，分為三個步驟。

1. 用直尺標出人體長度，將長度劃分為九等分，即九頭身人體比例（圖 2-62）。
2. 描繪人體背面基本形態（圖 2-63）。
3. 描繪人體細節部分，包括髮型、手部、足部，即完成人體背面繪畫（圖 2-64）。

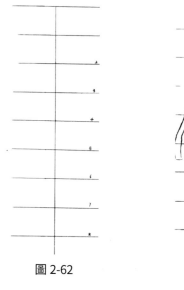

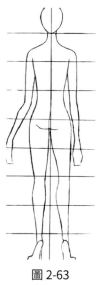

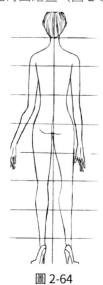

| 圖 2-62 | 圖 2-63 | 圖 2-64 |

2.4　服裝畫常用人體動態

對於一些常用人體動態的畫法，也是我們繪製服裝畫時要去掌握的，比如人體的站姿、走姿、坐姿等。我們在服裝畫中經常要用到的人體，可以透過先學會畫，然後再透過加強練習的方式來掌握這些常用動態的畫法。

2.4.1　站姿

各類人體的站姿表現如下。

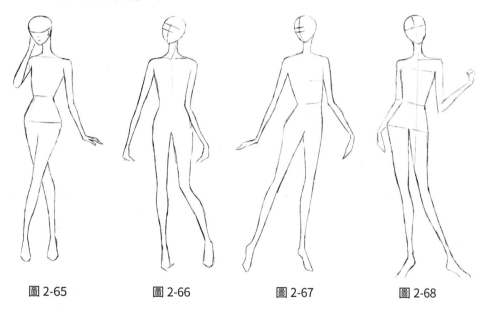

圖 2-65　　　　　圖 2-66　　　　　圖 2-67　　　　　圖 2-68

2.4.2　走姿

描繪人體走姿的步驟如下。

1. 先用長線條規劃出走姿動態（圖 2-69 和圖 2-71）。
2. 用線條柔和人體的體態（圖 2-70 和圖 2-72）。

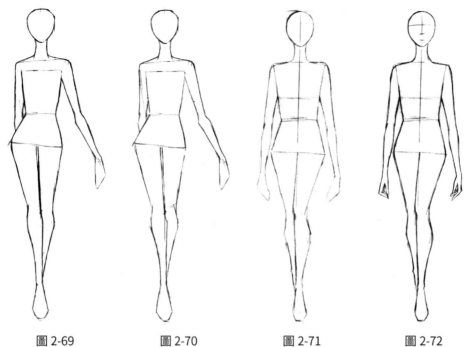

圖 2-69　　　　　　圖 2-70　　　　　　圖 2-71　　　　　　圖 2-72

　　我們在描繪人體走姿時，也可以將人體視為簡單的體塊，畫出大致的人體輪廓後，再完善人體線條（圖 2-73）。

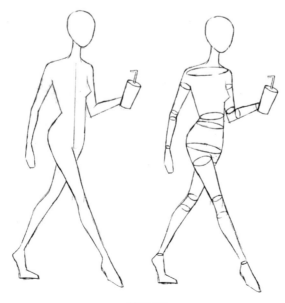

圖 2-73

2.4.3　坐姿

人體坐姿的畫法如下。

3. 先規劃出人體整體結構，描繪出人體形態（圖 2-74）。

4. 修改人體形態，使人體線條更柔和飽滿；描繪人體五官、髮型、手部等細節（圖 2-75）。

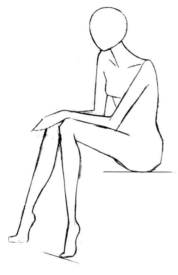

圖 2-74

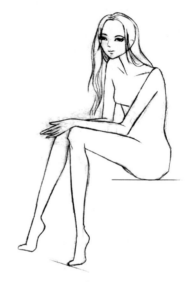

圖 2-75

第 2 篇　進階篇

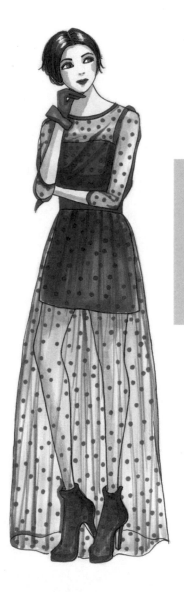

第 3 章
麥克筆表現技法

　　麥克筆是一種用途廣泛的手繪工具，它的優越性在於繪製便捷、表現力強，如今已經成為廣大服裝設計師們必備的手繪工具之一。麥克筆色彩豐富，通常分為幾個系列來表現，包括紅色系列、藍色系列、黃色系列等，使用起來非常方便。

3.1　麥克筆使用技法

我們在使用麥克筆作畫時，應當選用吸水性差、紙質結實、表面光滑的紙張來作畫，比如麥克筆專用紙、白卡紙等。

3.1.1　單色渲染

在使用麥克筆進行單色渲染時，根據麥克筆的筆頭的不同，其渲染方式各異，其渲染效果也不一樣，但由於是單色，在使用起來時，也會讓人覺得色彩較為單一，層次、明暗感並不能夠明顯地表現出來。

- · 方式一：用寬筆頭輕塗，達到淺色渲染效果（圖 3-1）；用寬筆頭進行多次塗抹，達到深色渲染效果（圖 3-2）。
- · 方式二：用圓筆頭輕塗，達到淺色渲染效果（圖 3-3）；用圓筆頭進行多次塗抹，達到深色渲染效果（圖 3-4）。
- · 方式三：先用圓筆頭進行渲染，然後用寬筆頭覆蓋，就呈現出較為明顯的圓筆頭痕跡（圖 3-5）；或是先用寬筆頭鋪出底色，再用圓筆頭塗抹，呈現出不太明顯的圓筆頭痕跡（圖 3-6）。

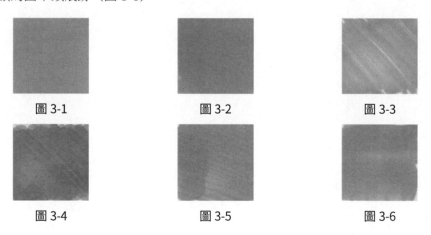

| 圖 3-1 | 圖 3-2 | 圖 3-3 |
| 圖 3-4 | 圖 3-5 | 圖 3-6 |

3.1.2　多色渲染

我們在進行多色渲染的時候，不管是用多少種顏色進行渲染，要記住的是，淺色總是會被深色覆蓋掉。

雙色渲染的效果如圖 3-7 和圖 3-8 所示。

　　使用太多種顏色進行重疊渲染，會使畫面顯得比較髒亂。多色重疊後的渲染效果如圖 3-9 和圖 3-10 所示。

　　使用多色不重疊的方式進行渲染，則會根據顏色的不同，讓畫面顏色顯得豐富豔麗。多色不重疊的渲染效果如圖 3-11 所示。

　　用某種色系作為底色，然後用其他顏色進行多色渲染效果，其實也是單色與底色進行雙色渲染的效果（圖 3-12）。這種有底色的渲染方式，為畫面中的多種顏色定好了基調：底色越深，整個畫面基調偏深；底色越淺，畫面基調越接近麥克筆的正常顏色。

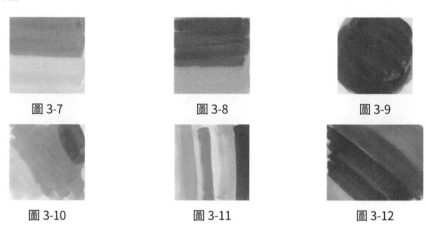

圖 3-7　　　　　　　　　圖 3-8　　　　　　　　　圖 3-9

圖 3-10　　　　　　　　圖 3-11　　　　　　　　圖 3-12

3.1.3　漸層渲染

　　麥克筆不具有很強的覆蓋性，淡色無法覆蓋深色，所以在描繪漸層效果時，應該先從淺色開始繪製，然後再用深色覆蓋，逐漸增加畫面的細節及漸層效果（圖 3-13 和圖 3-14）。

圖 3-13　　　　　　　　　　　　　　　　圖 3-14

　　我們在表現物體的明暗、層次時，經常會用到同色系的顏色進行漸層渲染，使物體呈現立體感。

3.1.4　線條處理

麥克筆的筆觸變化多樣，在繪製服裝效果圖時，要注意麥克筆的運筆方式及手部力度的掌控。麥克筆的筆頭有圓頭和方頭之分。

我們在使用時，可以透過調整畫筆的角度和筆頭的傾斜度，達到控制線條粗細變化的筆觸效果。麥克筆用筆要求速度快、下筆篤定、有力度。

圓筆頭線條表現效果如圖 3-15 和圖 3-16 所示。

寬筆頭較窄面線條表現效果如圖 3-17 和圖 3-18 所示。

寬筆頭較寬面線條表現效果如圖 3-19 和圖 3-20 所示。

圖 3-15　　　　　　　　圖 3-16　　　　　　　　圖 3-17

圖 3-18　　　　　　　　圖 3-19　　　　　　　　圖 3-20

3.1.5　圖案處理

麥克筆不適合做大面積的塗染，需要概括性的表達，透過筆觸的排列畫出三四個層次即可。麥克筆不適合表現細小的物體，比如樹枝、線狀物體等，所以在用麥克筆處理圖案時，可以直接用想要的顏色，塗較大圖案的顏色，比如大的圖案（圖 3-21）、條紋（圖 3-22）、格紋（圖 3-23）、圓點（圖 3-24）等。

圖 3-21　　　　　圖 3-22　　　　　圖 3-23　　　　　圖 3-24

　　而如果要表現比較深的顏色圖案時，可以直接在鋪好的底色上進行圖案描繪（圖 3-25、圖 3-26 和圖 3-27）。

| 圖 3-25 | 圖 3-26 | 圖 3-27 |

3.2　頭部上色技法表現

　　頭部主要包括髮型和五官，所以這一小節主要講的就是用麥克筆為人物的髮型和五官上色的方法。在用到麥克筆對人物頭部進行上色時，應當注意麥克筆的筆觸。利用平塗的方式或利用麥克筆不同的筆觸為人物頭部的髮型及五官上色，表現出符合服裝畫要求的人物頭部。

3.2.1　髮型

　　髮型是指頭髮的長度、顏色和形狀，是肉眼所能觀察到的，一般分為直髮、波浪捲髮、羊毛狀捲髮及各種捲髮。

　　在為頭髮上色前，先畫出頭髮的線稿（圖 3-28），然後用勾線筆勾出線稿以待上色（圖 3-29）。

　　然後用 31 號色麥克筆對頭髮底色進行上色，（圖 3-30），可以平塗，也可以利用寬筆頭的筆觸繪製出頭髮的髮絲。最後選用 92 號色麥克筆畫出頭髮暗部（圖 3-31），以此表現頭髮的立體感及層次感。

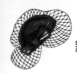

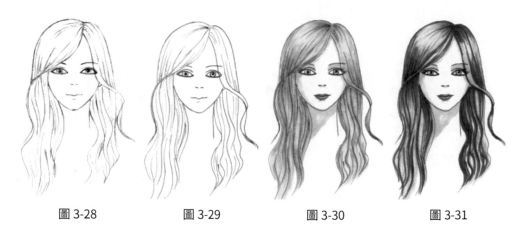

圖 3-28　　　　　圖 3-29　　　　　圖 3-30　　　　　圖 3-31

3.2.2　五官

人物五官是服裝畫的繪畫重點之一，掌握好人物五官的繪製，就能表現出人物的特徵。

◆ 眼睛

在用麥克筆對眼睛部分進行上色時，用麥克筆平塗出眼部周圍皮膚的顏色及眼睛虹膜的顏色即可，因為麥克筆無法描繪出物體的細節部分，所以在描繪睫毛、眼珠等細節時直接用勾線筆表現即可。

眼睛上色的步驟分為四步驟。

1. 畫出眼睛部位的線稿，然後用勾線筆勾線。無論是什麼人種，其瞳孔大都是黑色的，所以在用勾線筆勾線的時候，可以將瞳孔的顏色用黑色勾線筆填充完整（圖 3-32）。
2. 用 139 號色麥克筆對眼部周圍皮膚進行上色（圖 3-33）。
3. 用 139 號色麥克筆加深皮膚暗部（圖 3-34）。
4. 用 21 號色麥克筆對眼部周圍上色，然後用 67 號色麥克筆上色虹膜（圖 3-35）。

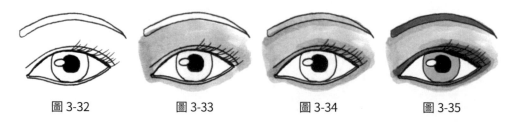

圖 3-32　　　　　圖 3-33　　　　　圖 3-34　　　　　圖 3-35

◆ 鼻子

鼻子的上色，主要是利用膚色的明暗關係，加深與打亮的表現，展現鼻子部分的立體感。

鼻子的上色分為四步驟。

1. 畫出鼻子部分的線稿，然後用勾線筆勾線，待上色（圖 3-36）。
2. 用 139 號色麥克筆對鼻子底部進行上色（圖 3-37）。
3. 用 21 號色麥克筆對鼻子皮膚的暗部進行上色（圖 3-38）。
4. 再次用 139 號色麥克筆描繪膚色，留出打亮部分（圖 3-39）。

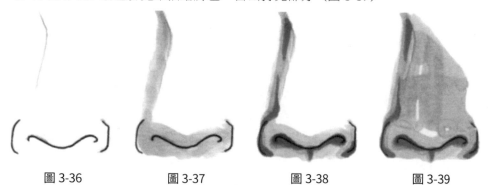

圖 3-36　　　　　圖 3-37　　　　　圖 3-38　　　　　圖 3-39

◆ 嘴巴

嘴部的表現很簡單，其表現方法和描繪鼻子一樣，主要是利用嘴唇的明暗表現出嘴部的立體感。

嘴部的描繪分為三步驟。

1. 畫出嘴唇的線稿，然後用勾線筆勾線，待上色（圖 3-40）。
2. 用 139 號色麥克筆畫出嘴唇底色，注意打亮部分的留白；然後用 21 號色麥克筆對嘴唇的暗部進行上色。（圖 3-41）。
3. 用 27 號色麥克筆填充嘴唇顏色，打亮部分繼續留白。使嘴唇的明暗部分形成一個自然的過渡（圖 3-42）。

圖 3-40　　　　　　　圖 3-41　　　　　　　圖 3-42

◆ 耳朵

耳朵的上色同樣也是利用膚色的明暗關係來表現出耳朵部分的立體感。
耳朵的上色分為三步驟。

1. 畫出耳朵的線稿，然後用勾線筆勾線，待上色（圖 3-43）。
2. 用 139 號色麥克筆對耳朵上底色。（圖 3-44）。
3. 用 21 號色麥克筆對耳朵的暗部上色（圖 3-45）。

圖 3-43　　　　　　　　圖 3-44　　　　　　　　圖 3-45

3.3　局部服裝設計

服裝局部設計關係到服裝的整體造型及美感，是服裝整體造型的基礎，主要表現在領子、袖子、門襟、裙襬等重要位置。

◆ 衣領

衣領處於服裝最上方的醒目位置，它的功能從最初的保護人體頸部為主，演變至今以裝飾性為主。
衣領的上色分為四個步驟。

1. 繪製出衣領部位的線稿，用勾線筆勾線，待上色（圖 3-46）。
2. 用 67 號色麥克筆對衣領上底色（圖 3-47）。
3. 用 64 號色麥克筆對衣領陰影的部分上色（圖 3-48）。
4. 用 64 號色麥克筆描繪衣領上的條紋圖案（圖 3-49）。

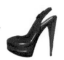

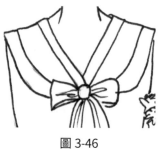

圖 3-46

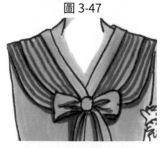

圖 3-47

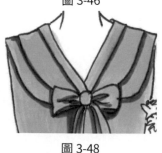

圖 3-48

圖 3-49

◆ 袖子

袖子是蓋在手臂表面上呈圓筒狀的服裝，具有很強的立體感。

袖子的上色分為三個步驟。

1. 繪製出袖子的線稿圖，然後用勾線筆勾線，待上色（圖 3-50）。
2. 用 75 號麥克筆對袖子上底色（圖 3-51）。
3. 用 77 號麥克筆對袖子的暗部上色（圖 3-52）。

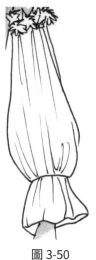

圖 3-50

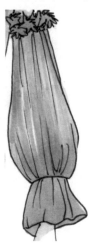

圖 3-51

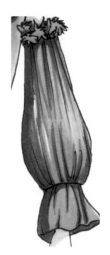

圖 3-52

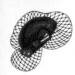

◆ 門襟

　　門襟讓衣服在穿著上更為方便，也可以作為裝飾的目的出現在服裝中。

‧ 上衣門襟

　　衣服門襟的上色分為三個步驟。

1. 繪製出門襟部位的線稿圖，然後用勾線筆勾線，待上色（圖 3-53）。

2. 用 7 號紅色麥克筆對衣服門襟部位進行上色（圖 3-54）。

3. 用 13 號紅色麥克筆對衣服門襟細節處進行描繪（圖 3-55）。

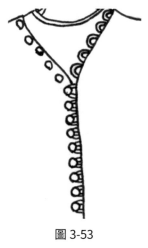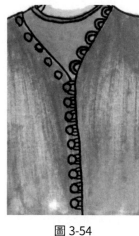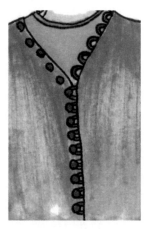

圖 3-53　　　　　　　　圖 3-54　　　　　　　　圖 3-55

‧ 下裝門襟

　　裙子門襟的上色分為三個步驟。

1. 繪製出門襟部位的線稿，用勾線筆勾線，等待上色（圖 3-56）。

2. 用 75 號色麥克筆對裙子門襟部位上底色（圖 3-57）。

3. 用 77 號色麥克筆對裙子門襟的陰影以及褶皺部分進行加強描繪（圖 3-58）。

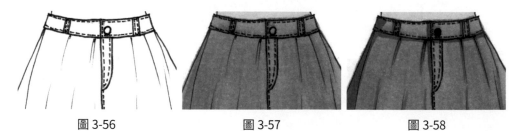

圖 3-56　　　　　　　　圖 3-57　　　　　　　　圖 3-58

◆ 裙襬

　　裙襬是裙子下擺的款式，是裙子中最為重要的一部分，裙襬的款式直接奠定了裙子的整體風格。

· 蓬蓬裙裙襬

　　蓬蓬裙裙襬的上色分為三個步驟。

1. 繪製出裙襬部位的線稿，用勾線筆勾線，待上色（圖 3-59）。
2. 用 75 號色麥克筆上裙子底色（圖 3-60）。
3. 用 77 號色麥克筆對裙襬暗部以及褶皺部分進行加強描繪。（圖 3-61）。

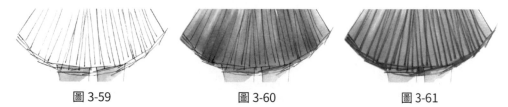

圖 3-59　　　　　　　　　圖 3-60　　　　　　　　　圖 3-61

· 荷葉邊裙襬

　　荷葉邊裙襬的上色分為四個步驟。

1. 繪製出裙襬部位線稿，用勾線筆勾線，待上色（圖 3-62）。
2. 用 7 號紅色麥克筆上裙襬底色（圖 3-63）。
3. 用 7 號紅色麥克筆加深裙襬暗部的顏色（圖 3-64）。
4. 用 13 號色麥克筆加強描繪裙襬暗部及褶皺的顏色（圖 3-65）。

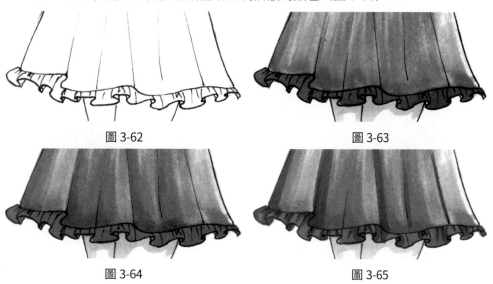

圖 3-62　　　　　　　　　　　　　　圖 3-63

圖 3-64　　　　　　　　　　　　　　圖 3-65

3.4　局部服裝造型表現

服裝的局部表現是服裝整體造型的基礎,局部設計關係到服裝的整體造型及美感。

3.4.1　帽子

隨著時代的發展,人們對美的追求也越來越高,只是停留在實用性質上的帽子,已經不足以滿足人們的需求。帽子已經逐漸發展成了頭部的裝飾,或突出服裝整體造型的飾物。

帽子的繪製分為六個步驟。

1. 畫出帽子的線稿圖 (圖 3-66)。
2. 用勾線筆勾勒線稿圖 (圖 3-67)。
3. 用 13 號色麥克筆對帽子上的蝴蝶結進行上色 (圖 3-68)。
4. 再次用 13 號色麥克筆對帽子的底色進行上色 (圖 3-69)。
5. 用黑色勾線筆描繪帽子網狀布料交叉處的圓點 (圖 3-70)。
6. 06　用 21 號色描繪帽子的暗部陰影,以增強帽子的立體感 (圖 3-71)。

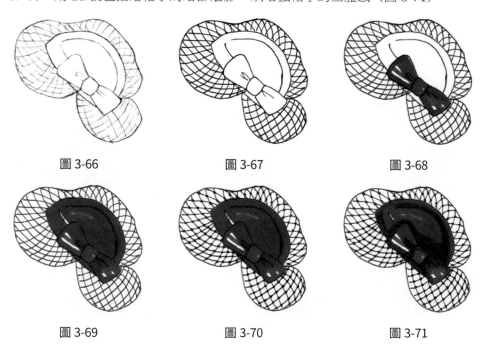

圖 3-66　　　　　　　圖 3-67　　　　　　　圖 3-68

圖 3-69　　　　　　　圖 3-70　　　　　　　圖 3-71

3.4.2　項鏈

項鏈作為服裝配飾中的一大類別，能對服裝的整體效果造成畫龍點睛的作用。項鏈的繪製分為六個步驟。

1. 繪製出項鏈的線稿（圖 3-72）。
2. 用 7 號紅色麥克筆上色項鏈底色，注意打亮處適當留白（圖 3-73）。
3. 用 84 號色麥克筆對項鏈暗部及褶皺部分進行加強描繪（圖 3-74）。
4. 用鉛筆描繪項鏈吊墜的細節，再用 84 號色麥克筆對吊墜的暗部進行細節描繪（圖 3-75）。
5. 選擇勾線筆對項鏈的輪廓以及細節進行描繪（圖 3-76）。
6. 重複步驟三的操作，描繪出項鏈整體的立體感（圖 3-77）。

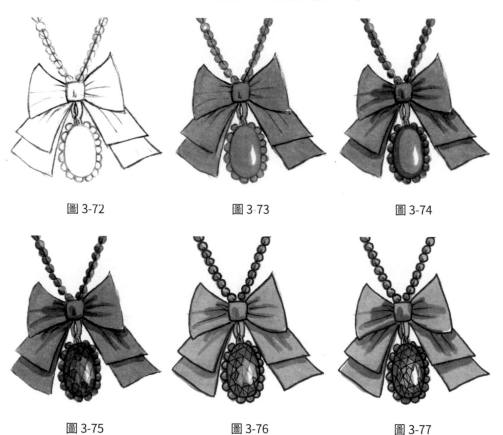

圖 3-72　　　　　　圖 3-73　　　　　　圖 3-74

圖 3-75　　　　　　圖 3-76　　　　　　圖 3-77

3.4.3　眼鏡

　　眼鏡能夠達成修飾眼部和調整服裝整體風格的作用。方框眼鏡可以增加人物的文藝氣質，圓框眼鏡突顯人物的俏皮可愛，墨鏡則給人一種酷帥的感覺。

　　眼鏡的繪製分為四個步驟。

1. 繪製出人體頭部及眼鏡的線稿（圖 3-78）。
2. 將繪製的線稿用勾線筆勾線，待上色（圖 3-79）。
3. 用 139 號色麥克筆對人物臉部陰影部分進行上色（圖 3-80）。
4. 用 67 號色麥克筆描繪眼睛虹膜，用 13 號色麥克筆描繪嘴唇的顏色，用 CG6 號色麥克筆描繪眼鏡的顏色，注意打亮部分的留白（圖 3-81）。

圖 3-78

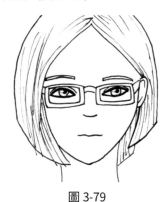

圖 3-79

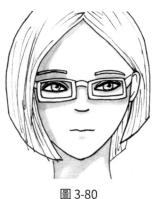

圖 3-80

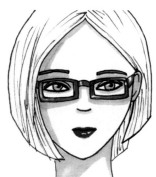

圖 3-81

3.4.4 包包

包包是用來裝個人物品的袋子，也是日常生活和服裝秀場中必不可少的配飾。
包包的繪製分為九個步驟。

1. 繪製出包包的線稿圖（圖 3-82）。
2. 用勾線筆勾勒出包包的線稿（圖 3-83）。
3. 用 34 號色麥克筆上包包的底色（圖 3-84）。
4. 用 31 號色麥克筆對包包暗部進行上色（圖 3-85）。
5. 用 64 號色麥克筆繪製出包包側邊及下半部分的條紋圖案（圖 3-86）。
6. 繼續用 64 號色麥克筆畫包包的提把和兩側吊帶的顏色（圖 3-87）。
7. 用 92 號色麥克筆繪製出條紋區暗部的顏色（圖 3-88）。
8. 繼續用 92 號色麥克筆繪製出包上星星圖案中的傾斜條紋圖案（圖 3-89）。
9. 用勾線筆勾勒出星星上方的英文字母圖案（圖 3-90）。

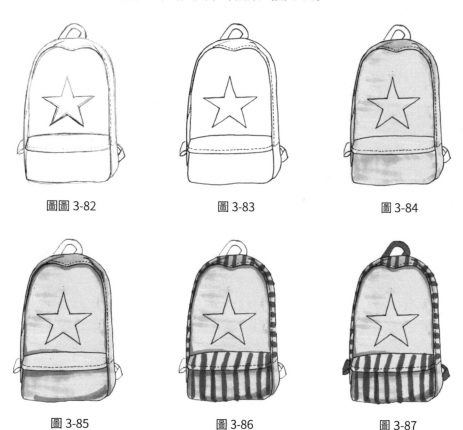

圖圖 3-82　　　　　　圖 3-83　　　　　　圖 3-84

圖 3-85　　　　　　圖 3-86　　　　　　圖 3-87

圖 3-88

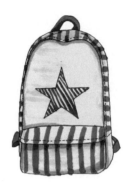

圖 3-89

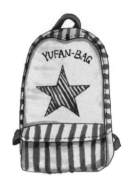

圖 3-90

3.4.5　鞋子

鞋子在日常生活中扮演著重要角色。在服裝整體造型中，鞋子的質感、顏色和圖案表現是重點。

鞋子的繪製分為六個步驟。

1. 畫出鞋子的線稿（圖 3-91）。
2. 用勾線筆勾勒出鞋子的輪廓（圖 3-92）。
3. 用 13 號色麥克筆對鞋子底色進行上色並注意打亮部分要留白（圖 3-93）。
4. 用 21 號色麥克筆描繪鞋子的暗部（圖 3-94）。
5. 用 34 號色麥克筆繪製鞋底的顏色（圖 3-95）。
6. 用 92 號色麥克筆繪製鞋子底部的顏色（圖 3-96）。

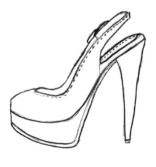

圖 3-91

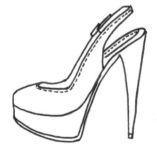

圖 3-92

圖 3-93

圖 3-94　　　　　　　　圖 3-95　　　　　　　　圖 3-96

3.5　布料質感表現

服裝布料是服裝設計中的一個重要元素，它主要是透過圖案和質感兩個方面呈現的。

3.5.1　雪紡布料

雪紡布料一般都比較輕薄，是夏季女裝中經常會運用到的布料。所以我們在表現此類布料的質感時，同樣也應當表現出布料的輕薄感。

雪紡布料的表現分為四步驟。

1. 畫出雪紡布料部分的線稿圖（圖 3-97）。
2. 用 75 號色麥克筆對布料底色進行上色。注意，上色的時候，用麥克筆的寬頭，大片大片地塗，不要塗得太均勻，也可以適當地留白，這樣更能夠表現出雪紡布料的質感（圖 3-98）。
3. 用 77 號色麥克筆對布料的暗部進行上色（圖 3-99）。
4. 用勾線筆描繪 布料的細節部分（圖 3-100）。

圖 3-97　　　　　　圖 3-98　　　　　　圖 3-99　　　　　　圖 3-100

雪紡布料的表現實例如下。

1. 用鉛筆繪製出人體著裝的基本動態，注意腿部的前後關係以及裙襬的擺動表現（圖 3-101）。

2. 選擇黑色毛筆工具在鉛筆稿的基礎上勾勒出畫面線稿，注意線條的虛實變化（圖 3-102）。

3. 先用 TOUCH 25 號色麥克筆平鋪皮膚的底色，再用 TOUCH 139 號色麥克筆加深皮膚的暗部顏色（圖 3-103）。

4. 用黑色代針筆畫出眼睛和嘴巴的輪廓線條，用 TOUCH 101 號色麥克筆畫出眼睛顏色，用 TOUCH 11 號色麥克筆畫出嘴唇顏色，用黑色毛筆畫出眉毛的形狀，最後用打亮筆來點綴眼珠以及嘴唇的打亮位置（圖 3-104）。

5. 頭髮的上色，亮部可以直接留白，先用 TOUCH 101 號色麥克筆畫出頭髮暗部的顏色，再用 TOUCH 102 號色麥克筆加深頭髮的暗部陰影，最後再用黑色代針筆畫出頭髮髮絲的感覺（圖 3-105）。

6. 用 TOUCH 68 號色麥克筆畫出裙子的暗部顏色，雪紡布料的表現主要著重在表現其飄逸感（圖 3-106）。

7. 用 TOUCH 95 號色麥克筆畫出包包顏色，再用 TOUCH CG7 號色麥克筆畫出鞋子的主色，最後用打亮筆畫出包包和鞋子的打亮位置（圖 3-107）。

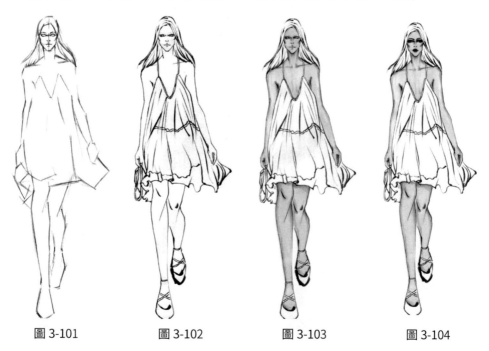

圖 3-101　　　　圖 3-102　　　　圖 3-103　　　　圖 3-104

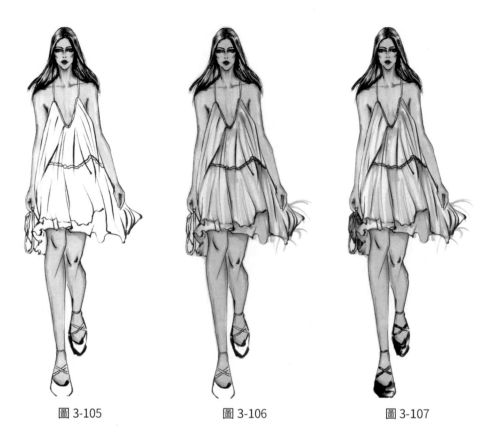

圖 3-105 圖 3-106 圖 3-107

3.5.2 牛仔布料

牛仔布料以藍色為主，也有少量的黑、白及彩色牛仔布料。它的特點在於穿著舒適、透氣性好，是休閒服裝的代表。

牛仔布料的表現分為四步驟。

1. 畫出牛仔布料線稿圖，用 67 號色麥克筆對牛仔布料進行上色（圖 3-108）。
2. 用 76 號色麥克筆描繪牛仔布料的暗部及褶皺部分，表現出立體感（圖 3-109）。
3. 用 64 號色麥克筆再次描繪牛仔布料暗部及褶皺，加強立體感（圖 3-110）。
4. 用勾線筆對鈕扣進行上色（圖 3-111）。

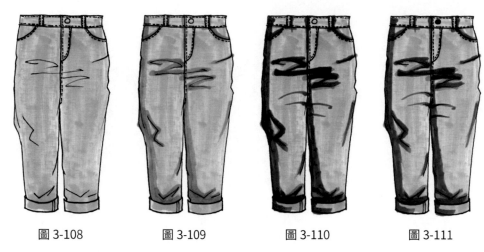

圖 3-108　　　　　圖 3-109　　　　　圖 3-110　　　　　圖 3-111

牛仔布料的表現實例。

1. 用鉛筆繪製出人體著裝的線稿（圖 3-112）。
2. 再用黑色毛筆在鉛筆稿的基礎上繪製出畫面的線稿部分，注意線條的虛實變化（圖 3-113）。
3. 先用 TOUCH 25 號色麥克筆平鋪皮膚的底色，再用 TOUCH 139 號色麥克筆加深皮膚的暗部顏色（圖 3-114）。
4. 用黑色代針筆畫出眼睛和嘴巴的輪廓線條，用 TOUCH 101 號色麥克筆畫出眼睛的顏色，用 TOUCH 11 號色麥克筆畫出嘴唇的顏色，用黑色毛筆畫出眉毛的形狀，最後用打亮筆來點綴眼珠以及嘴唇的打亮位置（圖 3-115）。
5. 用 TOUCH 101 號色麥克筆平鋪頭髮的底色，注意運筆的表現，再用 TOUCH 102 號色麥克筆畫出頭髮暗部的顏色，最後用打亮筆畫出頭髮的打亮位置（圖 3-116）。
6. 用 TOUCH 76 號色麥克筆畫出牛仔布料的底色，用 TOUCH 70 號色麥克筆畫出衣服的暗部顏色，用黑色代針筆畫出牛仔布料的細節，最後畫出打亮的位置（圖 3-117）。
7. 用 TOUCH 11 號色麥克筆畫出領巾的底色，用白色打亮筆畫出領巾的圓點圖案，用 TOUCH 103 號色麥克筆畫出鞋子的底色，用 TOUCH 95 號色麥克筆加深鞋子的暗部顏色（圖 3-118）。

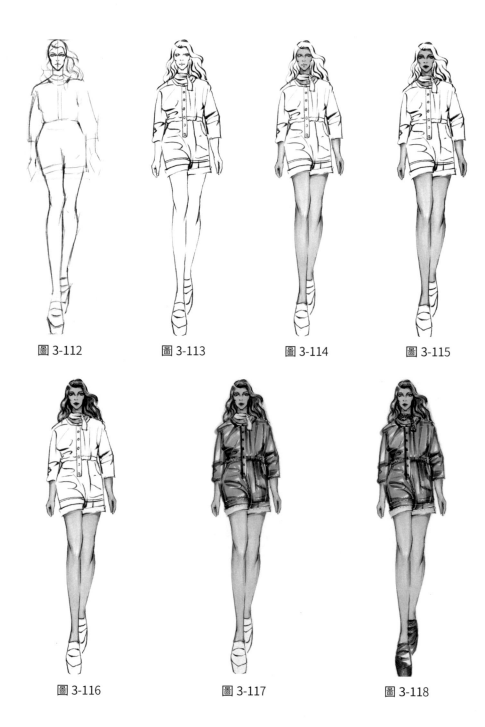

圖 3-112　　　　圖 3-113　　　　圖 3-114　　　　圖 3-115

圖 3-116　　　　圖 3-117　　　　圖 3-118

3.5.3　針織布料

針織布料是由線圈交織而成的織物，有經編和緯編之分，同時具有彈性好和透氣性好的特點。

針織布料的表現分為四個步驟。

1. 選擇代針筆畫出針織布料部分的線稿圖（圖 3-119）。
2. 用 31 號色麥克筆上針織布料底色（圖 3-120）。
3. 用 34 號色麥克筆描繪針織布料的針織紋理（圖 3-121）。
4. 用勾線筆勾勒出針織布料的紋理（圖 3-122）。

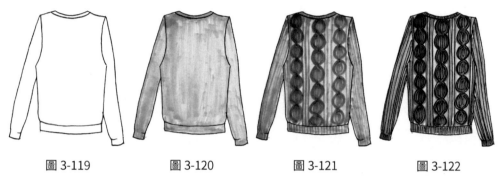

| 圖 3-119 | 圖 3-120 | 圖 3-121 | 圖 3-122 |

針織布料表現的實例如下。

1. 用鉛筆繪製出人體著裝的線稿（圖 3-123）。
2. 用黑色毛筆在鉛筆稿的基礎上繪製出畫面的線稿部分，注意毛筆線條的虛實變化（圖 3-124）。
3. 先用 TOUCH 25 號色麥克筆平鋪皮膚的底色，再用 TOUCH 139 號色麥克筆加深皮膚的暗部顏色（圖 3-125）。
4. 用黑色代針筆畫出眼睛和嘴巴的輪廓線條，用 TOUCH 101 號色麥克筆畫出眼睛顏色，用 TOUCH 11 號色麥克筆畫出嘴唇顏色，用黑色毛筆畫出眉毛形狀，最後用打亮筆來點綴眼珠以及嘴唇的打亮位置（圖 3-126）。
5. 用 TOUCH 101 號色麥克筆平鋪頭髮的底色，注意運筆的表現，再用 TOUCH 102 號色麥克筆畫出頭髮暗部的顏色，最後用打亮筆畫出頭髮的打亮位置（圖 3-127）。
6. 用 TOUCH 70 號色麥克筆繪製出針織上衣的底色，再用黑色代針筆畫出針織布料的細節，最後畫出打亮的位置（圖 3-128）。
7. 07　用 TOUCH 70 號色麥克筆畫出牛仔的布料質感，再用黑色代針筆畫出牛仔服裝的車線（圖 3-129）。

8. 08 用 TOUCH CG7 號色麥克筆畫出鞋子底色，再用 TOUCH 120 號色麥克筆
畫出鞋子暗部的顏色，最後畫出打亮的位置（圖 3-130）。

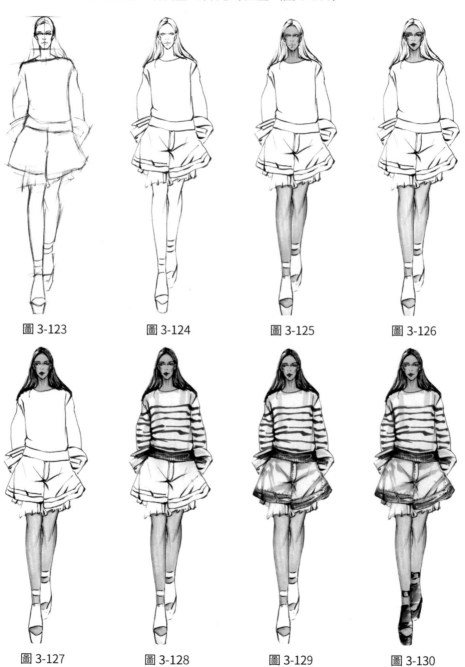

圖 3-123　　　　　圖 3-124　　　　　圖 3-125　　　　　圖 3-126

圖 3-127　　　　　圖 3-128　　　　　圖 3-129　　　　　圖 3-130

3.5.4　條紋與格紋布料

條紋與格紋圖案都是幾何圖案中的一種,具有簡單、明確和裝飾性強的特點。它透過不同粗細、不同方向、不同色彩和不同排列的線條來表現出不同的圖案效果,展現出多種不同的服裝風格。

· 條紋布料

條紋布料的表現步驟分為四步驟。

1. 畫出布料部分的線稿圖(圖 3-131)。
2. 用 31 號色麥克筆寬頭輕輕塗出布料的底色(圖 3-132)。
3. 用 31 號色麥克筆窄頭加深布料的暗部(圖 3-133)。
4. 用 64 號色麥克筆描繪布料部分的條紋圖案。注意在描繪條紋圖案時,對布料上的條紋不要呈現得太直,要隨著褶皺有起伏變化(圖 3-134)。

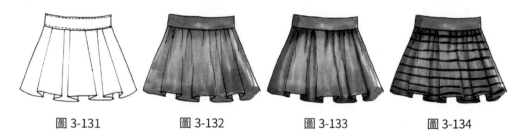

圖 3-131　　　　圖 3-132　　　　圖 3-133　　　　圖 3-134

· 格紋布料

格紋布料的表現分為四個步驟。

1. 畫出布料部分的線稿圖(圖 3-135)。
2. 用 167 號色麥克筆上布料底色(圖 3-136)。
3. 用 47 號色麥克筆描繪布料暗部(圖 3-137)。
4. 用 55 號色麥克筆繪製出布料上的格紋圖案(圖 3-138)。

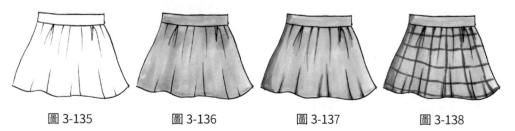

圖 3-135　　　　圖 3-136　　　　圖 3-137　　　　圖 3-138

條紋布料的表現實例如下。

1. 用鉛筆繪製出人體著裝的線稿（圖 3-139）。

2. 選擇黑色毛筆在鉛筆稿的基礎上繪製出畫面線稿，注意要表現衣服的飄逸感（圖 3-140）。

3. 先用 TOUCH 25 號色麥克筆平鋪皮膚的底色，再用 TOUCH 139 號色麥克筆加深皮膚暗部的顏色（圖 3-141）。

4. 用黑色代針筆畫出眼睛和嘴巴的輪廓線條，用 TOUCH 101 號色麥克筆畫出眼睛顏色，用 TOUCH 11 號色麥克筆畫出嘴唇顏色，用黑色毛筆畫出眉毛的形狀，最後用打亮筆來點綴眼珠以及嘴唇的打亮位置（圖 3-142）。

5. 先用 TOUCH 101 號色麥克筆畫出頭髮的髮色，再用 TOUCH 76 號色和 TOUCH 49 號色麥克筆畫出頭巾的顏色（圖 3-143）。

6. 用 TOUCH 58 號色麥克筆畫出條紋顏色，再用打亮筆點綴打亮位置（圖 3-144）。

7. 用 TOUCH 76 號色麥克筆畫出手拿包的顏色，用 TOUCH CG7 號色麥克筆畫出鞋子的底色，用黑色代針筆畫出鞋子上的圓點圖案，最後用打亮筆點綴包包和鞋子的亮部（圖 3-145）。

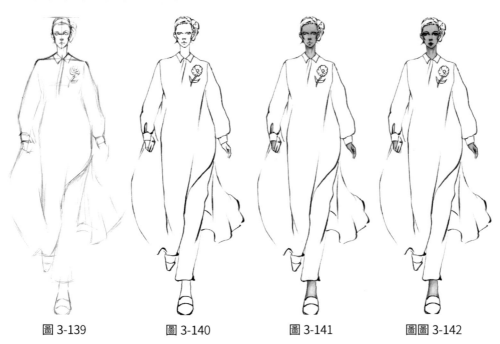

圖 3-139　　　　圖 3-140　　　　圖 3-141　　　　圖圖 3-142

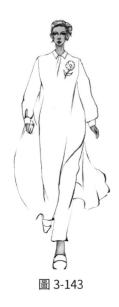

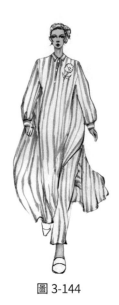

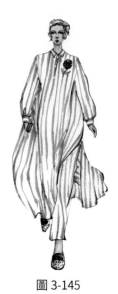

圖 3-143　　　　　　　圖 3-144　　　　　　　圖 3-145

3.5.5　棉麻布料

　　棉麻布料具有穿著舒適、透氣性好的特點，可以運用到各類型的服裝中。在夏季服裝中最為常見。

　　棉麻布料的表現分為四個步驟。

1. 畫出棉麻布料部分的線稿圖。繪製線稿時，注意棉麻布料的特徵，不要畫出太多及太細小的褶皺，以表現布料自然的下垂感（圖 3-146）。
2. 用 167 號色麥克筆繪製布料底色。注意在塗底色時，用麥克筆的圓頭縱向橫向塗，刻意留出麥克筆的筆跡。這樣更能體現棉麻布料的質感（圖 3-147）。
3. 用 47 號色麥克筆對布料的褶皺及暗部進行繪製（圖 3-148）。
4. 用勾線筆描繪出布料上的鈕扣細節（圖 3-149）。

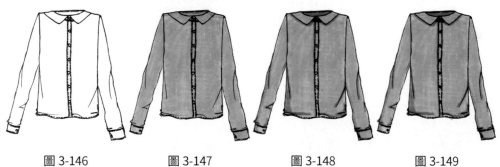

圖 3-146　　　　　圖 3-147　　　　　圖 3-148　　　　　圖 3-149

棉麻布料的表現實例如下。

1. 用鉛筆繪製出人體及著裝線稿（圖 3-150）。

2. 選擇黑色毛筆在鉛筆稿的基礎上繪製出畫面整體線稿，且要表現出衣服的飄逸感（圖 3-151）。

3. 先用 TOUCH 25 號色麥克筆平鋪皮膚的底色，再用 TOUCH 139 號色麥克筆加深皮膚的暗部顏色（圖 3-152）。

4. 用黑色代針筆畫出眼睛和嘴巴的輪廓線條，用 TOUCH 101 號色麥克筆畫出眼睛的顏色，用 TOUCH 11 號色麥克筆畫出嘴唇的顏色，用黑色毛筆畫出眉毛的形狀，最後用打亮筆來點綴眼珠以及嘴唇的打亮（圖 3-153）。

5. 用 TOUCH 101 號色麥克筆平鋪頭髮底色，注意運筆表現，再用 TOUCH 102 號色麥克筆畫出頭髮暗部顏色，最後用打亮筆畫出頭髮的高光處（圖 3-154）。

6. 用 TOUCH CG7 號色麥克筆畫出衣服的陰影表現（圖 3-155）。

7. 用 TOUCH CG7 號色平鋪衣服底色和鞋子的固有色，再用 TOUCH 120 號色麥克筆加深衣服和鞋子暗部顏色，最後畫出應打亮的部分（圖 3-156）。

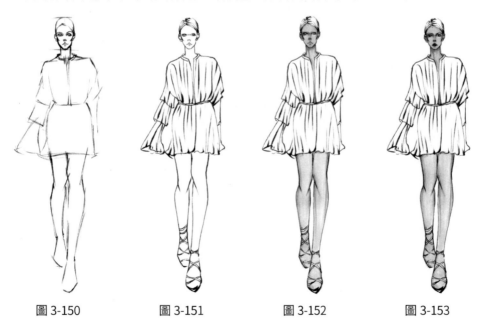

圖 3-150 圖 3-151 圖 3-152 圖 3-153

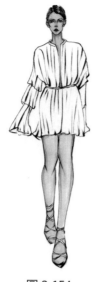

圖 3-154

圖 3-155

圖 3-156

3.5.6　皮草與皮革布料

皮草是一種手感比較柔軟且具有一定厚度的布料。皮革表面光滑、手感柔軟、富有彈性。

皮草布料的表現分為六個步驟。

1. 用 34 號色麥克筆繪製出皮草布料的底色。在塗底色時，不用塗得太過均勻，適當的留白可以為後續的皮草描繪做鋪墊（圖 3-157）。
2. 用 31 號色麥克筆描繪第一層皮草的皮毛紋理（圖 3-158）。
3. 用 21 號色麥克筆描繪第二層皮草的層次（圖 3-159）。
4. 用 92 號色麥克筆描繪第三層皮草，即皮草的暗部（圖 3-160）。
5. 用 31 號色麥克筆柔和皮草布料的明暗部（圖 3-161）。
6. 用勾線筆畫出皮草的紋理（圖 3-162）。

圖 3-157

圖 3-158

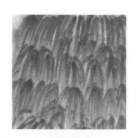

圖 3-159

圖 3-160　　　　　　　　圖 3-161　　　　　　　　圖 3-162

皮革布料因其本身可以隨意裁剪、不易毛邊的特殊工藝，已經不再局限於做整件的服裝設計，如今也被經常運用在局部的細節設計中。

皮革布料的繪製分為四個步驟。

1. 畫出皮革布料部分的線稿圖（圖 3-163）。
2. 用 13 號色麥克筆對皮革布料底色上色，注意打亮的部分留白（圖 3-164）。
3. 用 21 號色麥克筆繪製皮革布料的暗部（圖 3-165）。
4. 用勾線筆完善皮革布料的腰部、腰頭、鈕扣等細節（圖 3-166）。

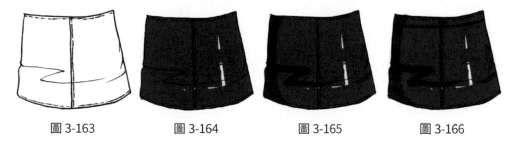

圖 3-163　　　　　　圖 3-164　　　　　　圖 3-165　　　　　　圖 3-166

皮革布料的表現實例如下。

1. 用鉛筆繪製出人體及著裝線稿（圖 3-167）。
2. 選擇黑色毛筆在鉛筆稿的基礎上繪製出畫面線稿，且要表現出衣服的飄逸感（圖 3-168）。
3. 先用 TOUCH 25 號色麥克筆平鋪皮膚的底色，再用 TOUCH 139 號色麥克筆加深皮膚的暗部顏色（圖 3-169）。
4. 用黑色代針筆畫出眼睛和嘴巴的輪廓線條，用 TOUCH 101 號色麥克筆畫出眼睛的顏色，用 TOUCH 11 號色麥克筆畫出嘴唇的顏色，用黑色毛筆畫出眉毛的形狀，用 TOUCH 35 號色麥克筆畫出眼鏡的顏色，用 TOUCH 44 號色麥克筆畫出眼鏡暗部的顏色，最後用打亮筆來點綴眼鏡的打亮處（圖 3-170）。

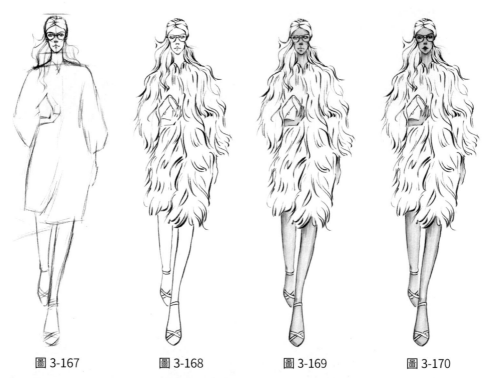

圖 3-167　　　　　圖 3-168　　　　　圖 3-169　　　　　圖 3-170

5. 用 TOUCH 101 號色麥克筆平鋪頭髮的底色，注意運筆表現，用 TOUCH 102 號色麥克筆畫出頭髮暗部的顏色，再用 TOUCH 35 號色和 TOUCH 44 號色麥克筆畫出頭巾的顏色，最後用打亮筆畫出頭髮的高光處（圖 3-171）。

6. 用 TOUCH 35 號色麥克筆畫出皮草的顏色，注意運筆的轉折變化，然後用 TOUCH 44 號色麥克筆畫出衣服的暗部顏色（圖 3-172）。

7. 用 TOUCH 31 號色麥克筆畫出包包底色，用 TOUCH 41 號色麥克筆畫出包包暗部顏色，用黑色代針筆勾勒包包的內部細節線條，用 TOUCH 120 號色麥克筆畫出鞋子的底色，最後點綴包包和鞋子的高光處（圖 3-173）。

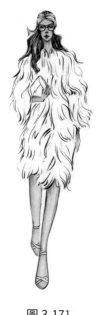
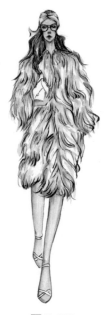

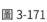

圖 3-171　　　　　　　　圖 3-172　　　　　　　　圖 3-173

3.6　範例臨摹

3.6.1　範例一

　　禮服一般給人高貴端莊的感覺，是女性在出席一些盛大隆重場合時的必備服裝。在繪製長禮服時，可以將禮服畫得略長，裙襬垂地，甚至遮住足部，這樣都是可以的。

　　禮服繪製的具體步驟如下。

1. 用鉛筆繪製出人體及著裝線稿（圖 3-174）。
2. 選擇黑色毛筆在鉛筆稿的基礎上繪製出畫面整體的線稿，且要表現出衣服的飄逸感（圖 3-175）。
3. 先用 TOUCH 25 號色麥克筆平鋪皮膚的底色，再用 TOUCH 139 號色麥克筆加深皮膚的暗部顏色（圖 3-176）。
4. 用黑色代針筆畫出眼睛和嘴巴的輪廓線條，用 TOUCH 101 號色麥克筆畫出眼睛的顏色，用 TOUCH 11 號色麥克筆畫出嘴唇的顏色，用黑色毛筆畫出眉毛的形狀，最後用打亮筆來點綴眼睛的亮點（圖 3-177）。

89

5. 用 TOUCH CG7 號色麥克筆上頭髮的底色，再用 TOUCH 120 號色麥克筆加深頭髮的暗部顏色，最後畫出打亮處（圖 3-178）。

6. 用 TOUCH 59 號色和 TOUCH 175 號色麥克筆畫出禮服顏色，再用 TOUCH CG7 號色和 TOUCH 9 號色麥克筆畫出領子處顏色（圖 3-179）。

7. 用 TOUCH 56 號色麥克筆加深禮服的暗部顏色以及領子處的暗部顏色，用 TOUCH CG7 號色和 TOUCH 120 號色麥克筆畫出腰部的顏色，用黑色毛筆點綴禮服的細節圖案，最後畫出打亮處（圖 3-180）。

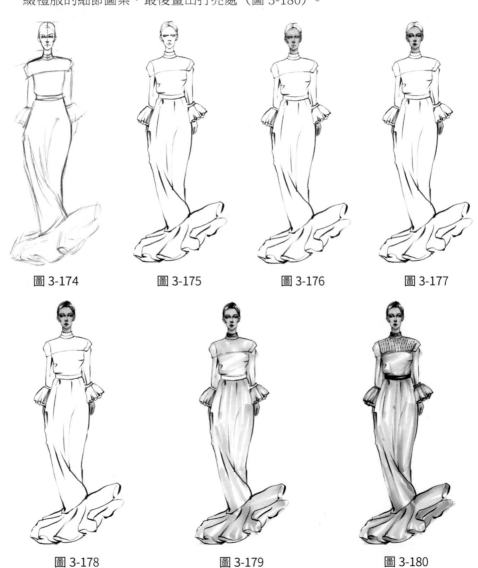

圖 3-174　　　圖 3-175　　　圖 3-176　　　圖 3-177

圖 3-178　　　圖 3-179　　　圖 3-180

3.6.2 範例二

表現輕薄質感的服裝，應以淺色系為主，這樣能更好表現出輕薄感及透明感。
表現輕薄質感服裝的具體步驟如下。

1. 用鉛筆繪製出人體及著裝線稿（圖 3-181）。

2. 選擇黑色毛筆在鉛筆稿的基礎上繪製出畫面整體的線稿，且要表現出衣服的飄逸感（圖 3-182）。

3. 先用 TOUCH 25 號色麥克筆平鋪皮膚的底色，再用 TOUCH 139 號色麥克筆加深皮膚的暗部顏色（圖 3-183）。

4. 用黑色代針筆畫出眼睛和嘴巴的輪廓線條，用 TOUCH 101 號色麥克筆畫出眼睛的顏色，用 TOUCH 11 號色麥克筆畫出嘴唇的顏色，用黑色毛筆畫出眉毛的形狀，最後用打亮筆來點綴眼睛的亮點（圖 3-184）。

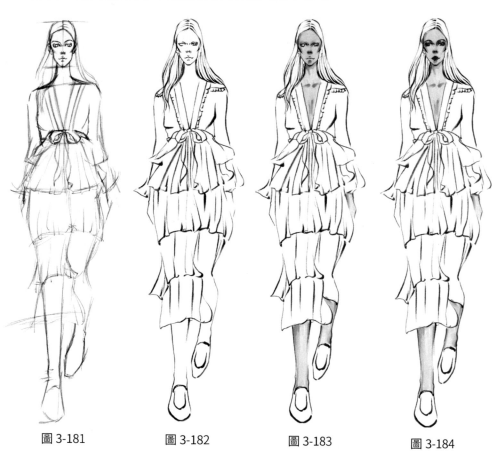

圖 3-181　　　　圖 3-182　　　　圖 3-183　　　　圖 3-184

5. 用 TOUCH 101 號色麥克筆上頭髮的底色，再用 TOUCH 102 號色麥克筆加深頭髮的暗部顏色，最後畫出打亮處（圖 3-185）。

6. 用 TOUCH 44 號色麥克筆畫出門襟顏色，用 TOUCH 11 號色和 TOUCH 1 號色麥克筆畫出肩部細節顏色，用 TOUCH WG1 號色和 WG5 號色麥克筆畫出鞋子的顏色，最後畫出鞋子的反光處（圖 3-186）。

7. 用 TOUCH 27 號色、TOUCH 9 號色以及 TOUCH 11 號色麥克筆畫出裙子不同層次的底色，再加深暗部顏色，最後用打亮筆畫出打亮處（圖 3-187）。

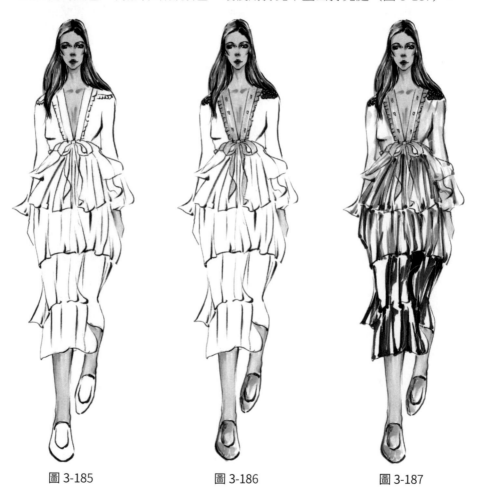

圖 3-185　　　　　　圖 3-186　　　　　　圖 3-187

3.6.3 範例三

設計有圖案的服裝，可以先完成服裝的整體，最後再繪製服裝上的圖案細節。圓點圖案服裝的表現步驟如下。

1. 繪製出人體動態及服裝線稿（圖 3-188）。
2. 用 TOUCH 139 號色麥克筆繪製皮膚暗部及陰影部分（圖 3-189）。
3. 對五官進行上色，然後用勾線筆勾勒出五官線稿（圖 3-190）。
4. 用 TOUCH 31 號色麥克筆繪製頭髮底色，注意打亮部分要留白；然後用 TOUCH 92 號色麥克筆上頭髮底色，打亮部分繼續留白（圖 3-191）。
5. 用勾線筆勾勒出整體的線稿（圖 3-192）。
6. 用 TOUCH CG2 號色麥克筆對服裝進行上色，再用 TOUCH CG6 號色麥克筆繪製服裝暗部的顏色（圖 3-193）。
7. 用 TOUCH CG6 號色麥克筆上色鞋子與手套，用 TOUCH BG7 號色麥克筆對鞋子手套的暗部進行描繪；用 TOUCH CG6 號色麥克筆繪製出服裝內襯，再用 TOUCH BG7 號色麥克筆描繪出內襯暗部（圖 3-194）。
8. 用 TOUCH BG7 號色麥克筆繪製服裝上的圓點圖案（圖 3-195）。
9. 用勾線筆勾出頭髮髮絲，然後用棕色彩色鉛筆也勾出頭髮的髮絲，以此表現出頭髮的蓬鬆感（圖 3-196）。

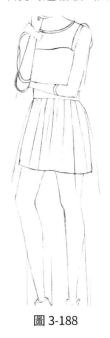
圖 3-188

圖 3-189

圖 3-190

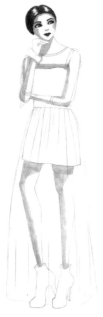

圖 3-191

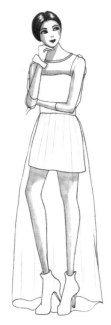

圖 3-192

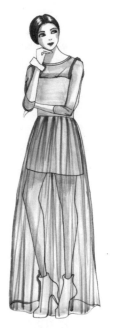

圖 3-193

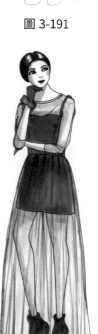

圖 3-194

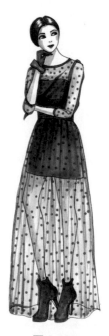

圖 3-195

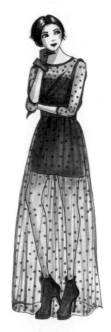

圖 3-196

3.6.4 範例四

在繪製白色的服裝時，一般用灰色來表現服裝暗部的顏色，以此突顯服裝整體的立體感。而服裝如果只是單一的白色的話，會給人單調的感覺，所以可以用比較鮮豔的配飾來增加服裝整體造型的亮點。

白色禮服的表現方式如下。

1. 先繪製出人體及服裝的線稿（圖 3-197）。
2. 用 TOUCH 139 號色麥克筆繪製皮膚，注意加深皮膚暗處（圖 3-198）。

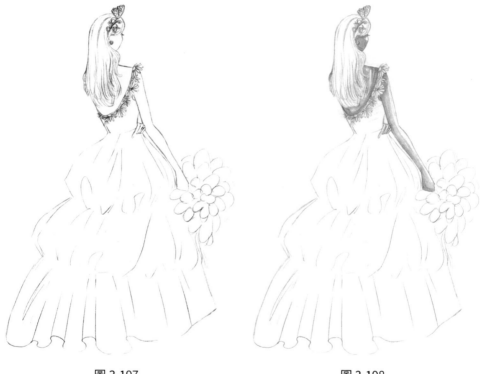

圖 3-197 圖 3-198

3. 用 TOUCH 31 號色麥克筆繪製頭髮的底色（圖 3-199）。

4. 用 TOUCH 21 號色麥克筆描繪頭髮的髮絲（圖 3-200）。

5. 用 TOUCH 92 號色麥克筆繪製出頭髮的暗部（圖 3-201）。

6. 用 TOUCH CG1 號色麥克筆繪製禮服的陰影及褶皺部分（圖 3-202）。

7. 用 TOUCH GG3 號色麥克筆加強描繪禮服的暗部及褶皺（圖 3-203）。

8. 用 TOUCH 198 號色和 TOUCH 59 號色麥克筆分別繪製捧花的花朵及葉子底色，然後用 TOUCH 84 號色和 TOUCH 55 號色麥克筆分別描繪花朵及葉子的暗部和陰影部分（圖 3-204）。

圖 3-199　　　　　　　　　　　　　圖 3-200

圖 3-201

圖 3-202

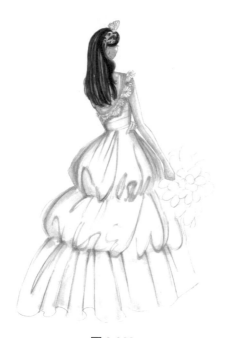

圖 3-203

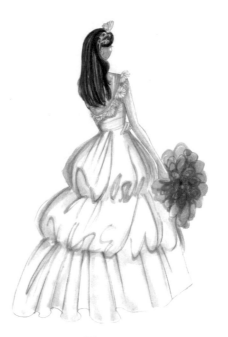

圖 3-204

9. 用 TOUCH CG1 號色麥克筆繪製頭飾部分，用 TOUCH GG3 號色麥克筆對頭
　　飾進行適度的加深立體感，用 TOUCH 64 號色麥克筆點綴出頭飾上小物件的顏
　　色。再次用 TOUCH 64 號色麥克筆對耳環及戒指進行上色（圖 3-205）。

10.用勾線筆描繪人物的睫毛，然後勾勒整體人物的線條（圖 3-206）。

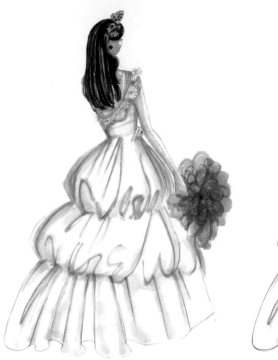

圖 3-205

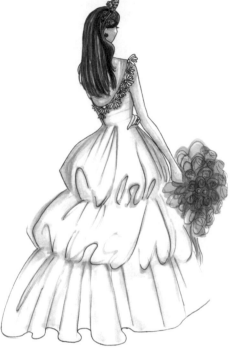

圖 3-206

第 4 章
水彩表現技法

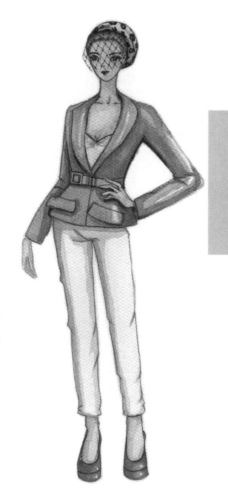

水彩在服裝效果圖中的表現靈活多變，能夠生動而準確地表達設計師的想法，也因其具有豐富的表現能力、快速易乾、色彩層次豐富和顏料透明靈動的特點，而深受現代服裝設計師們的喜愛。

4.1　水彩使用技法

水彩具有滲透、流動和蒸發等特點。水分的運用和掌握是水彩技法的重點，畫面顏色的深淺變化主要取決於水分的多少。水分越多濃度越低、顏色越淡；相反的水分越少濃度越高、顏色越深。所以，在繪製水彩服裝畫時，要充分發揮水的作用。水彩畫的基本技法包括乾畫法和溼畫法兩種。

4.1.1　乾畫法

乾畫法適合初學者學習，繪製時將顏料直接塗在乾的紙上，待顏料乾了後再繼續塗色。可以反覆進行著色，有時同一個區域需要繪製兩到三次，甚至更多的次數，這種畫法比較容易掌握。它的特點主要在於色彩層次豐富、表現手法肯定、形體結構清晰、不需要暈染效果。

乾畫法可分成層塗、罩色、接色、枯筆等具體方法。

◆ 層塗

即乾的重疊方法，在著色乾燥後再塗色，用一層層重疊的顏色表現（圖4-1）。在畫面中塗色層數不一，有的地方一遍即可，有的地方需兩遍三遍或更多次數，但次數不宜過多，以免色彩灰髒而失去作品的透明感。

◆ 罩色

實際上也是一種乾的重疊方法，但罩色面積更大一些，譬如畫面中因有多塊顏色而顯得不夠統一，就得用罩色的方法，蒙罩上一層顏色以使之統一（圖4-2）。某一色塊過暖，就罩上一層冷色改變其冷暖性質。所罩之色應以較鮮明色薄塗，一遍塗過，一般不要回筆，否則帶起的底色會把色彩弄髒。在著色的過程中和最後調整畫面時，經常採用此法。

圖 4-1

圖 4-2

◆ 接色

　　乾的接色是在鄰接的顏色乾後從其旁邊塗色，使色塊之間不滲透，每塊顏色本身也可以溼畫，以此增加變化（圖 4-3）。這種方法的特點是所表現的物體輪廓清晰、色彩明快。

◆ 枯筆

　　筆頭水少色多，運筆容易出現飛白；用水較飽滿且在粗紋紙上快畫時，也會產生飛白效果（圖 4-4）。表現閃光或柔中帶剛等效果常常採用枯筆的方法。

圖 4-3

圖 4-4

　　乾畫法不能只在「乾」字方面下功夫，畫面仍要讓人感到水分飽滿，帶有水漬溼痕，避免乾澀枯燥的缺點。

4.1.2　溼畫法

　　溼畫法可分溼的重疊和溼的接色兩種方法。

◆ 溼的重疊

　　將畫紙浸溼或部分刷溼，在畫紙未乾時著色、在著色未乾時重疊顏色（圖 4-5）。如果對水分、時間掌握得當，效果會自然而圓潤。表現雨霧氣氛是其特長。

◆ 溼的接色

　　鄰近未乾時接色，水色流滲，交界模糊，表現過渡柔和的漸層多用此法（圖 4-6）。接色時水分用量要均勻，否則，水多則向少處流動，易產生不必要的水漬。

圖 4-5

圖 4-6

　　畫水彩畫大都將乾畫、溼畫結合作畫，以溼畫為主的畫面局部採用乾畫，以乾畫為主的畫面也有溼畫的部分，乾溼結合，充分表現，濃淡枯潤，妙趣橫生。

4.2　頭部上色技法表現

　　在用水彩對人物頭部進行上色時，可以利用水彩與水互相結合的形式來改變水彩的濃度，然後可以隨時在旁邊備好紙巾，利用紙巾的吸附能力，也能夠改變水彩的濃度，以此來表現出水彩豐富的色彩感覺，從而表現出更具靈動的人物頭部。

4.2.1　髮型

　　頭髮的髮型及色彩多樣，但不論是長髮、短髮、捲髮或者直髮，繪畫時其線條都應該簡潔流暢或利用平塗的方式保持畫面的整體性。

　　髮型的上色分為六個步驟。

1. 畫出頭部的鉛筆線稿（圖 4-7）。
2. 選擇對臉部對進行上色，並對五官進行加強描繪，然後用勾線筆對五官進行勾線（圖 4-8）。
3. 用淡黃色繪製頭髮的底色，注意打亮部分要留白（圖 4-9）。

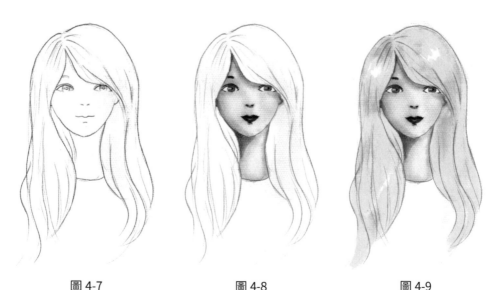

圖 4-7　　　　　　　　　圖 4-8　　　　　　　　　圖 4-9

4. 用藤黃色加深頭髮暗部及陰影的顏色（圖 4-10）。

5. 用土黃色加強描繪頭髮暗部及陰影部分（圖 4-11）。

6. 用勾線筆勾出頭髮線稿（圖 4-12）。

圖 4-10 　　　　　　　　圖 4-11 　　　　　　　　圖 4-12

4.2.2 五官

　　人物的五官是服裝畫中的重點內容，掌握好五官的繪製，就能表現出人物的特徵。

◆ 眼部

　　每個人的眼睛都不太一樣，但其眼部的結構基本上都是一致的，所以我們可以根據眼部的結構來給眼部上色，展現出眼睛部分的立體感。

　　眼部的上色分為四個步驟。

1. 畫出眼睛部位的線稿圖。注意描繪出眼球的打亮部分，以便於上色（圖 4-13）。

2. 用紅棕色繪製眼部周圍皮膚的顏色，注意對暗部及陰影部分加深。然後用紅棕色繪製眉毛部分（圖 4-14）。

3. 用紅棕色對虹膜進行上色（圖 4-15）。

4. 用黑色為瞳孔進行上色，然後用勾線筆對眼部整體進行勾線（圖 4-16）

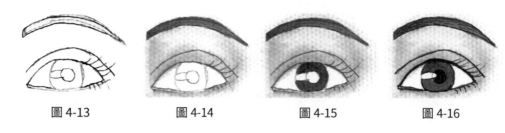

圖 4-13　　　　　　圖 4-14　　　　　　圖 4-15　　　　　　圖 4-16

◆ 鼻子

　　鼻子在結構上可以簡單的表現，然後再透過上色的方式呈現其立體感。

　　鼻子的上色分為四個步驟。

1. 繪製出鼻子部分的線稿圖（圖 4-17）。
2. 用紅棕色繪製出鼻子部分的底色，注意對暗部加深（圖 4-18）。
3. 用較深的紅棕色加強描繪鼻子部分的暗部，從而表現出鼻子的立體感（圖 4-19）。
4. 用勾線筆勾出鼻子暗部的線稿（圖 4-20）。

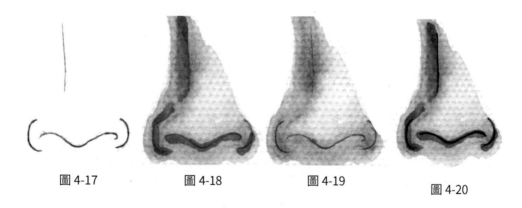

圖 4-17　　　　　　圖 4-18　　　　　　圖 4-19　　　　　　圖 4-20

◆ 嘴部

　　繪製嘴部時，用簡單的幾條線條表現出嘴部的結構，然後再透過顏色繪製的方式，突顯嘴部的立體感。

　　嘴部的上色分為四個步驟。

1. 繪製出嘴部的線稿圖（圖 4-21）。
2. 用淺紅色繪製出嘴唇底色，注意打亮部分的留白（圖 4-22）。

3. 用深紅色描繪嘴唇暗部（圖 4-23）。

4. 用勾線筆勾出嘴部線稿（圖 4-24）。

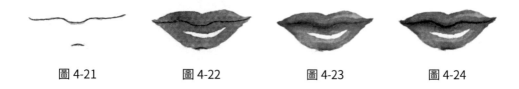

| 圖 4-21 | 圖 4-22 | 圖 4-23 | 圖 4-24 |

◆ 耳朵

繪製出簡單的耳朵輪廓線條，然後用顏色的深淺來描繪出耳朵部分的立體感。耳朵的上色分為四個步驟。

1. 繪製出耳朵部分的線稿圖（圖 4-25）。

2. 用淺紅棕色繪製出耳朵的底色（圖 4-26）。

3. 用深一點的紅棕色對耳朵進行加強描繪（圖 4-27）。

4. 用勾線筆繪製出耳朵的線稿（圖 4-28）。

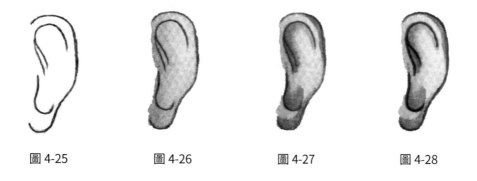

| 圖 4-25 | 圖 4-26 | 圖 4-27 | 圖 4-28 |

4.3　局部服裝造型表現

服裝局部造型的塑造是呈現整幅服裝畫的關鍵。所以針對服裝的幾個重要部分進行上色學習，是繪製服裝畫的重要步驟。

4.3.1　衣領

　　領子包括領型和領口形狀，領型是指領子的整體形狀，分為翻領、十字領、絲瓜領等；而領口形狀主要是由領口的外觀所呈現的角度決定的，可以分為方領、一字領、圓領等。

　　衣領的上色分為四個步驟。

1. 繪製出衣領部位的線稿圖（圖 4-29）。
2. 用淡黃色繪製衣領部分的底色（圖 4-30）。
3. 用土黃色加深衣領暗部部分及領子下面的陰影（圖 4-31）。
4. 用勾線筆繪製出衣領的整體線稿（圖 4-32）。

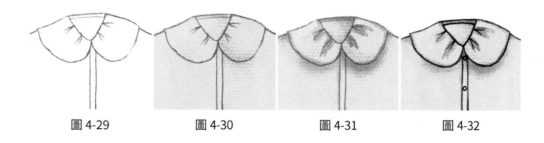

圖 4-29　　　　　　　圖 4-30　　　　　　　圖 4-31　　　　　　　圖 4-32

4.3.2　袖子

　　袖子按結構可以分為裝袖和連肩袖。裝袖的應用廣泛，適用於各種類型的服裝；連肩袖的袖襱較深，方便手臂的伸展，通常運用在休閒類的服裝中。

　　袖子的上色分為五個步驟。

1. 根據手臂的動態繪製出袖子的線稿（圖 4-33）。
2. 用淡紫色繪製出袖子部分的底色，注意亮面部分要留白（圖 4-34）。
3. 用紫色繪製出袖子的暗部（圖 4-35）。
4. 用深紫色繼續加強描繪袖子的暗部（圖 4-36）。
5. 用勾線筆繪製袖子的線稿（圖 4-37）。

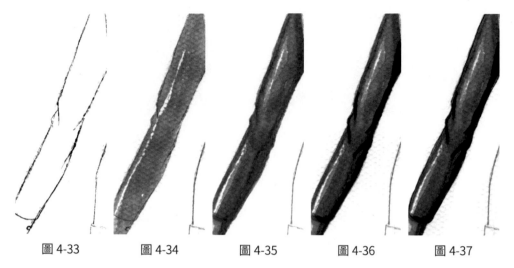

| 圖 4-33 | 圖 4-34 | 圖 4-35 | 圖 4-36 | 圖 4-37 |

4.3.3 裙襬

　　裙裝是女性最具代表性的服裝，想要掌握裙子的款式及畫法，首先要掌握裙襬的設計和上色的方法。

　　裙襬的繪製分為四個步驟。

1. 繪製出裙襬部分的線稿圖（圖 4-38）。
2. 用淡紫色繪製裙襬的底色，注意亮面部分的留白（圖 4-39）。
3. 用紫色對裙子的暗部及陰影加深（圖 4-40）。
4. 用勾線筆勾出裙襬部分的線稿（圖 4-41）。

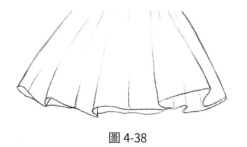

圖 4-38

圖 4-39

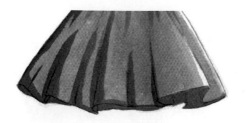

<table>
<tr><td>圖 4-40</td><td>圖 4-41</td></tr>
</table>

4.3.4　門襟

　　對於越來越注重美觀的現代人來說，門襟也成為了一種飾品並出現在各類服裝中。

　　門襟的上色分為四個步驟。

1. 繪製出門襟部分的線稿圖（圖 4-42）。
2. 用淡紫色繪製門襟部位的底色（圖 4-43）。
3. 用紫色對門襟部位的暗部加深（圖 4-44）。
4. 用深紫色描繪門襟部位的暗部，然後用勾線筆勾出門襟部分的線稿圖，最後描繪出鈕扣部分的細節（圖 4-45）。

| 圖 4-42 | 圖 4-43 | 圖 4-44 | 圖 4-45 |

4.4　飾品技法表現

　　得體的飾品，能夠突顯出人物的特徵，漂亮的飾品也能為服裝加分。我們要學會利用飾品，讓所繪製的人物更生動。

4.4.1　帽子

現在的帽子除了具有保護頭部、遮擋陽光等作用外，它的裝飾性作用也變得尤為重要。

帽子的繪製分為六個步驟。

1. 繪製出帽子部分的線稿圖（圖 4-46）。
2. 用紅棕色塗臉部皮膚，注意對暗部進行加深。分別用藍色、紅色、黃色描繪出眼睛的虹膜、嘴唇、頭髮的顏色（圖 4-47）。
3. 用淡藍色繪製出帽子的底色（圖 4-48）。

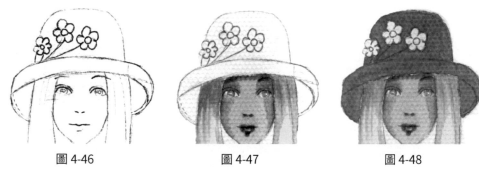

圖 4-46	圖 4-47	圖 4-48

4. 用藍色繪製出帽子的暗部及陰影部分（圖 4-49）。
5. 用淡土黃色繪製出帽子上面花朵的顏色（圖 4-50）。
6. 用較深的土黃色加深帽子上花朵暗部的顏色，然後用勾線筆對整體進行勾線（圖 4-51）。

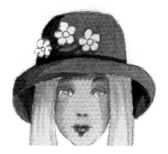
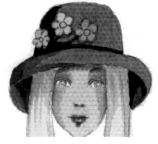
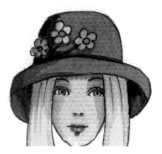

圖 4-49　　　　　　圖 4-50　　　　　　圖 4-51

4.4.2　眼鏡

對於服裝畫而言，眼鏡有著修飾人物臉部的作用。

眼鏡的繪製分為六個步驟。

1. 繪製出頭部及眼鏡的線稿圖（圖 4-52）。
2. 用淡紅棕色繪製臉部皮膚的底色（圖 4-53）。
3. 用深一點的紅棕色加深皮膚的暗部，用藍色繪製眼睛虹膜，繪製嘴唇的時候注意打亮部分的留白，同時注意對暗部進行加深（圖 4-54）。

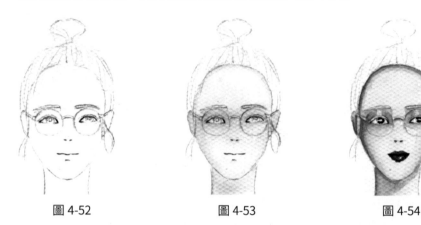

圖 4-52　　　　　　　　圖 4-53　　　　　　　　圖 4-54

4. 用土黃色繪製頭髮底色，再用褐色對頭髮的暗部以及眉毛進行繪製（圖 4-55）。
5. 用黑色加強描繪頭髮的暗部，同時勾出眼鏡部分的線稿。最後用黑色勾出眼鏡的框架，對眼鏡架部分進行上色。對於金屬部分，可以直接用留白的方式表現，即只對暗部進行加深（圖 4-56）。
6. 用細的勾線筆對頭部整體的暗部進行勾線（圖 4-57）。

圖 4-55　　　　　　　　圖 4-56　　　　　　　　圖 4-57

4.4.3 項鏈

項鏈可以形成裝飾作用，在搭配合宜之時也可以成為整幅服裝畫的亮點。

項鏈的繪製分為六個步驟。

1. 繪製出項鏈的線稿圖（圖 4-58）。
2. 用灰色對項鏈的鏈子部分進行上色（圖 4-59）。
3. 用藍色繪製項鏈吊墜，然後加深描繪吊墜的暗部（圖 4-60）。

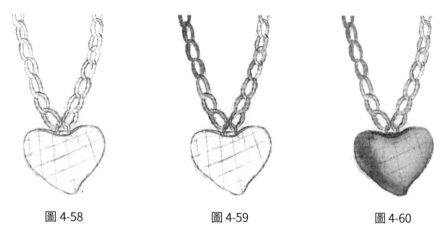

圖 4-58 圖 4-59 圖 4-60

4. 用藍色描繪項鏈吊墜上面細節部分的暗部，用深灰色加深項鏈鏈子的暗部（圖 4-61）。
5. 用勾線筆繪製出項鏈外形線稿（圖 4-62）。
6. 用勾線筆繪製出吊墜部分的細節（圖 4-63）。

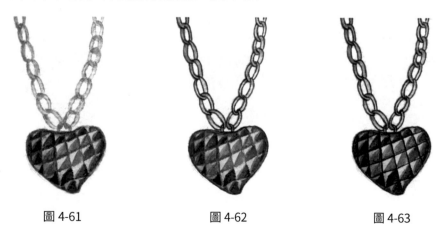

圖 4-61 圖 4-62 圖 4-63

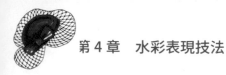

4.4.4　包包

　　包包的造型、材質、色彩和圖案的表現很重要，會直接影響到包包的外觀呈現效果，從而影響服裝畫的整體效果。

　　包包的繪製分為六個步驟。

1. 繪製出包包的線稿圖（圖 4-64）。
2. 用淡紅色對包包進行上色，注意高光部分的留白（圖 4-65）。
3. 用紅色繪製包包暗部及陰影部分。用深紅色加強描繪包包暗部的顏色（圖 4-66）。

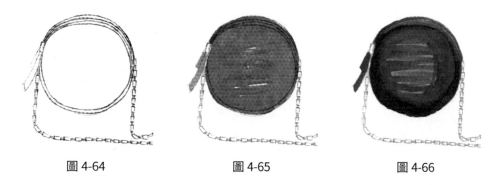

圖 4-64　　　　　　　　圖 4-65　　　　　　　　圖 4-66

4. 用灰色繪製出包包的鏈子及拉鏈頭。用深灰色加深包包鏈子暗部的顏色（圖 4-67）。
5. 用黑色繪製出包包上的圓點圖案（圖 4-68）。
6. 為包包整體勾線，描繪包包上的拉鏈細節（圖 4-69）。

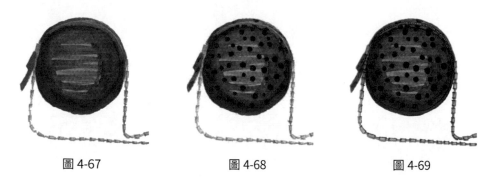

圖 4-67　　　　　　　　圖 4-68　　　　　　　　圖 4-69

4.4.5 鞋子

鞋子的質感出自於底色的鋪墊，服裝畫整體的色彩效果與鞋子的上色密不可分。鞋子的繪製分為四個步驟。

1. 繪製出鞋子的線稿圖（圖 4-70）。
2. 用淡紫色繪製鞋子的底色，注意打亮部分的留白。然後用紫色繪製鞋子的暗部及陰影部分（圖 4-71）。
3. 用黃色繪製鞋子底部，用黑色繪製鞋子底部及金屬釦（圖 4-72）。
4. 對鞋子整體進行勾線，描繪出鞋子的裝飾線（圖 4-73）。

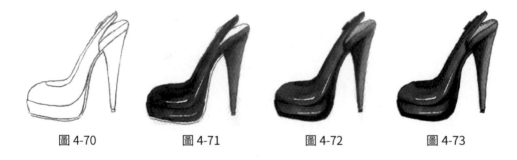

| 圖 4-70 | 圖 4-71 | 圖 4-72 | 圖 4-73 |

4.5　布料質感表現

水彩的顏色豐富，在運用的時候，需要掌握對每種顏色及水分的掌控。在用水彩表現不同布料的時候，同樣也有不同的方式。這一節主要就是講怎樣用水彩表現出不同布料的質感。

4.5.1 圖案布料

圖案布料即為有圖案的布料，其圖案可以是染上去的、繡上去的，或是利用其他手工的方式加上去的，圖案的款式也可以是各式各樣的，條紋、格紋、花朵等圖案都可以出現在布料中。表現圖案布料的重點在於底色的鋪墊與圖案的呈現。漂亮的圖案既貼合服裝的款式，也讓人看上去賞心悅目。

圖案布料的表現步驟分為三步驟。

1. 用黃色刷出布料的底色（圖 4-74）。
2. 用鉛筆輕輕描繪出圖案（圖 4-75）。
3. 用紅色對圖案進行上色，然後用勾線筆對圖案進行勾線（圖 4-76）。

| 圖 4-74 | 圖 4-75 | 圖 4-76 |

圖案布料的繪製實例如下。

1. 描繪出人體及服裝的線稿圖（圖 4-77）。
2. 用淡紅棕色繪製皮膚底色，然後用紅棕色繪製皮膚暗部（圖 4-78）。
3. 用黃色繪製頭髮的底色（圖 4-79）。
4. 用藤黃色繪製頭髮的暗部（圖 4-80）。
5. 用土黃色加強描繪頭髮的暗部（圖 4-81）。
6. 用藍色對眼睛虹膜進行上色，用紅色繪製嘴唇；然後分別用粉色和紫色繪製出頭飾的變化（圖 4-82）。
7. 用粉色繪製鞋子和裙子內襯的底色（圖 4-83）。
8. 用淡粉色繪製裙子薄紗部分（圖 4-84）。
9. 用深粉色繪製裙子內襯的暗部和鞋子的暗部（圖 4-85）。
10. 用粉色繪製裙子薄紗部分暗部及褶皺（圖 4-86）。
11. 用深粉色描繪布料上的花紋圖案（圖 4-87）。
12. 用勾線筆對整體進行勾線（圖 4-88）。

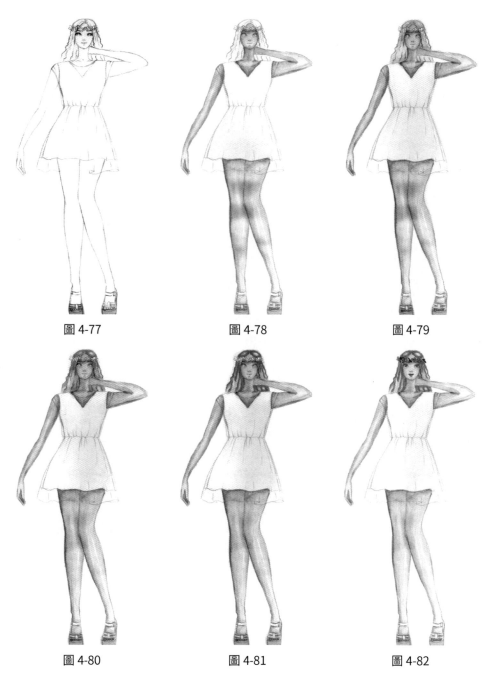

圖 4-77　　　　　　　　　圖 4-78　　　　　　　　　圖 4-79

圖 4-80　　　　　　　　　圖 4-81　　　　　　　　　圖 4-82

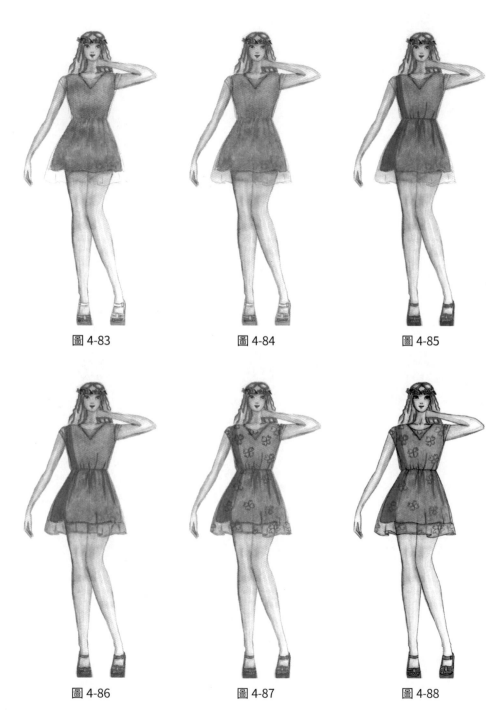

圖 4-83　　　　　　　　圖 4-84　　　　　　　　圖 4-85

圖 4-86　　　　　　　　圖 4-87　　　　　　　　圖 4-88

4.5.2 蕾絲布料

蕾絲就是表面上能夠呈現出各種花紋圖案的薄織物，具有鏤空和通透兩大特點，因而深受女性的喜愛。在服裝設計中蕾絲不僅僅被作為副料使用，如今它已經被作為主布料並大面積地應用在服裝中，同時也成為浪漫、神祕和性感的代名詞。

表現蕾絲布料，只要在服裝上或鋪好的布料底色上勾勒出蕾絲花紋即可（圖 4-89）。

圖 4-89

蕾絲布料的表現實例如下。

1. 繪製出人體及服裝的線稿圖（圖 4-90）。
2. 用淡紅棕色繪製皮膚的底色，然後用紅棕色加深皮膚的暗部（圖 4-91）。
3. 用黃色繪製頭髮的底色，注意亮面部分的適當留白。然後用土黃色對頭髮的暗部進行加深（圖 4-92）。
4. 用藍色繪製眼睛虹膜，選擇紅色對嘴唇進行上色（圖 4-93）。
5. 用淺紫色繪製裙子內襯，再用淺紫色描繪蕾絲布料的暗部（圖 4-94）。
6. 用深一點的紫色加深內襯的暗部（圖 4-95）。
7. 用灰色繪製鞋子的底色，注意亮面部分的留白。然後用黑色加深鞋子的暗部（圖 4-96）。
8. 用毛筆勾勒出蕾絲布料的花紋（圖 4-97）。
9. 用勾線筆對整體進行勾線（圖 4-98）。

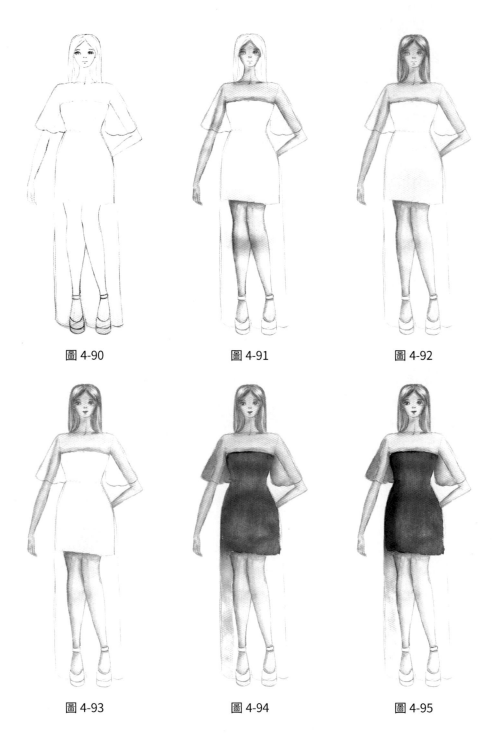

圖 4-90　　　　　　　　　圖 4-91　　　　　　　　　圖 4-92

圖 4-93　　　　　　　　　圖 4-94　　　　　　　　　圖 4-95

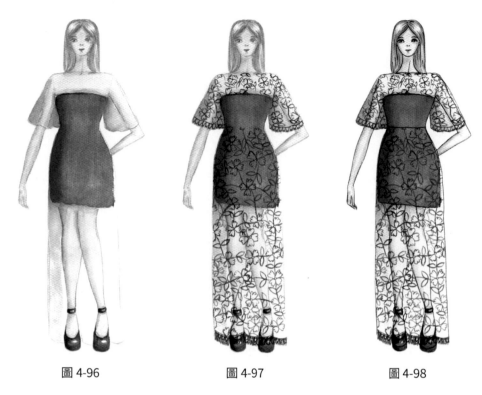

圖 4-96　　　　　　　圖 4-97　　　　　　　圖 4-98

4.5.3　針織布料

　　針織布料的紋路組織明顯、圖案清晰，它的圖案是根據布料本身的紋理走向而生成的。在描繪時應注意布料本身的紋理走向及布料依附在人體上的結構變化。

　　表現針織布料，只需在鋪好底色的布料上描繪針織紋理即可（圖 4-99）；對於較細的針織紋理，也可以直接在鋪好底色的布料上用波紋線表現出針織布料的質感（圖 4-100）。

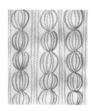

圖 4-99　　　　　　　　　　　　　　圖 4-100

針織布料的表現實例如下。

1. 繪製出人體動態及服裝線稿圖（圖 4-101）。
2. 用淡紅棕色繪製皮膚的底色（圖 4-102）。
3. 用深一點的紅棕色繪製皮膚的暗部。然後用藍色繪製眼睛虹膜，用紅色繪製嘴唇（圖 4-103）。
4. 用土黃色繪製頭髮的底色，記得對打亮部分進行留白（圖 4-104）。
5. 用褐色繪製頭髮暗部（圖 4-105）。
6. 用深褐色加強描繪頭髮暗部，然後用勾線筆對五官進行勾線，再用淺綠色繪製毛衣的底色（圖 4-106）。
7. 用深綠色描繪出毛衣的暗部及陰影部分（圖 4-107）。
8. 用深綠色描繪出毛衣的紋理（圖 4-108）。
9. 用檸檬黃色繪製褲子和鞋子的底色（圖 4-109）。
10.用土黃色描繪褲子和鞋子的暗部（圖 4-110）。
11.用深褐色描繪出褲子的格紋，同樣用深褐色加強描繪鞋子的暗部（圖 4-111）。
12.用勾線筆對整體的暗部進行勾線（圖 4-112）。

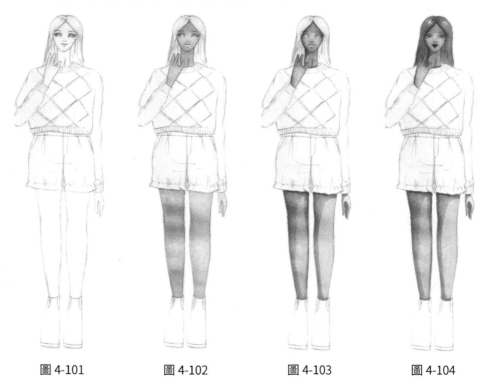

圖 4-101　　　　　圖 4-102　　　　　圖 4-103　　　　　圖 4-104

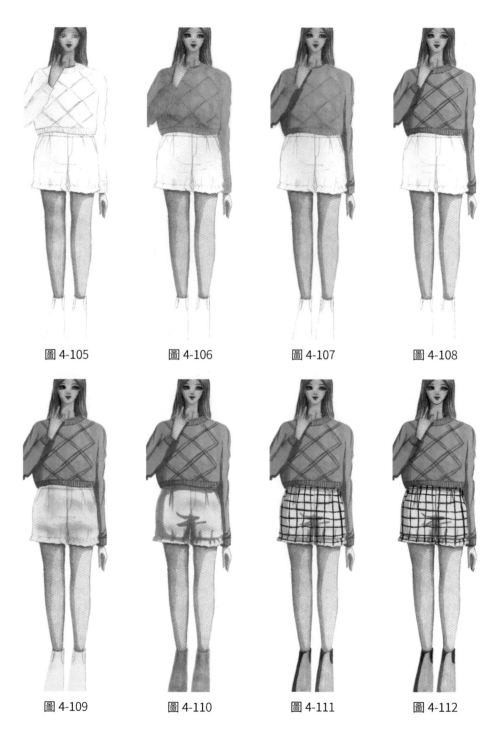

圖 4-105　　　　圖 4-106　　　　圖 4-107　　　　圖 4-108

圖 4-109　　　　圖 4-110　　　　圖 4-111　　　　圖 4-112

4.5.4 毛呢布料

毛呢是對用各類羊毛、羊絨織成的紡織品的泛稱。它通常適用於製作禮服、西裝、大衣等正式、高級的服裝。它的優點是防皺耐磨，手感柔軟，高雅挺拔，富有彈性，保暖性強。

表現毛呢布料，需要先鋪好布料的底色（圖 4-113），然後在布料還未乾透的情況下進行二次上色，這樣更容易突出布料的質感（圖 4-114）。

圖 4-113

圖 4-114

毛呢布料的表現實例如下。

1. 繪製出人體動態及服裝線稿圖（圖 4-115）。
2. 用淡紅棕色繪製皮膚底色，再用深一點的紅棕色加深皮膚的暗部（圖 4-116）。
3. 用藍色繪製眼睛虹膜，用橘色繪製嘴唇，嘴唇高光的部分可留白（圖 4-117）。
4. 用黃色繪製出頭髮的底色，可以在亮處的部分進行留白（圖 4-118）。
5. 用藤黃色繪製頭髮的暗部（圖 4-119）。
6. 用黃褐色加強描繪頭髮的暗部（圖 4-120）。
7. 用黃色繪製上衣底色，然後用土黃色對其暗部進行加深（圖 4-121）。
8. 用粉色繪製裙子底色（如果沒有粉色顏料，可用 30% 左右的大紅色加上 50% 左右的白色，再加上百分之二十的水調和成粉色。不過這個比例不是固定的，設計者可以根據自己的喜好或對顏色的需求加入不同比例的白色顏料和水，從而調和出自己想要的顏色），然後用紅棕色描繪裙子的暗部（圖 4-122）。
9. 用深褐色描繪裙子上的格紋（圖 4-123）。
10. 用粉藍色繪製外套的底色（如果沒有粉藍色顏料，可以用百分之五十的鈷藍色顏料加入百分之四十左右的白色顏料和百分之十左右的水調和成粉藍色，不過這個比例也不是固定的，也是可以根據自己的喜好來調配），然後用鈷藍色加水，即形成了淡藍色。用淡藍色繪製鞋子的底色（圖 4-124）。
11. 在原來調配出來的粉藍色顏料裡面再加入一點點深藍色，描繪出外套及鞋子的暗部（圖 4-125）。

12.用深藍色加強描繪出外套及鞋子的暗部，再用白色顏料描繪出鞋子上的點狀圖
案，最後用勾線筆對整體進行勾線（圖 4-126）。

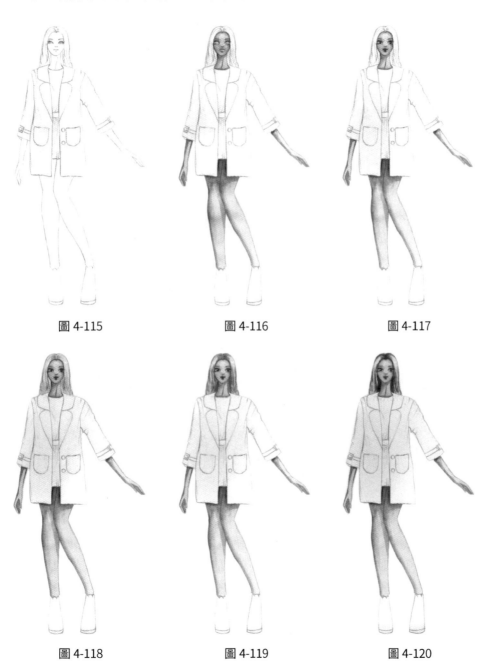

圖 4-115　　　　　　圖 4-116　　　　　　圖 4-117

圖 4-118　　　　　　圖 4-119　　　　　　圖 4-120

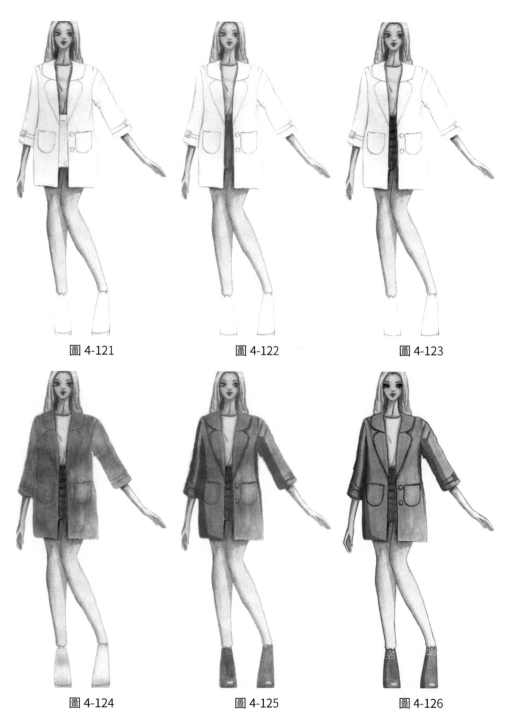

圖 4-121　　　　　　圖 4-122　　　　　　圖 4-123

圖 4-124　　　　　　圖 4-125　　　　　　圖 4-126

4.5.5 皮草布料

皮草是指利用動物的皮毛所製成的服裝,具有保暖的作用。現在的皮草都較為美觀,多運用在冬季服裝中。狐狸、貂、貉、雷克斯兔和牛羊等毛皮動物都是皮草原料的主要來源。在繪製皮草布料時,顏色要由淺至深逐漸描繪。

皮草布料的表現步驟分為四步驟。

1. 用淡紫色繪製皮草布料的底色(圖 4-127)。
2. 用紫色描繪第一層皮草的顏色(圖 4-128)。
3. 用深紫色描繪第二層皮草的顏色(圖 4-129)。
4. 用黑色描繪皮草布料的暗部(圖 4-130)。

圖 4-127　　　　　　圖 4-128　　　　　　圖 4-129　　　　　　圖 4-130

皮草布料的表現實例如下。

5. 繪製出人體及服裝線稿圖(圖 4-131)。
6. 用淡紅棕色繪製出皮膚的底色(圖 4-132)。
7. 用紅棕色對皮膚的暗部進行加深(圖 4-133)。
8. 用褐色繪製頭髮的底色,注意打亮部分的留白(圖 4-134)。
9. 用深褐色加深頭髮暗部(圖 4-135)。
10. 用藍色繪製眼睛虹膜,用玫瑰紅色繪製嘴唇,然後用勾線筆對頭部勾線(圖 4-136)。
11. 用淡玫瑰紅鋪出皮草布料的第一層底色(圖 4-137)。
12. 用玫瑰紅畫出皮草布料的第二層顏色(圖 4-138)。
13. 用深玫瑰紅描繪出皮草布料的第三層顏色(圖 4-139)。
14. 用淡玫瑰紅繪製裙子及鞋子的底色,注意打亮部分的留白(圖 4-140)。
15. 用玫瑰紅繪製裙子及鞋子暗部的顏色(圖 4-141)。
16. 用勾線筆勾 出整體線稿(圖 4-142)。

圖 4-131　　　　　圖 4-132　　　　　圖 4-133　　　　　圖 4-134

圖 4-135　　　　　圖 4-136　　　　　圖 4-137　　　　　圖 4-138

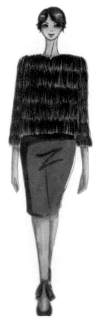
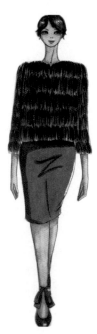

圖 4-139　　　　　圖 4-140　　　　　圖 4-141　　　　　圖 4-142

4.5.6　皮革布料

　　皮是經過脫毛和鞣製等物理、化學加工所得到的不易腐爛的動物皮。革是由天然蛋白質纖維在三維空間緊密編織構成的，其表面有一種特殊的粒面層。皮革布料具有有光澤、手感舒適的特點，所以在繪製時，應當注意在其亮面部分留白，這樣更能突顯其質感。

　　皮革布料的表現步驟分為三步驟。

1. 用淺紫色繪製出皮革布料的底色，在打亮部分留白（圖 4-143）。
2. 用紫色繪製布料的暗部（圖 4-144）。
3. 用黑色加強描繪布料的暗部（圖 4-145）。

圖 4-143　　　　　　　圖 4-144　　　　　　　圖 4-145

皮革布料的表現實例如下。

1. 繪製出人體動態及服裝線稿圖（圖 4-146）。
2. 用淡紅棕色繪製皮膚的底色（圖 4-147）。
3. 用紅棕色加深皮膚的暗部（圖 4-148）。
4. 用黃色繪製頭髮的底色，注意高光部分的留白（圖 4-149）。
5. 用藤黃色繪製頭髮的暗部及陰影（圖 4-150）。
6. 用土黃色加強描繪頭髮的暗部（圖 4-151）。
7. 用淡藍色繪製眼睛虹膜和背心的底色；用紅色繪製嘴唇（圖 4-152）。
8. 用藍色加深背心的顏色，用淺灰色繪製上衣白色部分的暗部，用深灰色加強描繪暗部（圖 4-153）。
9. 用深藍色描繪背心的暗部（圖 4-154）。
10. 用深灰色繪製褲子的底色，注意反光的部分要留白（圖 4-155）。
11. 用黑色繪製褲子的暗部；用灰色繪製鞋子的底色，同樣對反光的部分進行留白，用黑色描繪鞋子的暗部（圖 4-156）。
12. 用勾線筆對整體進行勾線（圖 4-157）。

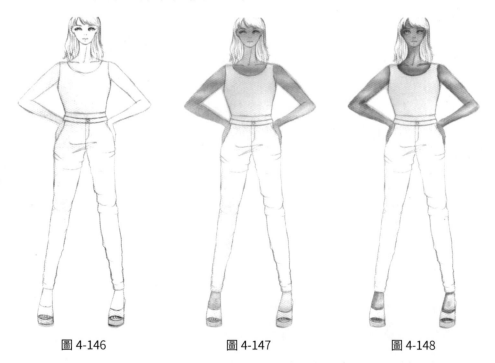

圖 4-146　　　　　　　圖 4-147　　　　　　　圖 4-148

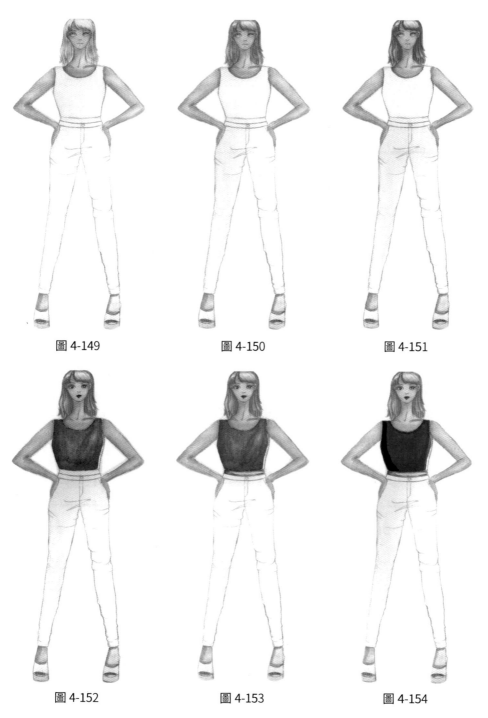

圖 4-149

圖 4-150

圖 4-151

圖 4-152

圖 4-153

圖 4-154

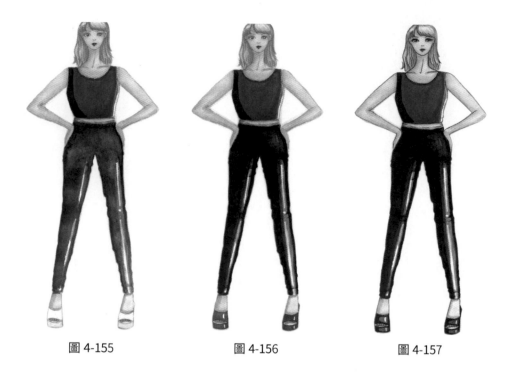

圖 4-155　　　　　　　　　圖 4-156　　　　　　　　　圖 4-157

4.5.7　薄紗布料

　　薄紗即紗布，薄紗布料的特徵是飄逸、輕薄。在表現薄紗布料時，線條可以輕鬆、自然、隨意。

　　薄紗布料的表現步驟分為三步驟。

1. 用淡紫色繪製布料的底色（圖 4-158）。
2. 用紫色描繪布料的暗部或褶皺部分（圖 4-159）。
3. 再用深紫色加強描繪布料的褶皺（圖 4-160）。

圖 4-158　　　　　　　　　圖 4-159　　　　　　　　　圖 4-160

薄紗布料的表現實例如下。

4. 繪製出人體及服裝線稿圖，然後用淡紅棕色繪製皮膚的底色（圖 4-161）。

5. 用紅棕色加深皮膚暗部（圖 4-162）。

6. 用黃色繪製出頭髮的底色，用淡土黃色對頭髮的暗部進行加深，然後用土黃色加強描繪頭髮的暗部（圖 4-163）。

7. 用藍色繪製眼睛虹膜的顏色，用紅色繪製嘴唇的顏色（圖 4-164）。

8. 用淺藍色繪製裙子布料部分的底色，然後用深藍色繪製裙子布料部分的暗部（圖 4-165）。

9. 用淡藍色繪製裙子薄紗部分的底色（圖 4-166）。

10. 用深藍色繪製裙子布料部分的褶皺，用淺藍色繪製裙子薄紗部分的褶皺（圖 4-167）。

11. 用灰色描繪鞋子的暗部（圖 4-168）。

12. 用勾線筆對整體進行勾線（圖 4-169）。

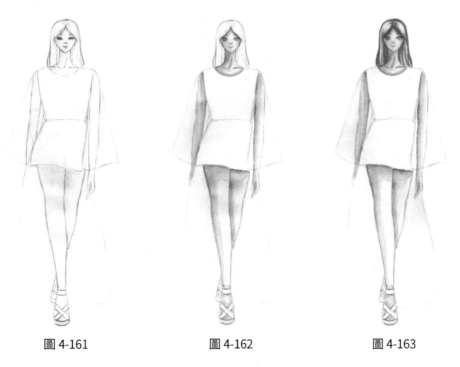

圖 4-161 圖 4-162 圖 4-163

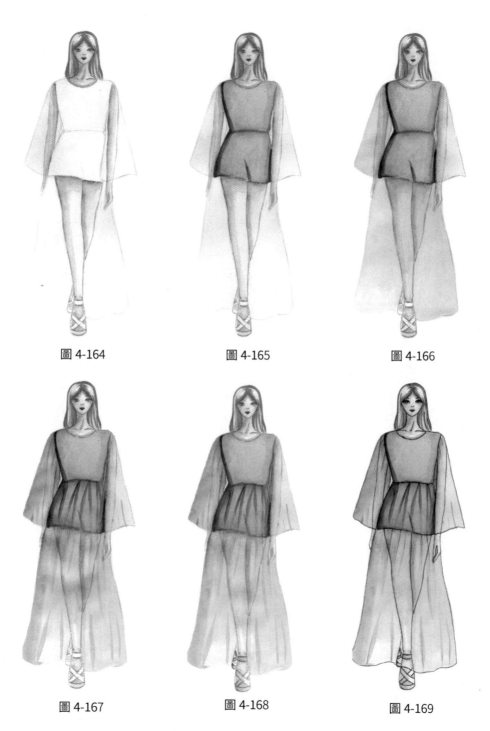

圖 4-164　　　　　　　　圖 4-165　　　　　　　　圖 4-166

圖 4-167　　　　　　　　圖 4-168　　　　　　　　圖 4-169

4.6　範例臨摹

在用水彩作畫時，需要掌控好水分。在顏料中加入的水分越多，顏色就會變得越淡，反之顏色則越濃。在表現同種顏色布料的明暗關係時，通常就會需要用到顏料與水的混合比例，根據顏料中加入的水分的不同，調和出不同濃度的顏色，藉以表現出服裝的層次感、立體感。

4.6.1　範例一

休閒服裝多以寬鬆款式為主，繪製寬鬆的 T 恤、吊帶褲等，再加上鮮亮的服裝顏色，更能體現出休閒風格。休閒服裝的繪製範例如下。

1. 繪製出人體動態及服裝線稿圖（圖 4-170）。
2. 用淡紅棕色繪製皮膚的底色，用深一點的紅棕色繪製皮膚的暗部。然後用藍色繪製眼睛虹膜，用紅色繪製嘴唇（圖 4-171）。
3. 用黃色繪製頭髮的底色，注意高光部分的留白（圖 4-172）。
4. 用藤黃色繪製頭髮的暗部（圖 4-173）。
5. 用熟褐色加強描繪頭髮的暗部（圖 4-174）。
6. 用淡湖藍色描繪 T 恤的底色（圖 4-175）。
7. 用湖藍色描繪 T 恤暗部的顏色（圖 4-176）。
8. 用黃色描繪褲子和鞋子的底色，然後用勾線筆勾出五官（圖 4-177）。
9. 用土黃色描繪褲子和鞋子的暗部。用勾線筆描繪出鞋子上的細節，然後勾勒出整體線稿（圖 4-178）。

圖 4-170

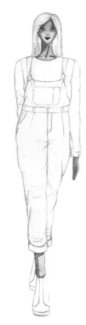

圖 4-171

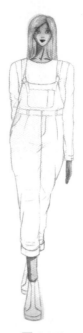

圖 4-172

圖 4-173

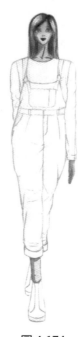

圖 4-174

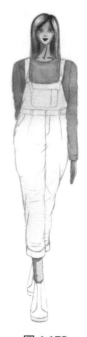

圖 4-175

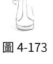

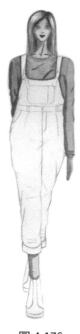

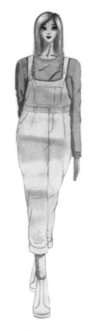

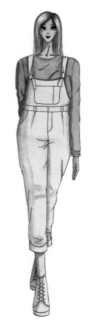

圖 4-176　　　　　　　　　圖圖 4-177　　　　　　　　　圖 4-178

4.6.2　範例二

　　小禮服不像長禮服那般隆重，但卻能夠突顯人物活潑、可愛及優雅的特點，也是禮服款式中經常見到的。

　　小禮服的表現步驟如下。

1. 繪製出人體動態及服裝線稿圖（圖 4-179）。
2. 用淡紅棕色繪製皮膚的顏色，然後用紅棕色對皮膚的暗部進行加深（圖 4-180）。
3. 用黃色繪製頭髮的底色，然後用藤黃色繪製頭髮的暗部（圖 4-181）。
4. 用土黃色加強描繪頭髮的暗部（圖 4-182）。
5. 用藍色繪製眼睛虹膜，用紅色繪製嘴唇（圖 4-183）。
6. 用淺湖藍色繪製裙子的底色，注意打亮部分要留白（圖 4-184）。
7. 用深一點的湖藍色繪製裙子的暗部（圖 4-185）。
8. 用藍綠色加強描繪裙子的暗部（圖 4-186）。
9. 用淡藍色繪製裙子薄紗部分的底色，用湖藍色繪製鞋子的底色，注意打亮部分的留白（圖 4-187）。

第 4 章　水彩表現技法

10.用湖藍色繪製薄紗布料部分暗部。用較深的湖藍色繪製鞋子暗部（圖 4-188）。
11.用白色描繪出裙子上面的點狀圖案（圖 4-189）。
12.用勾線筆對整體進行勾線（圖 4-190）。

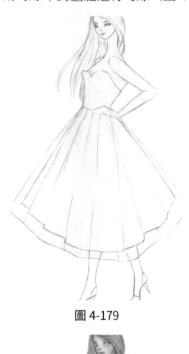

圖 4-179

圖 4-180

圖 4-181

圖 4-182

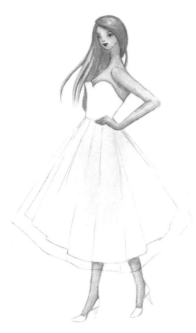

圖 4-183

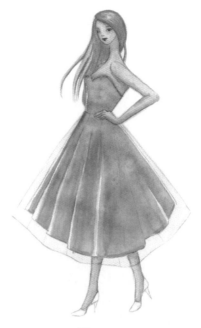

圖 4-184

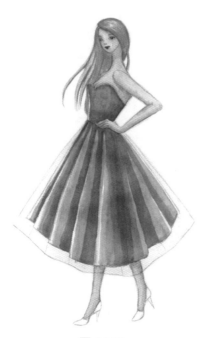

圖 4-185

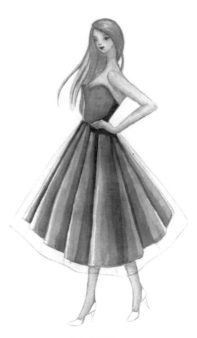

圖 4-186

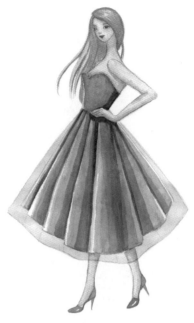

圖 4-187

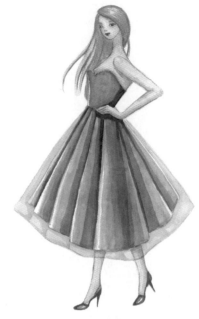

圖 4-188

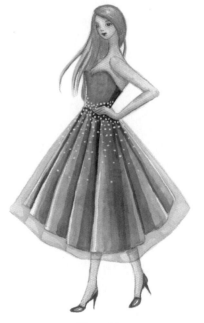

圖 4-189

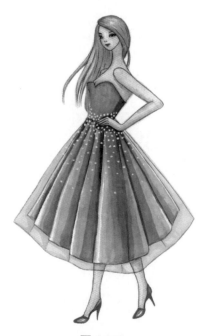

圖 4-190

4.6.3 範例三

相較於男士西裝或正裝而言，女士西裝則更多表現得休閒、隨意，是能夠在日常生活中作為外套來穿搭的。

女士西裝。

1. 繪製出人體及服裝線稿圖（圖 4-191）。
2. 用淡紅棕色繪製皮膚的底色，然後用深一點的紅棕色繪製皮膚的暗部（圖 4-192）。
3. 用淡褐色繪製頭髮的底色，然後用深一點的褐色繪製頭髮的暗部，描繪出髮絲。再用褐色繪製眼睛虹膜，然後用紅色繪製嘴唇（圖 4-193）。
4. 用淡土黃色繪製帽子的底色，然後用深一點的土黃色加深帽子的暗部，最後用褐色加強描繪帽子的暗部（圖 4-194）。
5. 用黑色描繪出帽子上不規則的豹紋圖案（圖 4-195）。
6. 用黃色繪製內搭上衣的底色，然後用土黃色加深其暗部（圖 4-196）。
7. 用淡粉色繪製外套的底色，注意打亮部分的留白（圖 4-197）。
8. 用深一點的粉色繪製外套的暗部（圖 4-198）。
9. 用深粉色加強描繪外套的暗部（圖 4-199）。
10. 用淺灰色繪製白色褲子的暗部；用淺粉色繪製鞋子的底色，注意打亮部分的留白（圖 4-200）。
11. 用深灰色加強褲子暗部，再用深一點的粉色描繪鞋子暗部（圖 4-201）。
12. 用勾線筆描繪帽子網狀部分，同時用勾線筆對整體進行勾線（圖 4-202）。

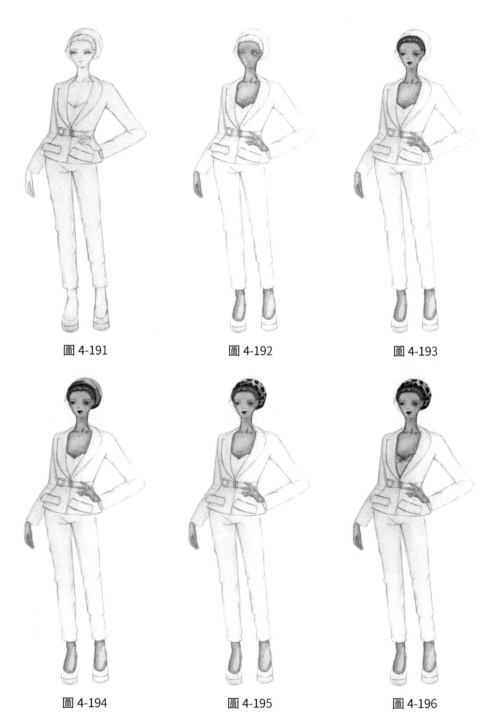

圖 4-191　　　　　　　圖 4-192　　　　　　　圖 4-193

圖 4-194　　　　　　　圖 4-195　　　　　　　圖 4-196

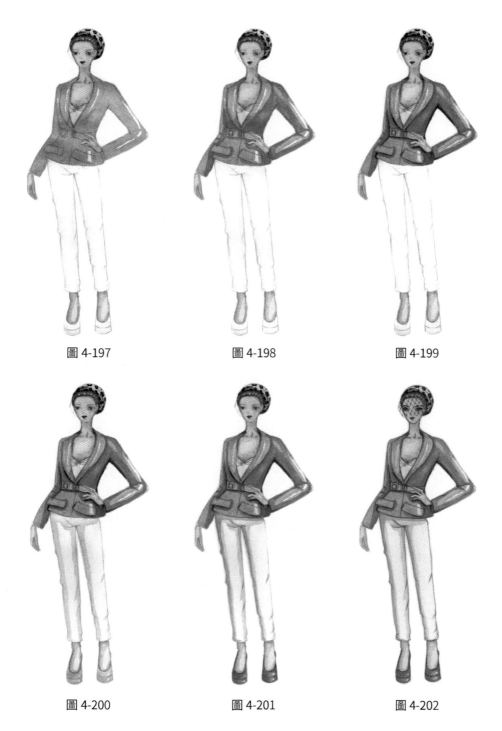

圖 4-197

圖 4-198

圖 4-199

圖 4-200

圖 4-201

圖 4-202

4.6.4　範例四

洋裝是女性最具代表性的服裝，同樣也是服裝秀場上必不可少的服裝款式。
洋裝的表現步驟如下。

1. 繪製出人體動態及服裝線稿圖（圖 4-203）。
2. 用淡紅棕色繪製出皮膚底色，再用深一點的紅棕色加深皮膚暗部（圖 4-204）。
3. 用黃色繪製頭髮的底色，注意打亮部分的留白。然後用藍色繪製眼睛虹膜的顏
 色，用紅色塗出嘴唇的顏色。在繪製眼睛和嘴唇的顏色時，也可以對打亮部分
 進行留白（圖 4-205）。

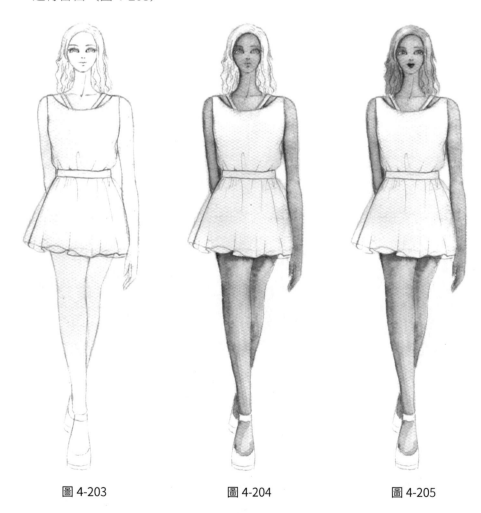

圖 4-203　　　　　　　　圖 4-204　　　　　　　　圖 4-205

4. 用土黃色加深頭髮的暗部（圖 4-206）。

5. 用灰色繪製裙子的暗部（圖 4-207）。

6. 用勾線筆描繪出裙子花紋圖案，然後對整體人物的暗部勾勒線條（圖 4-208）。

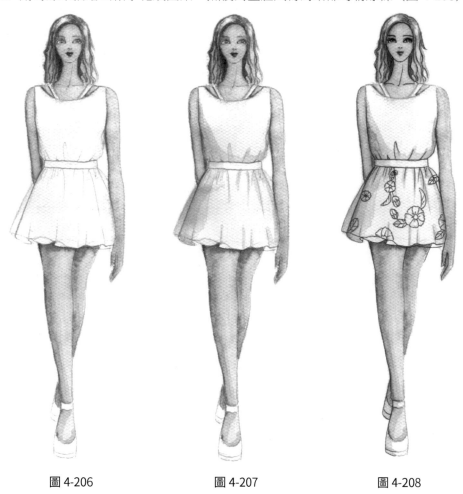

圖 4-206　　　　　　　圖 4-207　　　　　　　圖 4-208

第 5 章
彩色鉛筆表現技法

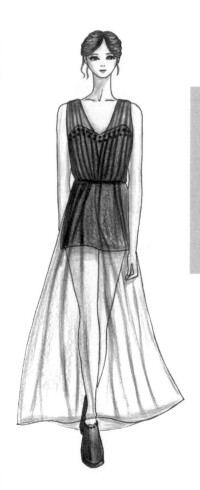

　　彩色鉛筆畫是介於素描和色彩之間的繪畫形式。它的獨特性在於色彩豐富且細膩，利用彩色鉛筆的形式完成服裝畫，可以表現出較為輕盈、通透的服裝質感，這種效果是其他工具、材料所不能達到的。所以我們在繪製服裝彩色鉛筆效果圖時，只有充分利用到彩色鉛筆的獨特性的作品，才算是真正的彩色鉛筆服裝畫。

5.1　彩色鉛筆使用技法

　　彩色鉛筆是我們日常生活中運用得比較多的且運用起來比較方便的繪圖工具。彩色鉛筆畫法也是服裝表現技法中常用的一種，因此學習好彩色鉛筆的使用技法，是繪製服裝彩色鉛筆效果圖中很重要的一部分。彩色鉛筆的使用技法包括三個方面：平塗排線法、疊色法、水溶渲染法。

5.1.1　平塗排線法

　　平塗排線法是運用彩色鉛筆，均勻排列出鉛筆線條，以達到色彩一致的效果的方法。平塗排線法又可分為兩類，即平塗法和排線法。

◆ **平塗法**

　　平塗要拿捏好輕重，另外不能把筆頭削尖，使用打磨好的圓筆頭平塗，這樣可以保證上色均勻、細膩、深淺一致。平塗的方式一般有八種。

1. 平塗：把鉛筆放倒，用側面掃開（圖 5-1）。
2. 粉圖：用鉛筆削粉末，用面紙均勻暈開（圖 5-2）。
3. 點描：直立鉛筆，點畫出無數小點（圖 5-3）。
4. 排線暈染：排線塗後，用面紙暈開（圖 5-4）。
5. 螺旋線：一圈一圈地繞著畫（圖 5-5）。
6. 波紋線：畫出像木紋或者波浪的線（圖 5-6）。
7. 魚鱗紋：畫出像魚鱗一樣的勾勾（圖 5-7）。
8. 畫線：有氣勢、俐落地畫出（圖 5-8）。

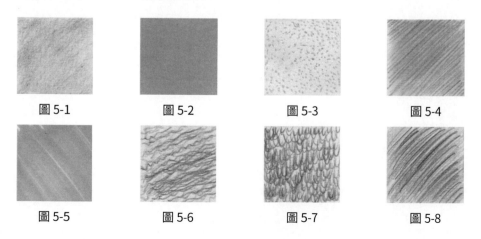

圖 5-1　　　　　圖 5-2　　　　　圖 5-3　　　　　圖 5-4

圖 5-5　　　　　圖 5-6　　　　　圖 5-7　　　　　圖 5-8

這些繪製方法很好掌握，多加練習就可以，關鍵還是在於下筆的力道要均勻。

◆ 排線法

排線是在使用彩色鉛筆畫陰影效果時，表現出的平行而密集的短線，可以有不同的方向，在明暗分界處需要多組不同方向的排線重疊畫上，以此增加顏色深度。

繪畫中，排線是很重要的，一幅畫除了形狀和明暗外，排線是一幅畫看著是否整潔、是否震撼的一個很重要的標準。暗的地方下筆重，排線密，明的地方下筆輕，排線疏。

排線的方式有三種。

排線：線的方向一致，線條間的間距均勻（圖 5-9）。

圖 5-9

交叉線：可用來表現陰影和人物皮膚（圖 5-10）。

圖 5-10

平塗線：適合表現細膩的地方，但用得不好會顯「髒」（圖 5-11）。

圖 5-11

> **排線技巧**
>
> 經常練習，可以保證拿筆的手不會抖，手腕的力量要傳達到手上，手不要用力，靠手腕的力量帶動手指來運筆，這樣排線的效果會比較好。
>
> 如果要排長線的話，那就把手指和手腕看作一個整體，使用整隻前臂用力，以此帶動手腕和手指來排線。

5.1.2　疊色法

疊色法是運用彩色鉛筆排列出不同色彩的鉛筆線條，色彩可重疊使用，其變化較為豐富。

◆ 配色

在運用疊色技法前，要先對色彩的配色有所了解。紅（圖 5-12）、黃（圖 5-13）、藍（圖 5-14）三原色是不能透過其他顏色的混合調配得到的。而按照不同的比例分別將原色混合，可以得到新的顏色（圖 5-15、圖 5-16、圖 5-17）。

圖 5-12　　　　　　圖 5-13　　　　　　圖 5-14

圖 5-15　　　　　　圖 5-16　　　　　　圖 5-17

黑白灰被稱為無彩色，也稱為中性色。能與任何色彩形成搭配的效果，用以突出其他的顏色。

◆ 疊色

疊色即是把兩種或兩種以上的顏色疊加在一起，產生豐富的顏色層次效果。

兩種顏色的疊色，可以使顏色變得更為豐富，更顯靈動。下面是幾種常用色彩的疊色效果（圖 5-18~ 圖 5-29）。

圖 5-18　　　　　　　　圖 5-19　　　　　　　　圖 5-20

圖 5-21　　　　　　　　圖 5-22　　　　　　　　圖 5-23

圖 5-24　　　　　　　　圖 5-25　　　　　　　　圖 5-26

圖 5-27　　　　　　　　圖 5-28　　　　　　　　圖 5-29

而多種顏色的疊色，還可以產生不一樣的感覺（圖 5-30~ 圖 5-33）。

圖 5-30

圖 5-31

圖 5-32

圖 5-33

5.1.3　水溶渲染法

水溶性彩色鉛筆特徵：能柔和彩色鉛筆的粗糙線條，暈染後的顏色會呈現出水彩的效果。

水溶渲染法：利用水溶性彩色鉛筆溶於水的特點，將彩色鉛筆線條與水融合，達到渲染的效果。水溶後顏色的輕重取決於彩色鉛筆下筆的輕重，也就是要在水溶前注意顏色的輕重和所要暈染的顏色間的直接關係。

單色渲染效果（圖 5-34 和圖 5-35）。

雙色渲染效果（圖 5-36 和圖 5-37）。

多色渲染效果（圖 5-38 和圖 5-39）。

圖 5-34　　　　　　　　　圖 5-35　　　　　　　　　圖 5-36

圖 5-37　　　　　　　　　圖 5-38　　　　　　　　　圖 5-39

透過水的銜接、過渡顏色，可以發揮水溶性彩色鉛筆的特點。在畫面上加水的時候要注意，一定要等前一次水溶後的顏色乾透了以後再加水調和，這樣色彩會更加透明和柔和。

5.2　頭部上色技法表現

在利用彩色鉛筆表現人物頭部時，需要注意彩色鉛筆線條的表現，將排線和平塗的方式互相結合，能更好地表現出人物的頭部。

5.2.1　髮型

頭髮是展現人物性格特徵的重要部分，如何繪製出有質感的頭髮，是利用彩色鉛筆繪製人物髮型的關鍵。用彩色鉛筆繪製人物髮型時，主要分為六個步驟。

1. 先繪製好人物頭部的線稿（圖 5-40）。
2. 用淺黃色上頭髮的底色（圖 5-41）。在每次繪製頭髮顏色時，需注意頭髮的走向和髮絲的表現。
3. 選擇橘黃色採用疊色法對頭髮進行上色，注意加深暗部（圖 5-42）。
4. 用紅棕色繪製頭髮的陰暗部，描繪出頭髮的層次感（圖 5-43）。
5. 選擇深褐色採用疊色法對頭髮的暗部進行上色，加強描繪頭髮的層次感（圖 5-44）。
6. 用黑色描繪頭髮陰影部分的顏色，使頭髮的層次感更明顯，展現出頭髮的立體感（圖 5-45）。

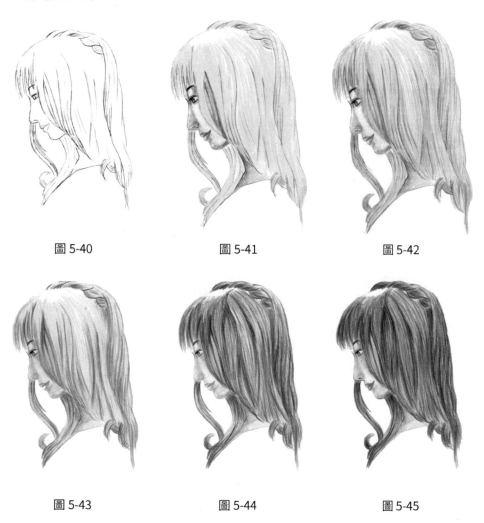

圖 5-40　　　　　　　　圖 5-41　　　　　　　　圖 5-42

圖 5-43　　　　　　　　圖 5-44　　　　　　　　圖 5-45

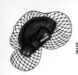

5.2.2 五官

五官是服裝畫的重點之一，只要掌握好五官的繪製，就能表現出人物特徵。

◆ 眼部

用彩色鉛筆描繪人物眼部與描繪人物眼部線稿的步驟類似，只是在用彩色鉛筆繪製人物眼部時，會用到不同顏色的彩色鉛筆來表現眼睛的各個部位，讓眼部顯得更加真實。

眼部的繪製步驟如下。

1. 先繪製好眼部的線稿（圖 5-46 和圖 5-47）。
2. 用黑色描繪出人物的上睫毛，把眼球內部的瞳孔畫出來；用黃褐色繪製出虹膜較淺的顏色，注意打亮部分留白（圖 5-48 和圖 5-49）。
3. 用紅棕色描繪眼眶的線條，然後用黑色點綴下睫毛，增加眼部的靈動性（圖 5-50 和圖 5-51）。

圖 5-46 圖 5-47

圖 5-48 圖 5-49

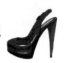

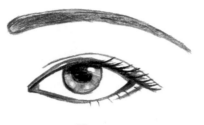

圖 5-50

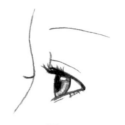

圖 5-51

◆ 嘴部

　　描繪嘴唇時，需要表現出嘴部的立體感，因為光線一般由上往下投射，所以上嘴唇和下嘴唇的下半部分都比較暗，同時下嘴唇的上半部分會有上嘴唇的陰影，所以也是嘴唇的暗部。

1. 先繪製好嘴部的線稿（圖 5-52 和圖 5-53）。
2. 用黃褐色為嘴唇上顏色，注意打亮部分要留白（圖 5-54 和圖 5-55）。
3. 用大紅色繼續描繪嘴唇顏色，特別要強調嘴唇暗部、嘴角（圖 5-56 和圖 5-57）。
4. 用深褐色在嘴唇最暗的部分塗出少量的重疊色，然後用橡皮擦輕輕擦拭上完色的唇部，讓唇部的顏色更顯柔和（圖 5-58 和圖 5-59）。

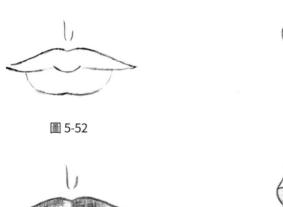

圖 5-52

圖 5-53

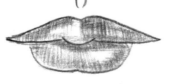

圖 5-54

圖 5-55

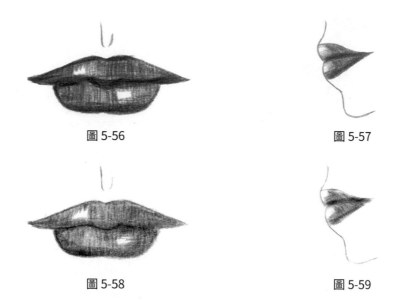

圖 5-56　　　　　　　　　　　　　圖 5-57

圖 5-58　　　　　　　　　　　　　圖 5-59

◆ 鼻部

　　用彩色鉛筆繪製鼻子部分，先繪製出鼻子部分的大致輪廓，然後再用彩色鉛筆表現出鼻子部分的明暗關係即可。

1. 先畫出鼻子的線稿（圖 5-60 和圖 5-61）。
2. 用紅棕色對鼻子進行上色，注意打亮部分要留白（圖 5-62 和圖 5-63）。
3. 繼續用紅棕色採用疊色法對鼻子進行上色，注意加深暗部（圖 5-64 和圖 5-65）。
4. 用黑色描繪鼻孔的顏色（圖 5-66 和圖 5-67）。

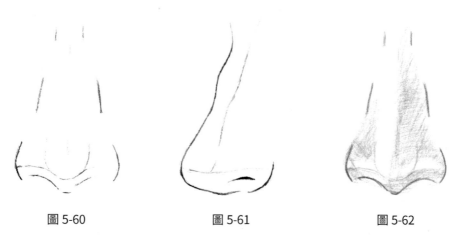

圖 5-60　　　　　　　圖 5-61　　　　　　　圖 5-62

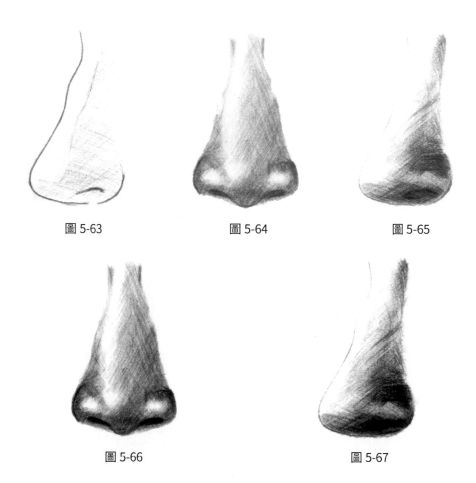

圖 5-63　　　　　　　圖 5-64　　　　　　　圖 5-65

圖 5-66　　　　　　　　　　　圖 5-67

5.3　局部服裝造型表現

　　服裝畫的局部細節也很重要，只有將服裝的局部細節表現好，才能描繪出整體較為美觀、時尚的服裝畫。

5.3.1　衣領

　　先繪製好衣領的款式圖，然後再利用彩色鉛筆上色衣領。下面以兩個常見的領子為例來示範。

◆ 襯衫領

　　襯衫領是比較正式也是最常見的領子，在上色前，先繪製好領部款式，襯衫的結構簡單，所以在繪製領子的款式圖的時候，要掌握好領子的基本型態。

1. 繪製出領子部分的線稿圖（圖 5-68）。
2. 然後用淺藍色畫出衣領的顏色，注意適當的留白（圖 5-69）。
3. 繼續用淺藍色畫出領子的暗部，注意加深暗部（圖 5-70）。
4. 然後用深藍色描繪領子的暗部，再用淺藍色疊塗領子，使領子的明暗過渡更柔和，再用淺藍色勾出領子的線稿，把領子打亮部分的鉛筆線稿用橡皮擦擦拭掉，即完成了襯衫領子的效果圖（圖 5-71）。

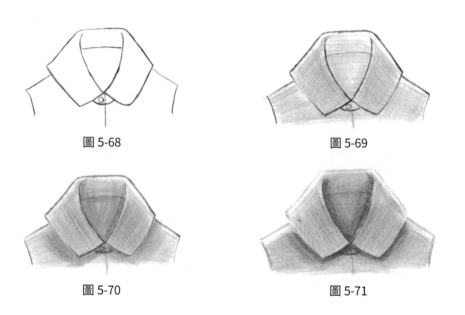

圖 5-68　　　　　　　　　　　　　　圖 5-69

圖 5-70　　　　　　　　　　　　　　圖 5-71

◆ 荷葉領

　　相較於襯衫領，荷葉領就顯得較為活潑，所以在畫荷葉領的時候，不用畫得特別正式。

1. 先畫出領子的線稿圖（圖 5-72）。
2. 選擇藍色對領子進行上色，注意在皺褶的亮部適當的留白（圖 5-73）。
3. 再用淺藍色採用疊色的繪製方法對褶皺處進行繪製（圖 5-74）。
4. 最後用深藍色描繪領子的暗部（圖 5-75）。

圖 5-72

圖 5-73

圖 5-74

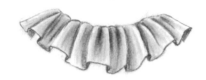

圖 5-75

5.3.2　門襟

　　門襟是服裝的一個重要組成部位，而門襟的款式也可以是各式各樣的：拉鏈、鈕扣、繩子等，下面就來看看怎樣用彩色鉛筆表現門襟效果圖。

　　門襟的繪畫，重點在於款式的表現，在款式的基礎上上顏色即可。

　　先繪製出門襟的線稿（圖 5-76、圖 5-77、圖 5-78）。

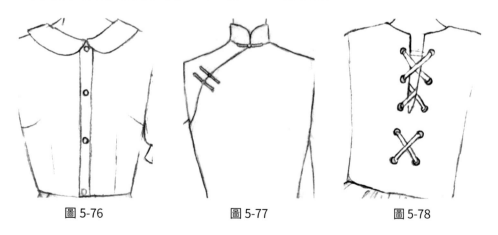

圖 5-76　　　　　　　圖 5-77　　　　　　　圖 5-78

　　然後用彩色鉛筆為繪製的線稿上色，注意服裝門襟部位的打亮留白及暗部加深。最後用相應的彩色鉛筆顏色（或黑色水性筆）勾勒出門襟部位的鉛筆線稿（圖 5-79、圖 5-80、圖 5-81）。

圖 5-79

圖 5-80

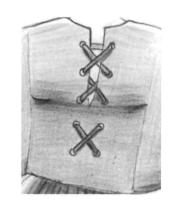
圖 5-81

5.3.3　裙襬

裙子是圍穿於下身的服裝。廣義上包括洋裝、襯裙、裙撐等。裙子自古以來就通行於世界，比如原始人的草裙、樹葉裙，中國先秦時期男女通用的上衣下裳，裳即裙。而裙襬則是裙子的關鍵設計。

◆ 百褶裙

1. 先繪製好裙襬的線稿圖（圖 5-82）。
2. 用淺綠色上色裙襬，注意打亮部分要留白（圖 5-83）。
3. 選擇淺綠色採用疊色法對裙襬進行上色，同時加深裙襬的暗部（圖 5-84）。
4. 用深綠色描繪裙襬暗部，再用深綠色（或黑色水性筆）勾勒裙襬線稿（圖 5-85）。

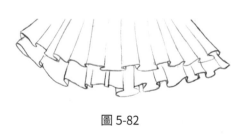
圖 5-82

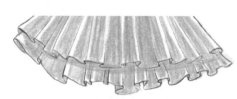
圖 5-83

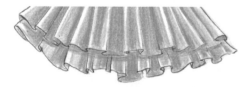
圖 5-84

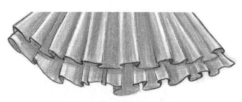
圖 5-85

◆ 蓬蓬裙

1. 先繪製好裙襬的線稿圖。為了表現出蓬蓬裙的裙襬的層次感，可以在繪製線稿時將裙襬部位的線條多畫上幾筆（圖 5-86）。
2. 用淺藍色上色裙襬，裙襬兩邊可適當留白（圖 5-87）。
3. 選擇淺藍色使用疊色法繼續上色裙襬，同時加深裙襬的暗部。再用深藍色描繪裙襬的暗部，同時勾出裙襬線稿（圖 5-88）。
4. 用橡皮擦擦拭裙襬亮處的鉛筆線稿，同時柔和裙襬的明暗過渡（圖 5-89）。

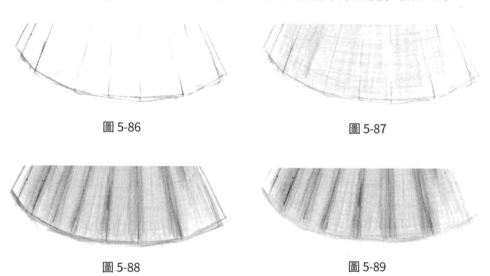

圖 5-86　　　　　　　　　　　　　圖 5-87

圖 5-88　　　　　　　　　　　　　圖 5-89

5.3.4　袖子

　　袖子可以千變萬化，但其款式都是根據手臂的形態去設計的。所以我們首先要掌握好手臂的動態，在這個基礎上再去繪製袖子的款式就比較容易了。

◆ 燈籠袖

1. 根據人體手臂擺放的姿勢，繪製出燈籠袖線稿（圖 5-90）。
2. 用淺綠色上色袖子，打亮部分要留白（圖 5-91）。
3. 選擇淺綠色使用疊色法對袖子進行上色，同時加深袖子的暗部（圖 5-92）。
4. 用深綠色描繪袖子的暗部，同時用淺綠色柔和袖子的明暗部（圖 5-93）。

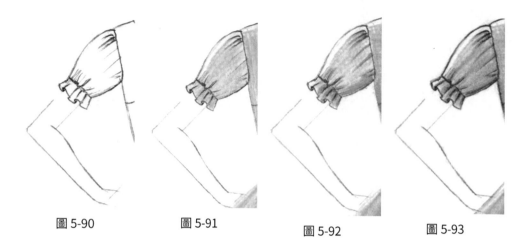

圖 5-90　　　　　圖 5-91　　　　圖 5-92　　　　　圖 5-93

◆ 喇叭袖

1. 根據人體手臂擺放的姿勢，畫出喇叭袖線稿（圖 5-94）。
2. 用淺紫色畫出袖子的顏色，打亮部分要留白（圖 5-95）。
3. 選擇淺紫色採用疊色法對袖子進行上色，同時加深袖子的暗部（圖 5-96）。
4. 用深紫色描繪袖子的暗部，同時用淺紫色柔和袖子的明暗部（圖 5-97）。

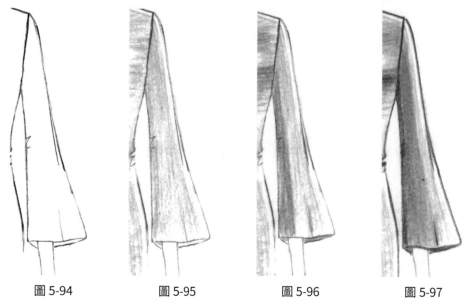

圖 5-94　　　　　圖 5-95　　　　圖 5-96　　　　　圖 5-97

5.4　飾品技法表現

不同的配飾都有其各自不同的特點，掌握好它們的特點，將其靈活運用到服裝畫中，就能呈現出更好的服裝畫。

5.4.1　眼鏡

眼鏡既是保護眼睛的工具，也是一種裝飾品。我們可以根據所繪製的服裝的風格，為模特兒搭配不同款式的眼鏡，然後根據人物臉部的表情或動態，繪製出人物佩戴眼鏡後的效果。眼鏡的繪製步驟如下。

1. 繪製出人物頭部及眼鏡的線稿（圖 5-98）。
2. 用膚色彩色鉛筆均勻塗出皮膚的底色，然後用紅棕色塗出皮膚的暗部（圖 5-99）。
3. 用土黃色塗出頭髮的底色，然後用黃褐色描繪出頭髮的髮絲，最後用褐色加深頭髮的暗部（圖 5-100）。
4. 用黑色塗出眉毛的顏色，用普魯士藍塗出眼睛虹膜的顏色，用黑色塗出眼睛瞳孔的顏色，然後勾出眼部的線稿，用朱紅色塗出嘴唇的顏色（圖 5-101）。
5. 用黑色勾出眼鏡的框架（圖 5-102）。
6. 用黑色填充眼鏡的顏色，打亮部分要留白（圖 5-103）。

圖 5-98

圖 5-99

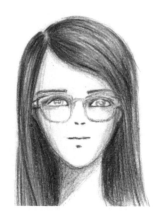
圖 5-100

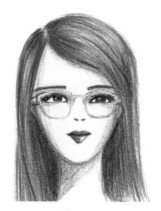

圖 5-101

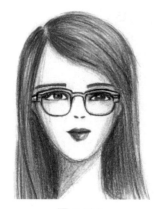

圖 5-102

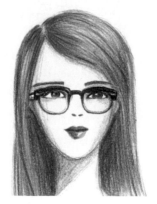

圖 5-103

5.4.2　帽子

　　帽子是一種戴在頭部的服飾，多數都可以覆蓋頭的整個頂部。在為模特兒佩戴帽子時，首先要根據其臉型選擇合適的帽子，其次要根據服裝的風格來選擇帽子。戴帽子和穿衣服一樣，要盡量揚長避短。

　　下面講解繪製帽子的步驟。先畫出帽子的線稿，用褐色勾出帽子的線稿，等待上色（圖 5-104）。在使用彩色鉛筆為帽子上色時，可以採取交叉排線的方式進行，這樣更能夠體現出帽子的密集編織感。

圖 5-104

1. 帽子塗上淺黃色（圖 5-105）。
2. 選擇黃色採用疊色法對帽子進行上色（圖 5-106）。
3. 用橘黃色疊塗帽子的顏色，同時加深帽子的暗部（圖 5-107）。
4. 用褐色描繪帽子的暗部（圖 5-108）。

圖 5-105

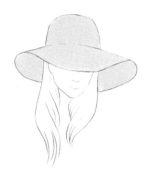

圖 5-106

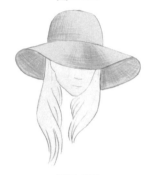

圖 5-107

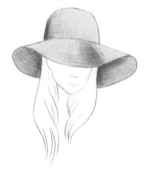

圖 5-108

5.4.3 項鏈

　　項鏈是佩戴在人物頸部，對人物服裝或整體形成裝飾作用的飾品。根據項鏈的不同材質，其上色的方法各有不同。下面來看看寶石類項鏈的上色方式。

1. 寶石項鏈的重點在於吊墜部分，先畫出項鏈吊墜部分的線稿（圖 5-109）。
2. 用土黃色畫出繩子的部分，用淺黃色塗出吊墜金屬的部分，用淺藍色為寶石鋪上一層底色，注意打亮部分要留白（圖 5-110）。
3. 用橘黃色加深吊墜金屬的暗部，用青綠色疊塗寶石的顏色（圖 5-111）。
4. 用深褐色加深繩子的顏色，用深綠色描繪寶石的暗部（圖 5-112）。
5. 選擇褐色採用疊色法對吊墜金屬暗部進行上色（圖 5-113）。
6. 用黑色描繪吊墜金屬與寶石交界處的暗部，再次用橘黃色採用疊色法對吊墜金屬進行上色，用以柔和金屬的明暗。用翠綠色描繪吊墜的暗部，即完成了對寶石項鏈的上色（圖 5-114）。

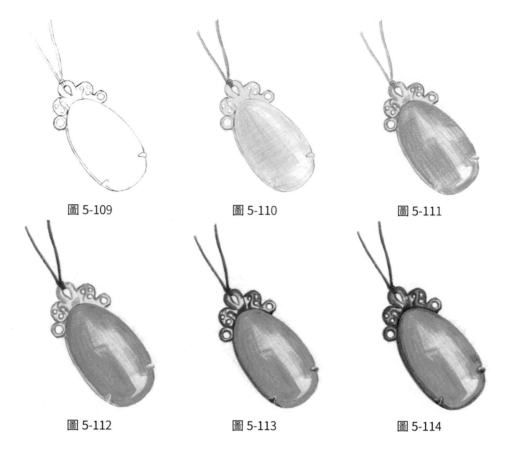

圖 5-109　　　　　　　　圖 5-110　　　　　　　　圖 5-111

圖 5-112　　　　　　　　圖 5-113　　　　　　　　圖 5-114

5.4.4　包包

　　包包的款式多種多樣，其中最常見的為皮革類和帆布類的包包。這裡主要講述皮革類包包的上色。

1. 先根據包包的款式，畫出包包的線稿（圖 5-115）。

2. 用紅棕色畫出包包的底色，打亮部分及縫線部分留白。用土黃和黃褐色畫出釦子（圖 5-116）。

3. 選擇紅棕色採用疊色法對錢包進行上色，加深包包的暗部（圖 5-117）。

4. 用紅棕色進一步畫出包包的質感細節，突出縫線的部分（圖 5-118）。

5. 繼續用紅棕色疊塗包包的顏色，柔和包包的明暗部分；用土黃色和黃褐色加重釦子的顏色，注意留出邊緣的厚度；在中間打孔處塗上黑色，即完成了包包的上色（圖 5-119）。

圖 5-115

圖 5-116

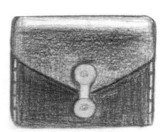

圖 5-117

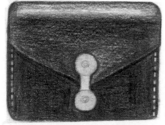

圖 5-118

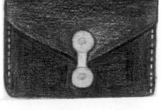

圖 5-119

5.4.5　鞋子

　　鞋子的款式是多種多樣的,可以將其分為運動鞋、厚底鞋、靴子、高跟鞋等類別。其中高跟鞋是女性穿著最多的,女性最具代表性的鞋子。

　　鞋子的繪製步驟如下。

1. 先根據鞋子的款式,畫出鞋子的線稿(圖 5-120)。
2. 選擇淺黃色對鞋子的底部進行上色;用褐色畫出鞋子內壁的顏色;用大紅色畫出鞋子鞋面的顏色,打亮部分留白(圖 5-121)。
3. 用土黃色加深鞋子底部的顏色,注意暗部的加深;用大紅色疊塗鞋面,加深鞋面的暗部(圖 5-122)。

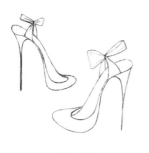

圖 5-120

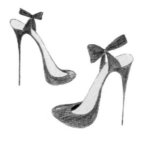

圖 5-121

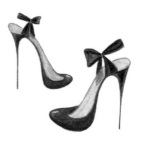

圖 5-122

5.5 布料質感表現

利用彩色鉛筆描繪服裝布料時，使用不同的上色方式，能夠畫出不同質感的服裝。這一章節我們就來學習，怎樣用彩色鉛筆描繪我們生活中常見的服裝布料。

5.5.1 幾何形圖案布料

幾何形圖案布料即布料上印有幾何圖案，圓形、方形、三角形等都是幾何圖案。繪製幾何圖案的布料時，當布料平鋪時，幾何圖案的布料很好表現，即直接畫出圖案，然後上色即可（圖 5-123、圖 5-124）。

圖 5-123

圖 5-124

但當布料不是平鋪的時候，我們就需將有規則的幾何圖案順著它的褶皺合理地表現出來（圖 5-125、圖 5-126）。

圖 5-125

圖 5-126

幾何形圖案布料的繪製實例如下。

1. 繪製出人體的動態及服裝（圖 5-127）。
2. 用膚色描繪皮膚的顏色，注意暗部的加深（圖 5-128）。
3. 用檸檬黃色繪製頭髮的底色，然後用黃色加深頭髮的暗部（圖 5-129）。
4. 用玫瑰紅和紅紫色分別繪製服裝上的部分方形圖案（圖 5-130）。
5. 用黃色畫出服裝剩下部分的顏色（圖 5-131）。

6. 用紅紫色塗出玫瑰紅方塊部分的暗部顏色，用青蓮色塗出紅紫色方塊部分暗部顏色，用橙色塗出黃色方塊部分暗部的顏色（圖5-132）。

7. 用黃色畫出鞋子的顏色，用橙色加深暗部（圖5-133）。

8. 用紫紅色描繪鞋子上的斜條紋圖案（圖5-134）。

9. 用紅棕色繪製眉毛，用湖藍色繪製眼睛虹膜，用大紅色繪製嘴唇，然後用勾線筆對整體進行勾線（圖5-135）。

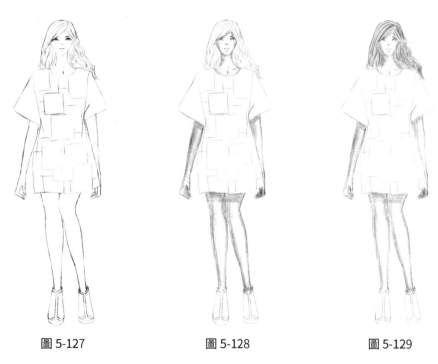

圖 5-127　　　　　　　圖 5-128　　　　　　　圖 5-129

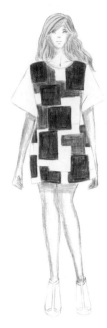

圖 5-130

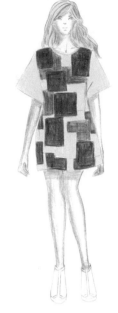

圖 5-131

圖 5-132

圖 5-133

圖 5-134

圖 5-135

5.5.2 編織布料

編織布料即針織布料,按織造的方法劃分,有緯編針織布料和經編針織布料兩類。緯編針織布料常以加工絲或全延伸絲、尼龍絲、棉紗、毛紗等為原料,採用平針組織、變化平針組織、螺紋平針組織、雙螺紋平針組織、提花組織、毛圈組織等方法,在各種緯編機上編織而成。

使用彩色鉛筆進行交叉排線的方式可以畫出編織布料的效果。單色的編織布料用單色的彩色鉛筆交叉排線(圖 5-136)。多色的編織布料用多種彩色鉛筆進行交叉排線(圖 5-137)。

圖 5-136

圖 5-137

而針織衫類的編織布料,可以採用波紋線的方式進行上色(圖 5-138),然後加深波紋線的顏色即可描繪出針織類編織布料的效果(圖 5-139)。

圖 5-138

圖 5-139

編織布料的表現實例如下。

1. 先繪製出人體動態圖(圖 5-140)。
2. 根據人體動態圖,描繪人物髮型、五官細節、手部細節、著裝等(圖 5-141)。
3. 為人物皮膚塗上膚色,用黃色繪製頭髮(注意打亮部分留白),用藍色繪製出毛衣(在給毛衣上色時,注意加深毛衣紋路線條的顏色,以表現出毛衣的質感)。用綠色畫出裙子上花紋,用黑色畫出裙子底色(注意打亮部分要留白),同時用黑色繪製白色袖子的暗部,用深紅棕色畫出鞋子的顏色(注意打亮部分要留白)(圖 5-142)。

4. 選擇合適的顏色對整體畫面進行加強描繪。（圖 5-143）。
5. 用紅棕色疊色繪製頭髮，用黑色描繪頭髮的暗部，再用紅棕色為頭髮勾線；用黑色描繪人物眉毛及眼部的顏色，用紅棕色描繪鼻子的顏色，用大紅色描繪嘴部的顏色，用膚色加深皮膚暗部的顏色，用紅棕色勾出皮膚部分的線稿；用深藍色描繪出毛衣的紋理，同時勾線。用黑色加深裙子的顏色，注意暗部的加深，同時為裙子勾線，用黑色為衣袖勾線，用深褐色加深鞋子的暗部，同時勾線（圖 5-144）。

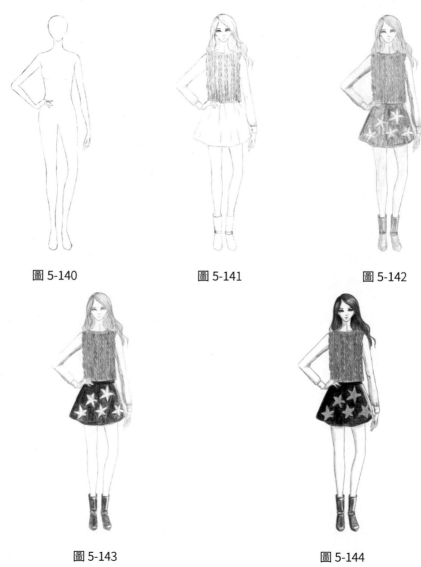

圖 5-140　　　　　圖 5-141　　　　　圖 5-142

圖 5-143　　　　　圖 5-144

5.5.3 輕薄布料

輕薄布料即輕盈的薄布料，具有輕盈、透明等特徵。我們在描繪輕薄布料時，將布料顏色畫淺一些，能夠表現出布料的輕薄感。用彩色鉛筆的側面輕塗，就可以表現出布料的輕薄感（圖 5-145）。如果要表現出深色布料的輕薄感，用同樣的方式疊塗多次，即可表現出深色布料的輕薄感（圖 5-146）。

圖 5-145

圖 5-146

用鉛筆削出粉末，用面紙均勻暈開，也可以表現出布料的輕薄感（圖 5-147）。如果要用此類方式表現出深色布料的輕薄感，用更多的鉛筆粉末進行多次塗抹即可（圖 5-148）。

圖 5-147

圖 5-148

輕薄布料的表現實例如下。

1. 繪製出人體動態及著裝（圖 5-149）。
2. 用膚色進行皮膚描繪，注意加深暗部和陰影部分（圖 5-150）。
3. 用黃色繪製頭髮的底色，然後用橘色加深暗部（圖 5-151）。
4. 用紅橙色再次加深頭髮的暗部，用紅棕色繪製眉毛，用湖藍色繪製出眼睛虹膜的暗色，用曙紅色畫出嘴唇的顏色，然後用勾線筆對整體進行勾線（圖 5-152）。
5. 用紫紅色輕輕側塗出裙子整體的底色（圖 5-153）。

6. 再次用紫紅色加深裙子褶皺部分顏色（圖 5-154）。
7. 用青蓮色畫出裙子內襯（圖 5-155）。
8. 用紫色畫出裙子內襯部分褶皺（圖 5-156）。
9. 用青蓮色畫出鞋子的底色，然後用紫色對鞋子的暗部進行加深。用深藍色描繪鞋子和內襯部分的圓點細節（圖 5-157）。

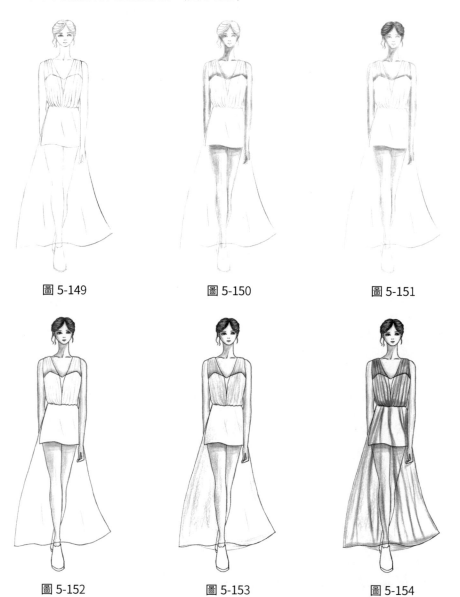

圖 5-149　　　　　　圖 5-150　　　　　　圖 5-151

圖 5-152　　　　　　圖 5-153　　　　　　圖 5-154

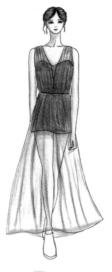
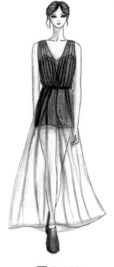
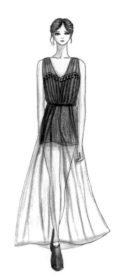

圖 5-155　　　　　　　圖 5-156　　　　　　　圖 5-157

5.5.4　牛仔布料

　　牛仔布料的材質有很多種類，其中纖維含量非常豐富，一般包括合成纖維、天然纖維、再生纖維等。其中，合成纖維中用於織造牛仔布的原料主要是聚脂纖維和尼龍，特別是經過改性過的聚脂纖維纖維柔軟懸垂、冬暖夏涼，是「春夏秋冬」皆理想的牛仔服裝纖維原料。因為牛仔布料與服裝老少皆宜，有很強的通用性，它將長期成為服裝消費者所青睞的時裝之一。

　　牛仔布料的繪製：先用交叉排線的方式畫出牛仔布料的底色，然後用面紙進行暈開，就表現出了牛仔布料洗舊的感覺（圖 5-158、圖 5-159）。

圖 5-158　　　　　　　　　　　　圖 5-159

　　牛仔布料的表現實例如下。

1. 畫出人體動態及著裝（圖 5-160）。
2. 用膚色畫出皮膚部分的顏色，注意對暗部和陰影加深（圖 5-161）。

173

3. 用紅棕色畫出眉毛，用湖藍色畫出眼睛虹膜，用大紅色畫出嘴唇，用黃色繪製出頭髮的底色（圖 5-162）。

4. 用橘黃色畫出頭髮暗部的顏色，然後用勾線筆對整體進行勾線（圖 5-163）。

5. 用灰色畫出上衣暗部及陰影部分的顏色，然後用鉛筆繪製出上衣的條紋位置，以便於上色（圖 5-164）。

6. 用大紅色塗出上衣條紋部分顏色，然後用紅棕色繪製出條紋暗部（圖 5-165）。

7. 用膚色畫出褲子破洞部分透出的膚色，用天藍色繪製牛仔褲底色（圖 5-166）。

8. 用湖藍色加深牛仔褲的底色（圖 5-167）。

9. 用深藍色繪製出牛仔褲暗部及褶皺部分（圖 5-168）。

10. 用黃色塗出鞋子的底色，然後用橘色加深鞋子暗部的顏色。用灰色塗出襪子暗部的顏色，用黑色描繪襪子上的條紋（圖 5-169）。

11. 用勾線筆描繪牛仔褲破洞部分的細節（圖 5-170）。

12. 用藏青色加強描繪牛仔褲暗部，再用勾線筆勾勒上衣的條紋部分（圖 5-171）。

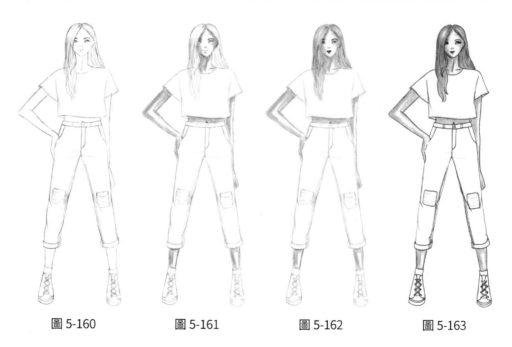

圖 5-160　　　　　圖 5-161　　　　　圖 5-162　　　　　圖 5-163

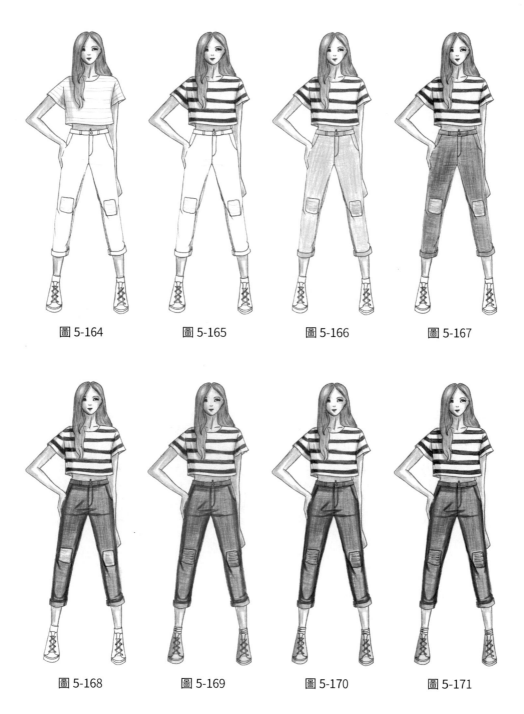

圖 5-164　　　　　圖 5-165　　　　　圖 5-166　　　　　圖 5-167

圖 5-168　　　　　圖 5-169　　　　　圖 5-170　　　　　圖 5-171

5.5.5　蕾絲布料

蕾絲布料的用途非常廣泛，幾乎所有紡織品都能夠加入一些漂亮的蕾絲元素。表現蕾絲布料的重點在於蕾絲花紋的呈現，所以要先用鉛筆繪製出蕾絲布料的線稿，然後用彩色鉛筆對蕾絲布料進行細部描繪，即可完成蕾絲布料的繪製。

1. 用鉛筆繪製出蕾絲布料上的花紋（圖 5-172）。
2. 用鈷藍色彩色鉛筆描繪出蕾絲布料上的花紋，然後對花紋的細節部分進行描繪（圖 5-173）。
3. 用鈷藍色加深蕾絲布料上的部分花紋圖案，以此增加蕾絲布料花紋的立體感（圖 5-174）。
4. 用深藍色進一步加深蕾絲布料上的部分花紋圖案（圖 5-175）。

圖 5-172

圖 5-173

圖 5-174

圖 5-175

蕾絲布料的表現實例如下。

1. 畫出人體和服裝線稿（圖 5-176）。
2. 用膚色繪製部分皮膚，注意加深暗部及陰影（圖 5-177）。
3. 用橙色畫出頭髮，然後用紅棕色對暗部進行加強描繪（圖 5-178）。
4. 用紅棕色繪製出眉毛，用湖藍色繪製眼睛虹膜，用大紅色繪製出嘴唇。然後用鉛筆描繪蕾絲部分的圖案（圖 5-179）。

5. 用勾線筆繪製出整體線稿（圖 5-180）。

6. 用灰色繪製出蕾絲布料部分的暗部及陰影（圖 5-181）。

7. 用黑色畫出裙子整體的底色。用大紅色畫出鞋子，注意打亮部分要留白（圖 5-182）。

8. 再次用黑色使用疊色法對裙子進行加強描繪。用紅棕色描繪鞋子暗部（圖 5-183）。

9. 用白色畫出整個裙子的顏色，以此柔和黑色的鉛筆線跡（圖 5-184）。

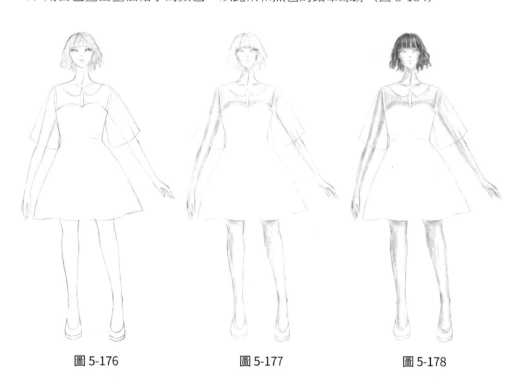

圖 5-176 圖 5-177 圖 5-178

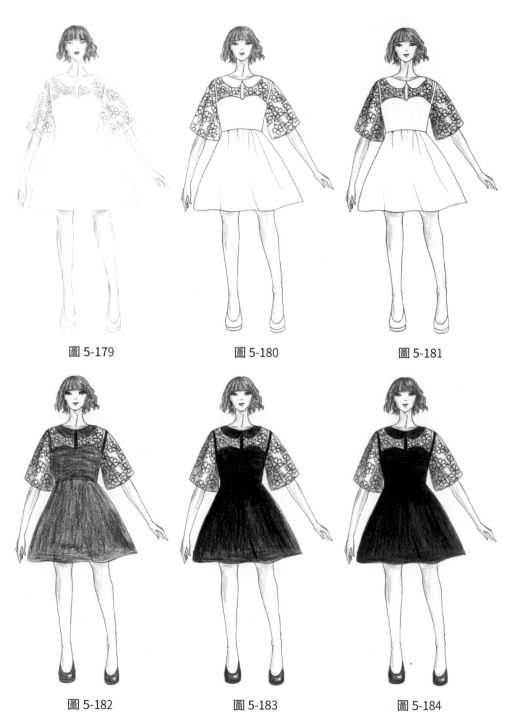

圖 5-179　　　　　　　　圖 5-180　　　　　　　　圖 5-181

圖 5-182　　　　　　　　圖 5-183　　　　　　　　圖 5-184

5.5.6 條紋與格紋布料

條紋與格紋布料都屬於圖案布料，是具有一定規律的圖案。而不同的顏色、款式的條紋和格紋，都能體現出服裝的不同效果。

條紋布料與格紋布料的畫法類似，即先描繪布料的底色，然後再描繪布料上的條紋或格紋（圖 5-185 和圖 5-186）。

圖 5-185

圖 5-186

格紋布料的表現實例如下。

1. 先畫出人體動態（圖 5-187）。
2. 根據人體動態，描繪人物髮型、五官及著裝（圖 5-188）。
3. 用膚色繪製出皮膚；用黃色繪製出頭髮，打亮部分要留白；用淺藍色描繪裙子布料部分，用玫紅色畫出紗裙部分；用玫紅色畫出鞋子（圖 5-189）。
4. 用膚色疊色法對皮膚進行上色，加深膚色暗部；用紅棕色畫出頭髮部分；用淺藍色疊色描繪裙子的顏色，同時用深藍色加深裙子的暗部；用玫紅色疊塗裙子的紗裙部分，加深暗部；用玫紅色加深鞋子的顏色（圖 5-190）。
5. 用黑色描繪頭髮的暗部；用深藍色畫出裙子上的格紋（圖 5-191）。
6. 描繪人物的五官；用紅棕色為皮膚部分勾線；用深藍色為裙子勾線；用玫紅色為紗裙及鞋子勾線（圖 5-192）。

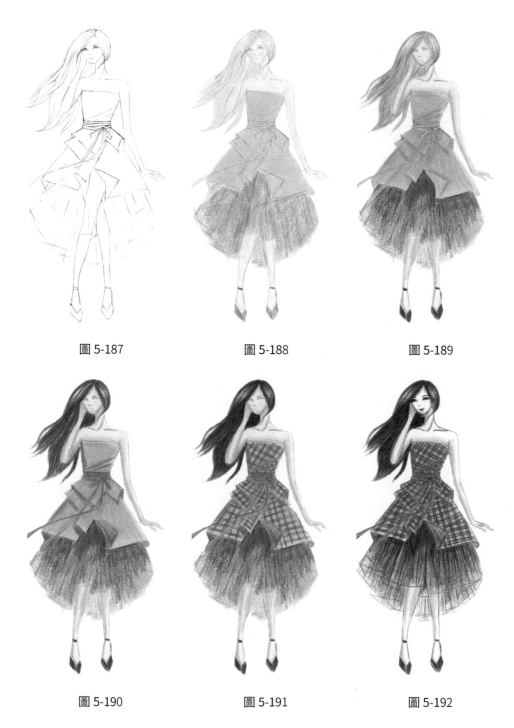

圖 5-187　　　　　　　　圖 5-188　　　　　　　　圖 5-189

圖 5-190　　　　　　　　圖 5-191　　　　　　　　圖 5-192

5.5.7 皮革布料

皮革是由動物的皮經過各種加工後所獲得的表面具有自然的粒紋、光澤、手感舒適的布料。可以用鉛筆斜塗然後疊塗來表現皮革布料。塗的時候，線條要細膩，用力要均勻（圖 5-193 和圖 5-194）。對於皮革布料而言，打亮部分可以直接採用留白的方式呈現，這樣更能突顯皮革的質感。

圖 5-193

圖 5-194

皮革布料的表現實例如下。

1. 繪製出人體動態及服裝線稿（圖 5-195）。
2. 用膚色繪製皮膚，注意暗部加深。用灰色畫出白色 T 恤暗部的顏色（圖 5-196）。
3. 用橘色繪製出頭髮的底色，用棕紅色對頭髮的暗部進行加深（圖 5-197）。
4. 用棕紅色繪製出眉毛，用湖藍色描繪眼睛虹膜，用大紅色繪製出嘴唇。然後用勾線筆對整體進行勾線（圖 5-198）。
5. 用大紅色繪製上衣裡面的背心，然後分別用大紅色和綠色描繪出 T 恤上面的花朵圖案（圖 5-199）。
6. 用湖藍色畫出褲子的底色，注意打亮部分要留白（圖 5-200）。
7. 用群青色畫出褲子的暗部（圖 5-201）。
8. 用普魯士藍加強描繪褲子的暗部（圖 5-202）。
9. 用橘色畫出鞋子的顏色，用棕紅色對鞋子的暗部進行加深。然後用紅棕色繪製上衣紅色背心部分的暗部（圖 5-203）。

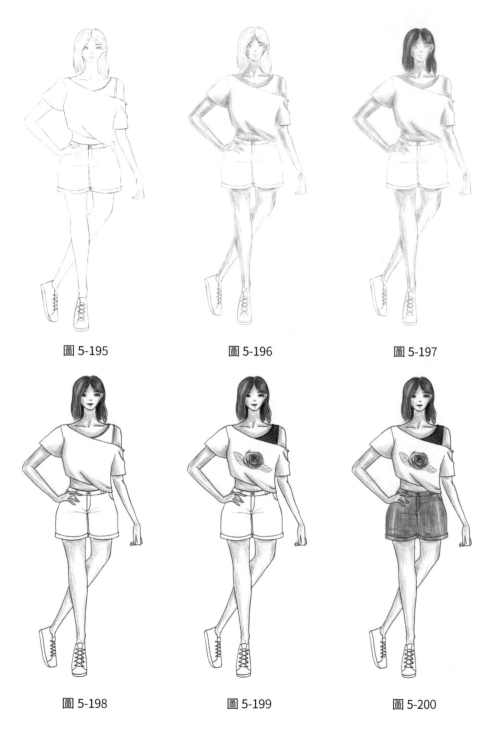

圖 5-195　　　　　　　　圖 5-196　　　　　　　　圖 5-197

圖 5-198　　　　　　　　圖 5-199　　　　　　　　圖 5-200

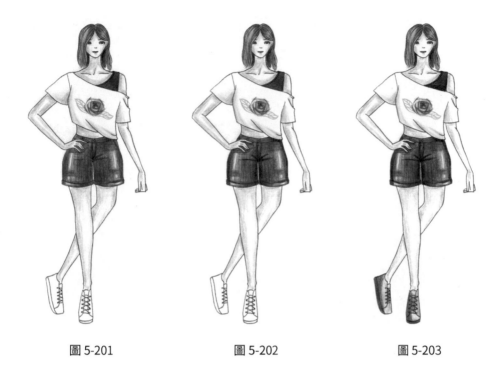

圖 5-201　　　　　　　　圖 5-202　　　　　　　　圖 5-203

5.5.8　皮草布料

皮草是指利用動物的皮毛製成的服裝，具有保暖的作用。在描繪皮草布料時，用短的弧線隨意斜塗，可表現出毛皮類布料的質感。

皮草布料的繪製分為五個步驟。

1. 用淺黃色短線條畫出皮草的底色（圖 5-204）。
2. 選擇橘黃色採用疊色法對皮草進行上色（圖 5-205）。
3. 用深褐色再次描繪皮草的層次感（圖 5-206）。
4. 用熟褐色加強描繪皮草以柔和皮草的層次，使其不顯雜亂（圖 5-207）。
5. 用黑色再次描繪皮草的層次（圖 5-208）。

圖 5-204　　　　　　　　　圖 5-205　　　　　　　　　圖 5-206

圖 5-207　　　　　　　　　圖 5-208

皮草布料的繪製實例如下。

1. 繪製出人體動態，然後根據人體動態繪製出服裝線稿圖（圖 5-209）。
2. 用膚色繪製皮膚的底色，然後加重筆觸，描繪出皮膚的暗部（圖 5-210）。
3. 用藍色繪製眼睛虹膜，用紅色繪製嘴唇（圖 5-211）。
4. 用黃褐色繪製頭髮的底色，可以對打亮部分進行留白（圖 5-212）。
5. 用深褐色繪製頭髮的暗部。頭髮的暗部為光線照不到的地方和頭髮的陰影部分（圖 5-213）。
6. 用淺灰色描繪出 T 恤的暗部，然後用深灰色加深 T 恤的暗部（圖 5-214）。
7. 用湖藍色繪製外套及裙子的底色（圖 5-215）。
8. 用鈷藍色再次描繪外套及裙子的底色，注意對暗部的加深（圖 5-216）。
9. 用淺藍色塗外套上皮草部分的第一層皮草顏色。在描繪皮草布料的時候，用短促且稍微彎曲的筆觸進行描繪，這樣更能突顯毛皮的質感（圖 5-217）。
10. 用湖藍色描繪出第二層皮草布料（圖 5-218）。
11. 用鈷藍色描繪出第三層皮草布料（圖 5-219）。
12. 用深灰色塗出鞋子的底色，然後用黑色對鞋子的暗部進行加深。再用勾線筆勾勒出人物的五官及整體暗部的線稿（圖 5-220）。

圖 5-209

圖 5-210

圖 5-211

圖 5-212

圖 5-213

圖 5-214

圖 5-215

圖 5-216

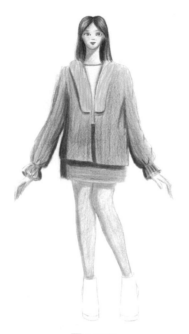

圖 5-217

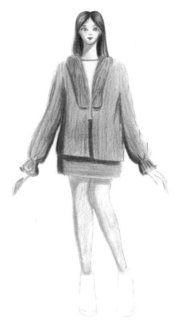

圖 5-218

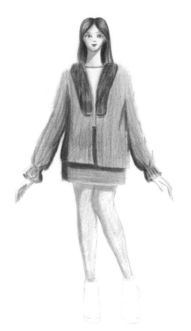

圖 5-219

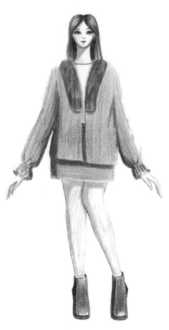

圖 5-220

5.6　範例臨摹

5.6.1　範例一

　　春天是萬物復甦的季節，所以在穿著上可以稍顯活力，小短裙配上短靴就是不錯的選擇。

　　春秋女裝的表現步驟如下。

1. 繪製出人體及服裝線稿（圖 5-221）。
2. 用膚色彩色鉛筆畫出皮膚的底色（圖 5-222）。
3. 確定光線來源的方向，用紅棕色彩色鉛筆繪製皮膚的暗部（圖 5-223）。
4. 用普魯士藍繪製眼睛虹膜，用紅棕色描繪出鼻子，用大紅色描繪出嘴唇。然後用黑色對眉毛和眼部進行勾線（圖 5-224）。
5. 用土黃色繪製頭髮的底色（圖 5-225）。
6. 用黃褐色描繪出頭髮的髮絲（圖 5-226）。
7. 用深褐色描繪出頭髮的暗部，然後再用黑色加強描繪頭髮的暗部（圖 5-227）。
8. 用鈷藍色畫出背心的底色（圖 5-228）。
9. 再次用鈷藍色加強描繪背心的底色，注意暗部的加深（圖 5-229）。
10. 用普魯士藍描繪背心的暗部（圖 5-230）。
11. 用金色繪製背心上的鈕扣，然後用黃褐色塗出鈕扣的暗部（圖 5-231）。
12. 用灰色繪製出袖子、領子、裙子的暗部（圖 5-232）。
13. 用黑色勾勒出袖子、領子、裙子暗部的線稿（圖 5-233）。
14. 用群青色畫出鞋子底色，注意加深暗部，打亮部分可以適當留白（圖 5-234）。
15. 用普魯士藍描繪鞋子的暗部（圖 5-235）。

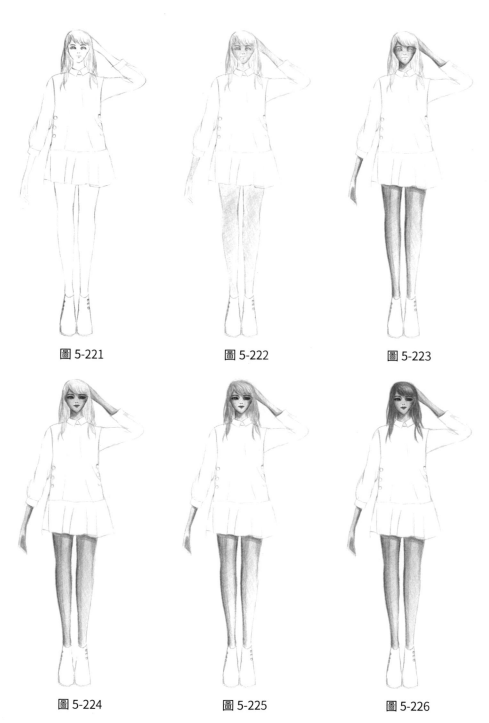

圖 5-221

圖 5-222

圖 5-223

圖 5-224

圖 5-225

圖 5-226

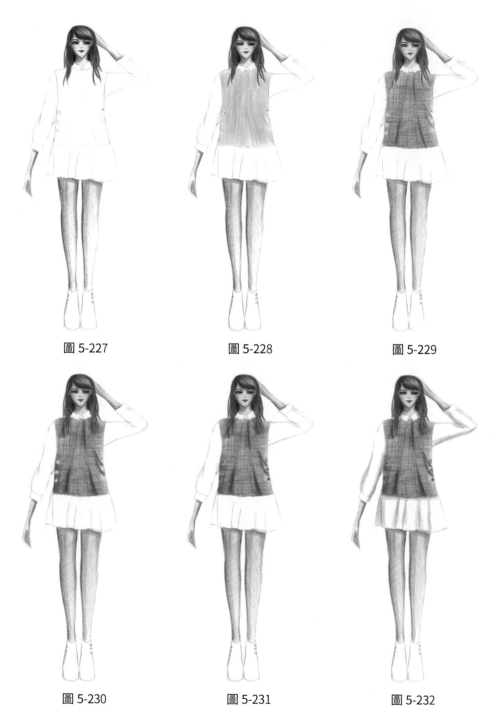

圖 5-227　　　　　　圖 5-228　　　　　　圖 5-229

圖 5-230　　　　　　圖 5-231　　　　　　圖 5-232

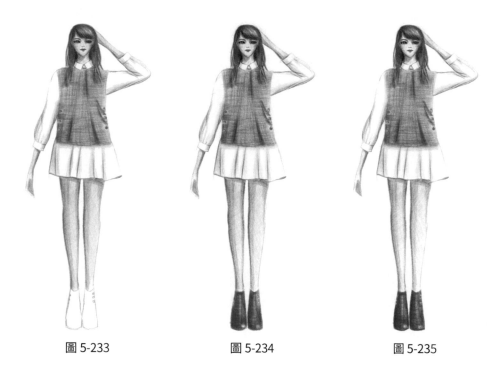

圖 5-233 圖 5-234 圖 5-235

5.6.2 範例二

牛仔類服裝是日常生活中最為常見的服裝,同時也被設計師們廣泛運用,各類牛仔服裝都各具特色,是休閒類服裝的代表。

牛仔裙的表現方式如下。

1. 繪製出人體動態及服裝的線稿圖(圖 5-236)。
2. 用膚色均勻塗畫皮膚的底色,然後用紅棕色加深皮膚的暗部(圖 5-237)。
3. 用土黃色畫出頭髮的底色(圖 5-238)。
4. 用黃褐色繼續繪製頭髮的底色,描繪出頭髮的髮絲(圖 5-239)。
5. 用褐色繪製頭髮的暗部,用普魯士藍畫出眼睛虹膜,用大紅色繪製嘴唇,然後用勾線筆對臉部進行勾線(圖 5-240)。
6. 用土黃色繪製 T 恤,然後用黃褐色對衣服的暗部進行加深(圖 5-241)。
7. 用褐色加強描繪 T 恤的暗部,然後用天藍色塗出裙子的底色(圖 5-242)。
8. 用湖藍色繪製裙子的暗部,然後用深藍色加強描繪裙子的暗部(圖 5-243)。
9. 分別用深灰色和淺灰色塗出襪子的顏色(圖 5-244)。
10. 分別用深灰色和黑色塗出襪子的暗部,然後用土黃色畫出鞋子的底色,再用黃褐色塗出鞋子的暗部(圖 5-245)。

圖 5-236

圖 5-237

圖 5-238

圖 5-239

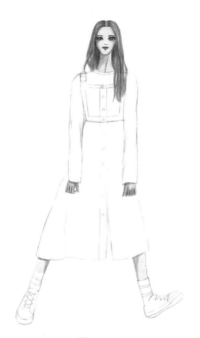

圖 5-240

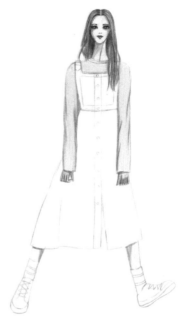

圖 5-241

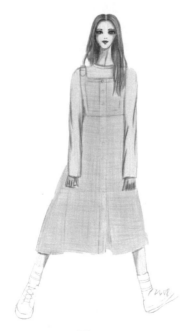

圖 5-242

圖 5-243

圖 5-244　　　　　　　　　　　　　　圖 5-245

5.6.3　範例三

　　不規則的豹紋圖案給人一種神祕的感覺，而黑色也給人一種神祕的感覺，所以豹紋類服裝經常與黑色布料的服裝搭配出現。

　　豹紋布料的表現方式如下。

1. 繪製出人體及服裝的線稿圖，並完善服裝及人體五官等細節（圖 5-246）。
2. 用膚色繪製人體皮膚，注意暗部和陰影的加深（圖 5-247）。
3. 用土黃色畫出頭髮的顏色，然後用棕色描繪出頭髮的髮絲，以此表現出頭髮的蓬鬆及層次感（圖 5-248）。
4. 用棕色繪製出眉毛，用藍色繪製眼睛虹膜，用紅色塗出嘴唇。然後用勾線筆勾出整體的線稿（圖 5-249）。
5. 用灰色畫出上衣的顏色，注意加深暗部及褶皺的顏色（圖 5-250）。
6. 用黑色繪製外套裡布、鞋子、襪子，注意暗部要略深，鞋子打亮部分留白，突顯出皮革質感（圖 5-251）。
7. 用黃色細繪出外套底色，再用土黃色加深暗部及陰影部分的顏色（圖 5-252）。
8. 用棕色繪製出外套上不規則豹紋圖案的顏色（圖 5-253）。
9. 用黑色沿著棕色豹紋圖案的邊緣繪製豹紋圖案（圖 5-254）。

圖 5-246

圖 5-247

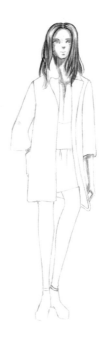

圖 5-248

圖 5-249

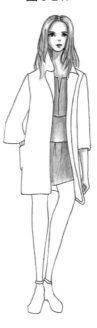

圖 5-250

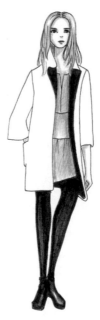

圖 5-251

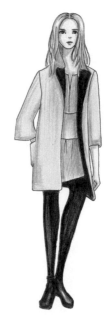

圖 5-252

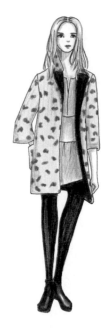

圖 5-253

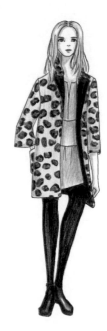

圖 5-254

5.6.4　範例四

　　在服裝畫中，一般將兒童服裝畫按照描繪對象的年齡劃分為三類，第一類是 0～3 歲的幼童，頭身比例為 1：3，頭部可以略微誇張；第二類為 4～8 歲的小童，頭身比例為 1：5；第三類為 10～14 歲的花季少年，頭身比例為 1：6。

　　兒童服裝畫的繪製步驟如下。

1. 按照 1：6 的兒童人體比例繪製出人體動態，然後根據人體動態繪製出服裝的線稿圖（圖 5-255）。

2. 分別用土黃色和深綠色描繪出裙子上的花朵和葉子圖案（圖 5-256）。

3. 用膚色均勻塗上皮膚的底色，然後用紅棕色描繪出皮膚的暗部（圖 5-257）。

4. 用土黃色畫出頭髮的底色，然後用黃褐色描繪出頭髮的髮絲（圖 5-258）。

5. 用深褐色描繪頭髮暗部，用紅棕色繪製眉毛，用藍色繪製眼睛虹膜顏色，用曙紅色塗出嘴唇的顏色。然後用黑色加深眉毛的暗部，為眼部勾線（圖 5-259）。

6. 用土黃色繪製帽子的底色，然後用黃褐色對帽子加深的暗部（圖 5-260）。

7. 用深褐色描繪出帽子暗部，再用膚色對裙子的底色進行均勻上色（圖 5-261）。

8. 用紅棕色加深裙子的暗部（圖 5-262）。

9. 分別用土黃色和深綠色描繪出裙子上的花朵和葉子圖案（圖 5-263）。

10.分別用黃褐色和草綠色加深裙子上花朵和葉子圖案的暗部（圖 5-264）。

11.用黃褐色繪製襪子的底色，注意加深襪子的暗部。用銀灰色繪製鞋子的底色，注意打亮部分要留白（圖 5-265）

12.用紅棕色描繪出襪子上的螺紋圖案，用黑色描繪出鞋子的暗部。用黃褐色描繪出帽子上的圓形圖案，用深褐色對圖案的暗部進行加深，然後用紅棕色描繪出裙子及皮膚部分的線（圖 5-266）。

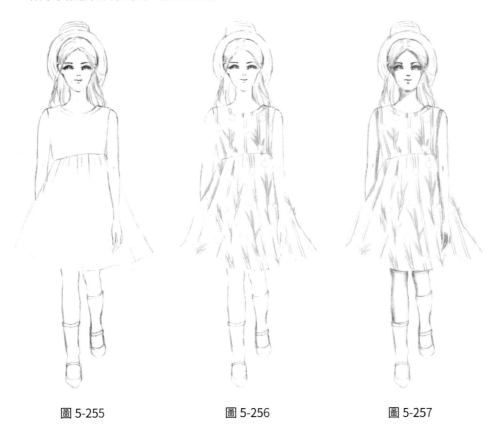

圖 5-255　　　　　　　圖 5-256　　　　　　　圖 5-257

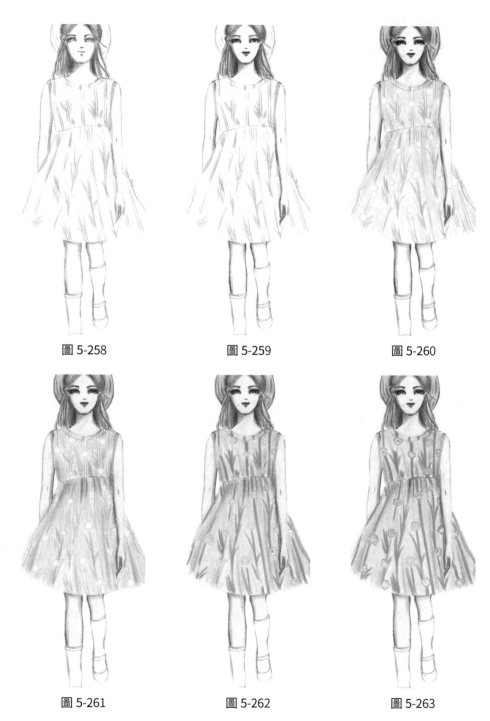

圖 5-258　　　　　　　　圖 5-259　　　　　　　　圖 5-260

圖 5-261　　　　　　　　圖 5-262　　　　　　　　圖 5-263

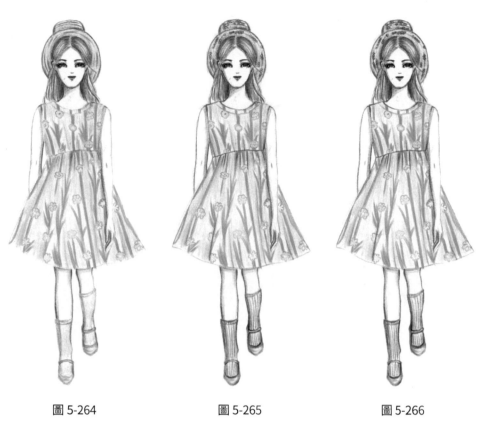

圖 5-264　　　　　　圖 5-265　　　　　　圖 5-266

第 3 篇　綜合篇

第 6 章
多種技法表現效果

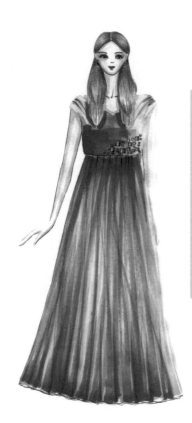

我們在繪製服裝畫時，為更好地展現服裝的效果，經常會用到水彩、麥克筆、彩色鉛筆等工具同時進行作畫。水彩因其豐富的顏色，能表現出任何顏色的布料；麥克筆上色的簡易快捷性，對於需要大面積上色的畫面非常方便；彩色鉛筆在使用的時候很方便，也容易修改，用深色就能覆蓋住淺色，可以用來描繪服裝中的細節部分。

6.1　服裝畫人體著裝線稿的畫法？

　　人體在穿著不同款式、不同布料的服裝時，會表現出截然不同的形象。因此，想要完成精準、完美的服裝畫，了解人體著裝線稿的畫法是必不可少的過程。這一節就從日常生活中最常見的幾款服裝來學習人體著裝線稿的畫法。

6.1.1　男裝 T 恤

　　T 恤是春夏季人們最喜歡的服裝之一，特別是烈日炎炎、酷暑難耐的盛夏，T 恤以其自然、舒適、瀟灑又不失莊重感的優點成為人們樂於穿著的時令服裝。

　　男裝 T 恤一般以休閒為主，所以我們在表現線稿圖時，應當結合人體動態，掌握好服裝中的褶皺，才能更好地展現出 T 恤的休閒、隨意感。

　　男裝 T 恤的繪製步驟如下。

1. 繪製出人體上肢部分的動態（圖 6-1）。
2. 描繪出人物五官及髮型，然後根據繪製的線稿圖描繪出 T 恤的外形輪廓（圖 6-2）。
3. 繪製出 T 恤上的圖案細節（圖 6-3）。
4. 用勾線筆對整體線稿進行勾線，然後用橡皮擦擦去鉛筆線稿（圖 6-4）。

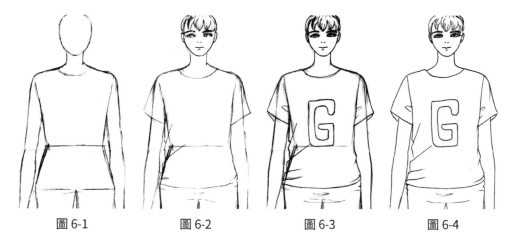

圖 6-1　　　　　　圖 6-2　　　　　　圖 6-3　　　　　　圖 6-4

6.1.2　男裝毛衣

　　毛衣即用毛紗編織而成的針織上衣，又稱羊毛衣。男裝毛衣的特點：簡約、休閒、保暖。搭配上襯衫，還能突顯男士的紳士感。

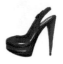

男裝毛衣的繪製步驟如下。

1. 繪製出人體上肢部分的動態（圖 6-5）。
2. 繪製出人體五官及髮型，然後根據人體動態，繪製出毛衣的外形輪廓（圖 6-6）。
3. 繪製出毛衣上圖案的輪廓（圖 6-7）。
4. 繼續描繪毛衣上圖案的細節（圖 6-8）。
5. 用勾線筆對整體線稿進行勾線，並用橡皮擦擦去鉛筆線稿（圖 6-9）。
6. 用斜條紋表示出毛衣中較深的布料顏色（圖 6-10）。

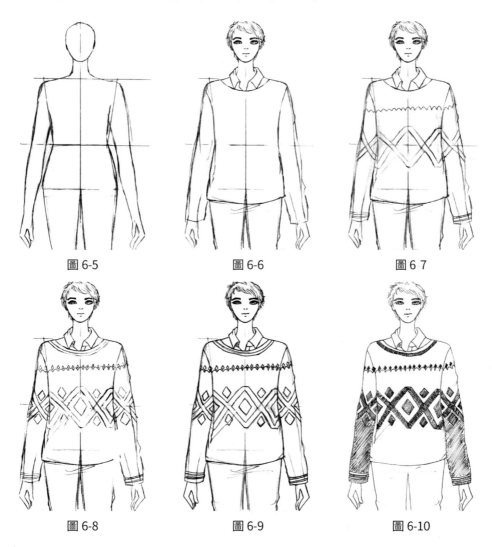

圖 6-5　　　　　　圖 6-6　　　　　　圖 6 7

圖 6-8　　　　　　圖 6-9　　　　　　圖 6-10

6.1.3　男裝外套

外套，是穿在最外層的服裝。外套的體積一般比較大，衣袖在穿著時可覆蓋住上身的其他衣服。外套前端有鈕扣或者拉鏈以便穿著。外套一般具有保暖或抵擋雨水的用途。男裝外套大多以休閒、保暖為主。

男裝外套的繪製步驟如下。

1. 繪製出人體上肢部分的動態（圖 6-11）。
2. 繪製出人體五官及髮型，然後根據人體動態，繪製出外套的外形輪廓（圖 6-12）。
3. 描繪出外套上的圖案細節（圖 6-13）。
4. 描繪出外套上的鈕扣，然後用勾線筆對整體進行勾線，用橡皮擦擦去鉛筆線稿（圖 6-14）。

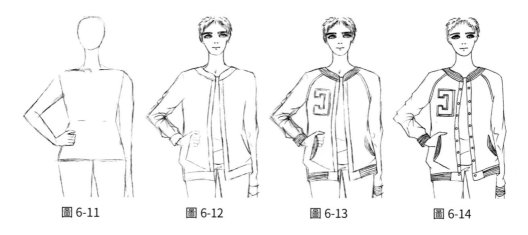

圖 6-11　　　　　圖 6-12　　　　　圖 6-13　　　　　圖 6-14

6.1.4　男裝西裝

西裝又稱作「西服」。人們多把有翻領、三個口袋、衣長在臀圍線以下的上衣稱作「西服」。男士西裝，在布料風格上一般選用質地柔軟的精紡毛織物。著裝風格簡潔大氣，布料挺拔，常搭配襯衫、帽子、領帶、領結、領帶夾、口袋巾等。

男士西裝的繪製步驟如下。

1. 繪製出人體動態（圖 6-15）。
2. 根據人體動態，描繪出人體的五官、髮型、帽子及服裝的整體輪廓（圖 6-16）。
3. 描繪出服裝上的領帶夾、口袋、剪接、褶皺等細節（圖 6-17）。
4. 用勾線筆對整體進行勾線，並用橡皮擦擦去鉛筆線稿（圖 6-18）。

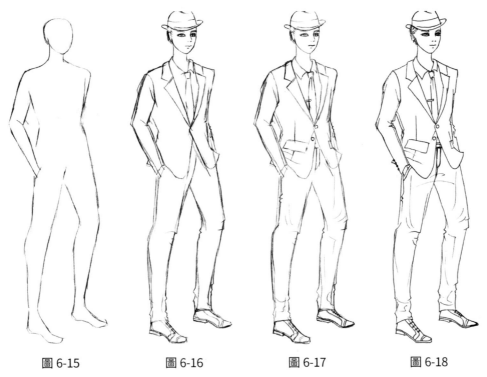

| 圖 6-15 | 圖 6-16 | 圖 6-17 | 圖 6-18 |

6.1.5 女裝襯衫

襯衫是穿在內外上衣之間、也可單獨穿著的上衣。女裝襯衫相對於男裝襯衫而言，其款式更加多元化。但無論款式怎麼變化，都是在最基本的款式上進行變化的。

女裝襯衫的繪製步驟如下。

1. 繪製出人體上肢部分的人體動態（圖 6-19）。
2. 繪製出襯衫的外形輪廓（圖 6-20）。
3. 繪製出襯衫的門襟、衣服上的剪接和褶皺（圖 6-21）。
4. 用勾線筆對整體進行勾線，並用橡皮擦擦去鉛筆線稿（圖 6-22）。

圖 6-19　　　　　圖 6-20　　　　　圖 6-21　　　　　圖 6-22

6.1.6　女裝洋裝

　　洋裝是裙子中的一類。洋裝是人們，特別是年輕女孩首選的夏裝之一。女裝的洋裝，應當表現出其飄逸的質感，突顯女性的柔美感。

　　洋裝的繪製步驟如下。

1. 繪製出人體動態（圖 6-23）。
2. 根據人體動態，描繪出洋裝的外形（圖 6-24）。
3. 繪製出洋裝上的花朵圖案（圖 6-25）。
4. 用勾線筆勾出整體線稿，並用橡皮擦擦去鉛筆線稿（圖 6-26）。

圖 6-23　　　　　圖 6-24　　　　　圖 6-25　　　　　圖 6-26

6.1.7 女裝褲子

褲子，泛指人穿在腰部以下的服裝，一般是由一個褲腰、褲襠、兩條褲管縫紉而成。繪畫應當根據褲子的款式、布料及腿部的姿勢去表現女裝褲子。

女裝褲子的繪製步驟如下。

1. 繪製出人體下肢部分的動態（圖 6-27）。
2. 根據人體下肢動態，繪製出褲子的外形輪廓（圖 6-28）。
3. 繪製出褲子的腰頭、口袋、褶皺等細節（圖 6-29）。
4. 用勾線筆對整體進行勾線，並用橡皮擦擦去鉛筆線稿（圖 6-30）。

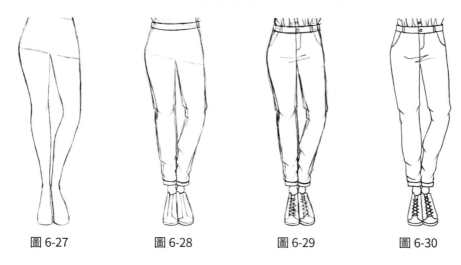

圖 6-27　　　　圖 6-28　　　　圖 6-29　　　　圖 6-30

6.1.8 女裝風衣

風衣，一種防風防雨的薄型大衣。風衣是服飾中的一種，適合於春、秋、冬季外出穿著，是近二三十年來比較流行的服裝。我們在繪製女裝風衣的時候，可以盡量表現得簡潔一點，這樣更能突顯女性成熟、大方、幹練的特質。

女裝風衣的繪製步驟如下。

1. 繪製出人體上肢部分的動態（圖 6-31）。
2. 根據上肢動態繪製出風衣的外形輪廓（圖 6-32）。
3. 繪製出風衣上的鈕扣、腰帶、門襟等細節部分（圖 6-33）。
4. 用勾線筆對整體進行勾線，然後用橡皮擦擦去鉛筆線稿（圖 6-34）。

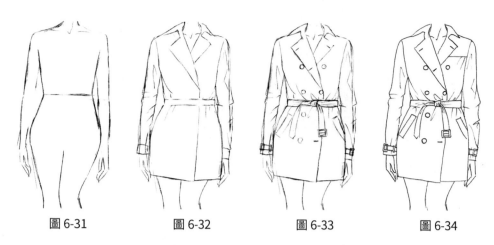

| 圖 6-31 | 圖 6-32 | 圖 6-33 | 圖 6-34 |

6.1.9　女裝禮服

　　禮服是指在某些重大場合上參與者所穿著的莊重且正式的服裝。禮服的款式是多樣的，有魚尾裙、蓬蓬裙、小禮服等。不同款式的禮服有不同的特徵，長的禮服突顯出女性的端莊、典雅；短的小禮服突顯女性的俏麗、可愛。

　　女裝禮服的繪製步驟如下。

1. 繪製出人體動態（圖 6-35）。
2. 根據人體動態繪製出禮服的款式（圖 6-36）。
3. 用勾線筆勾出整體線稿，並用橡皮擦擦去鉛筆線稿（圖 6-37）。
4. 描繪出禮服上的網狀部分和腰部細節（圖 6-38）。

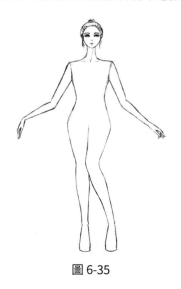

圖 6-35

圖 6-36

圖 6-37

圖 6-38

6.2　麥克筆與水彩表現技法

在同時使用到麥克筆和水彩表現服裝效果時，我們應該先了解這兩種繪畫工具的特徵，即前面講到的麥克筆色彩豐富、筆觸略粗，可以描繪大面積布料和表現物體立體感。對於較為細小的細節，麥克筆是表現不出來的，所以就要利用到水彩來表現物體的細節。而水彩與水的結合，可以調和出各種顏色，利用水彩的此類特徵，也能很容易地表現出物體的明暗關係。

6.2.1　服裝人體上色處理

我們在對人體進行上色時，在上第一層底色時，可以對皮膚打亮部分進行留白，以表現出皮膚的光澤感，也可以不留白，透過對暗部加深的方式，表現皮膚的光澤和立體感。

服裝及人物上色處理的步驟如下。

1. 繪製出人體動態（圖 6-39）。
2. 用淡紅棕色繪製皮膚的底色，一般情況下可以按照百分之九十的水加上百分之十的顏料的比例將紅棕色進行調和後，用調出的淡紅棕色繪製人體皮膚的底色。但這個比例並不是固定的，可以根據自己的喜好和模特兒膚色的需求調出深淺不一的紅棕色（圖 6-40）。

3. 用 71 號藍色麥克筆細畫眼睛虹膜,用 16 號紅色麥克筆繪製嘴唇。然後用勾線筆對五官進行勾線(圖 6-41)。

4. 先確定好光線的來源方向,將光線照不到的地方,或是被物體擋住光線的部分,定為皮膚的暗部,可以用 25 號麥克筆塗出皮膚暗部。在塗皮膚暗部的時候,同時也可繪製眼睛下方的肌膚,突顯臉部的立體感(圖 6-42)。

5. 用檸檬黃色水彩繪製頭髮的底色,可以對頭髮的打亮部分進行留白,也可以不留(圖 6-43)。

6. 用藤黃色水彩繼續繪製頭髮的底色,注意留出打亮部分(圖 6-44)。

7. 用土黃色水彩描繪頭髮的暗部。頭頂及被物體擋住的地方為頭髮的暗部(圖 6-45)。

8. 用勾線筆勾出暗部的線稿(圖 6-46)。

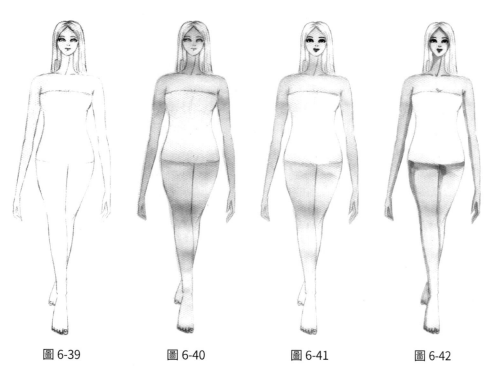

圖 6-39　　　　　圖 6-40　　　　　圖 6-41　　　　　圖 6-42

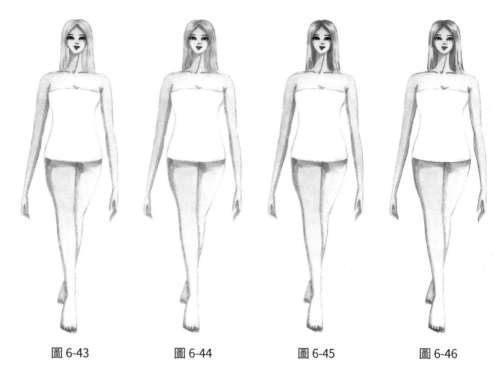

| 圖 6-43 | 圖 6-44 | 圖 6-45 | 圖 6-46 |

6.2.2　時裝效果圖步驟分解

　　在繪製服裝畫時，可以根據已有的服裝展示照片臨摹。在臨摹的時候，設計者可以全部按照效果展示照片那樣描繪，也可以對其動態、髮型、款式等進行適當的改變，將現實生活中或是服裝秀上的時裝，變成自己獨有的風格。

　　服裝畫的繪製步驟解析如下。

1. 繪製出人體動態（圖 6-47）。
2. 根據人體動態，繪製出服裝（圖 6-48）。
3. 用淡紅棕色水彩繪製皮膚的底色（圖 6-49）。
4. 用深一點的紅棕色水彩繪製皮膚暗部（圖 6-50）。
5. 用 71 號藍色麥克筆繪製眼睛虹膜，用 8 號紅色麥克筆為嘴唇上色。然後用勾線筆對五官進行勾線（圖 6-51）。
6. 用土黃色水彩繪製頭髮的底色（圖 6-52）。
7. 用紅棕色水彩繪製頭髮暗部的顏色（圖 6-53）。
8. 用深褐色水彩加強描繪頭髮暗部的顏色（圖 6-54）。

9. 用深灰色水彩繪製圍巾的底色（圖 6-55）。

10.用黑色水彩加深圍巾暗部的顏色（圖 6-56）。

11.用土黃和白色水彩描繪出圍巾上的不規則圖案（圖 6-57）。

12.用橘色水彩繪製上衣的部分條紋（圖 6-58）。

13.用酞青綠水彩繪製上衣剩下部分的條紋（圖 6-59）。

14.用 103 號棕色麥克筆描繪出上衣橙色布料部分的暗部，用 42 號灰色麥克筆描繪出上衣綠色部分的暗部顏色（圖 6-60）。

15.用淡褐色水彩塗出褲子的底色，可以適當地留白。然後用深一點的褐色水彩繪製褲子暗部的顏色（圖 6-61）。

16.用深褐色水彩加強描繪褲子暗部的顏色（圖 6-62）。

17.用橘色水彩繪製鞋子的底色，然後用 103 號棕色麥克筆繪製鞋子暗部和深色部分（圖 6-63）。

18.用褐色水彩塗出鞋底和鞋子最上面的顏色，然後用勾線筆對整體進行勾線（圖 6-64）。

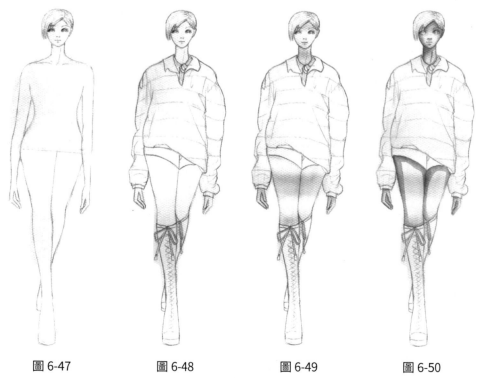

圖 6-47　　　　　圖 6-48　　　　　圖 6-49　　　　　圖 6-50

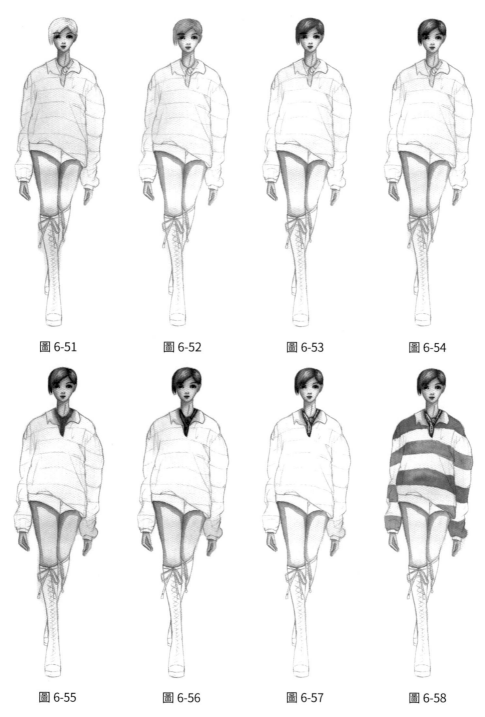

圖 6-51 圖 6-52 圖 6-53 圖 6-54

圖 6-55 圖 6-56 圖 6-57 圖 6-58

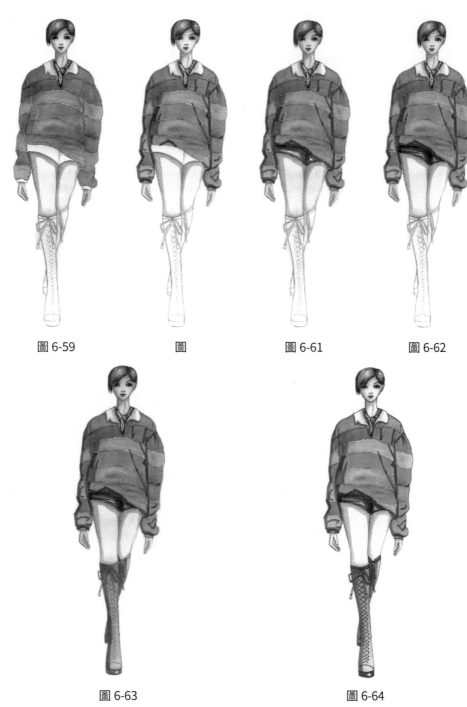

圖 6-59　　　　　　　圖　　　　　　　圖 6-61　　　　　　　圖 6-62

圖 6-63　　　　　　　　　　　　圖 6-64

6.2.3 範例臨摹

◆ 範例一

　　在繪製秋冬季洋裝時，要注意美觀，同時也需要有一定的保暖效果。所以在繪製時，應當表現出布料的厚度。

　　秋冬季洋裝的繪製步驟如下。

1. 繪製出人體動態及服裝線稿圖（圖 6-65）。
2. 用淡紅棕色水彩繪製皮膚的底色（圖 6-66）。
3. 用深一點的紅棕色水彩繪製皮膚的暗部，然後用藍色水彩繪製眼睛虹膜的顏色，用紅色水彩繪製嘴唇，可以對打亮部分進行留白。再用鉛筆描繪出領子及肩部的荷葉花邊（圖 6-67）。
4. 用 34 號麥克筆繪製頭髮的底色（圖 6-68）。
5. 用土黃色水彩描繪出頭髮的髮絲（圖 6-69）。
6. 用褐色水彩描繪出頭髮的暗部（圖 6-70）。
7. 用淡鈷藍色水彩畫洋裝和鞋子的底色，留出洋裝的領部和肩部（圖 6-71）。
8. 用深一點的鈷藍色水彩繪製洋裝和鞋子的暗部及陰影部分（圖 6-72）。
9. 用 GG1 號麥克筆描繪出荷葉邊的暗部及陰影部分（圖 6-73）。
10. 用 CG4 號麥克筆加強描繪荷葉邊的暗部及陰影部分，然後用勾線筆對整體進行勾線（圖 6-74）。

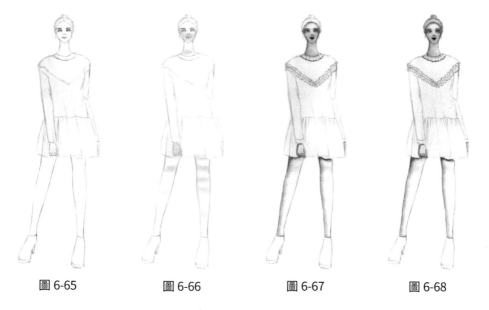

圖 6-65　　　　圖 6-66　　　　圖 6-67　　　　圖 6-68

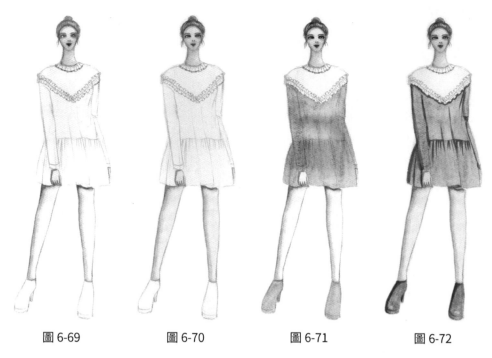

圖 6-69　　　　　圖 6-70　　　　　圖 6-71　　　　　圖 6-72

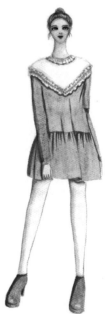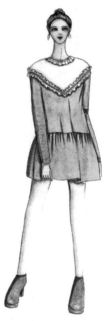

圖 6-73　　　　　　　　　　　圖 6-74

◆ 範例二

兩件式裙裝的上衣和下裙有共同的特徵，但又有各自的特點。其整體給人和諧的感覺。

兩件式裙裝的繪製步驟如下。

1. 繪製出人體動態（圖 6-75）。
2. 根據人體動態，繪製出服裝。修身的上衣加上寬大的裙子，配上大紅色的條紋，簡約大方（圖 6-76）。
3. 用淡紅棕色的水彩塗出皮膚的底色（圖 6-77）。
4. 用深一點的紅棕色水彩繪製皮膚的暗部（圖 6-78）。
5. 用 71 號藍色麥克筆繪製眼睛虹膜，用 8 號紅色麥克筆畫出嘴唇的顏色。然後用勾線筆對五官進行勾線（圖 6-79）。
6. 用黃色水彩繪製頭髮的底色，可對打亮部分進行留白，也可不留白（圖 6-80）。
7. 用淡褐色水彩畫出頭髮暗部的顏色（圖 6-81）。
8. 用深一點的褐色水彩繪製頭髮暗部（圖 6-82）。
9. 用灰色水彩畫出裙子暗部的顏色及鞋子底色（圖 6-83）。
10. 用 WG6 號深灰色麥克筆加強描繪裙子及鞋子暗部的顏色（圖 6-84）。
11. 用大紅色水彩塗出上衣圖案及裙子上條紋的顏色（圖 6-85）。
12. 用勾線筆對整體人物進行勾線（圖 6-86）。

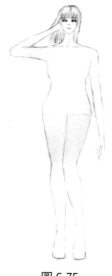

圖 6-75

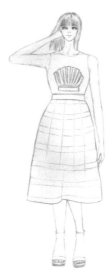

圖 6-76

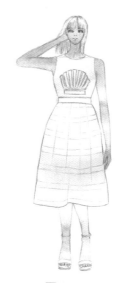

圖 6-77

圖 6-78　　　　　　　　　圖 6-79　　　　　　　　　圖 6-80

圖 6-81　　　　　　　　　圖 6-82　　　　　　　　　圖 6-83

| 圖 6-84 | 圖 6-85 | 圖 6-86 |

6.3　麥克筆與彩色鉛筆表現技法

　　麥克筆和彩色鉛筆在攜帶時都非常方便，前面已經講過麥克筆和彩色鉛筆的特徵，所以我們可以運用其各自的特徵，即用麥克筆對大片布料進行上色，用彩色鉛筆描繪服裝的細節部分。

6.3.1　服裝人體上色處理

　　用麥克筆和彩色鉛筆對人體進行上色的時候，由於彩色鉛筆比麥克筆更能表現出細節部分，所以可以直接用彩色鉛筆表現頭髮的部分。

　　服裝人物的上色步驟如下。

1. 繪製出人體動態線稿（圖 6-87）。
2. 用膚色的彩色鉛筆均勻畫出皮膚的底色（圖 6-88）。
3. 確定光線來源的方向，用 25 號麥克筆描繪出皮膚的暗部（圖 6-89）。
4. 用普魯士藍彩色鉛筆繪製虹膜，用曙紅色彩色鉛筆畫出嘴唇的顏色（圖 6-90）。

5. 用黃褐色彩色鉛筆繪製頭髮的底色，可以對打亮部分進行留白（圖 6-91）。

6. 用褐色彩色鉛筆描繪出頭髮的髮絲（圖 6-92）。

7. 用深褐色彩色鉛筆描繪出頭髮的暗部（圖 6-93）。

8. 用勾線筆勾出五官的線稿，然後對整體的暗部進行勾線（圖 6-94）。

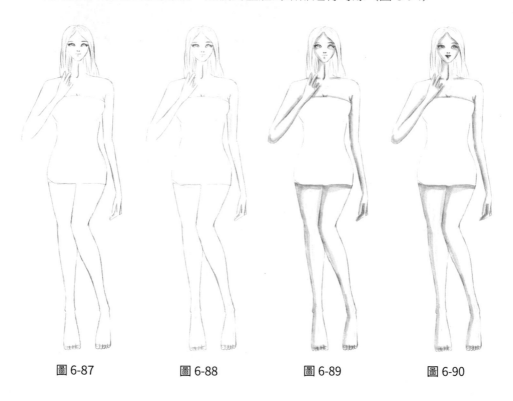

圖 6-87　　　　　圖 6-88　　　　　圖 6-89　　　　　圖 6-90

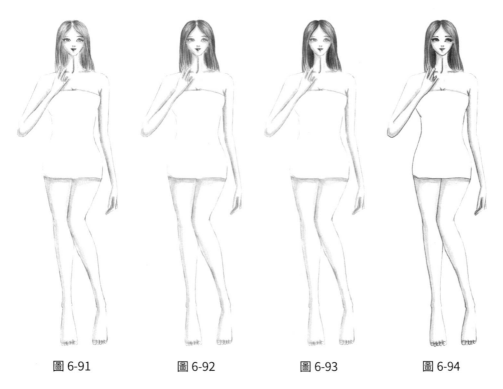

| 圖 6-91 | 圖 6-92 | 圖 6-93 | 圖 6-94 |

6.3.2 服裝效果圖步驟分解

表現單一色彩的服裝時,通常需要飾品或配件進行點綴,使服裝不致於太單調。禮服效果圖的繪製步驟分解如下。

1. 繪製出人體動態及服裝線稿圖(圖 6-95)。
2. 用膚色彩色鉛筆均勻繪製皮膚底色,然後加重筆觸,描繪皮膚暗部(圖 6-96)。
3. 用普魯士藍彩色鉛筆繪製眼睛虹膜,用曙紅色彩色鉛筆繪製嘴唇(圖 6-97)。
4. 用黃褐色彩色鉛筆畫出頭髮的底色,在用彩色鉛筆對頭髮上色時,應當順著髮絲的方向上色,以此表現出頭髮的髮絲感,注意打亮的部分要留白(圖 6-98)。
5. 用紅棕色彩色鉛筆描繪出頭髮的暗部,表現出頭髮的層次感(圖 6-99)。
6. 用黑色彩色鉛筆加強描繪頭髮的暗部,強調髮絲的層次感(圖 6-100)。
7. 用 145 號麥克筆繪製裙子的底色。在上底色的時候,可以均勻的全部塗滿,也可以適當地留白(圖 6-101)。
8. 用 75 號麥克筆的寬頭描繪出裙子的暗部。在描繪暗部時,適當留出寬頭麥克筆的筆跡。麥克筆的筆跡能表現出裙子的褶皺(圖 6-102)。

9. 用 77 號麥克筆加強描繪裙子的暗部，突顯裙子的立體感（圖 6-103）。

10. 分別用 141 號和 55 號麥克筆描繪出腰間裝飾品的顏色（圖 6-104）。

11. 用勾線筆對五官及整體的暗部進行勾線（圖 6-105）。

12. 用白色彩色鉛筆描繪出腰間裝飾品的打亮部分，用 102 號和 54 號麥克筆分別描繪出裝飾品暗部的顏色（圖 6-106）。

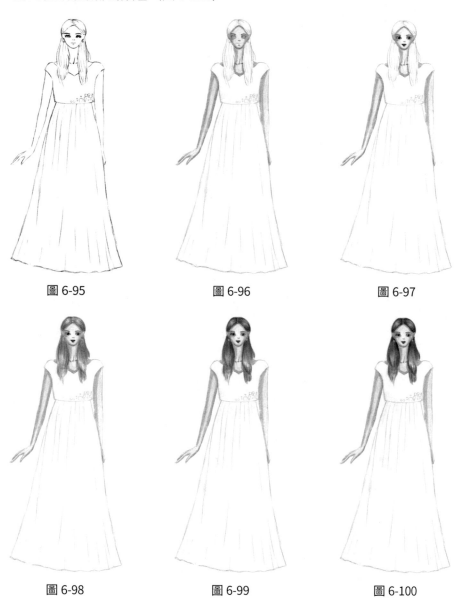

圖 6-95　　　　　　　　　圖 6-96　　　　　　　　　圖 6-97

圖 6-98　　　　　　　　　圖 6-99　　　　　　　　　圖 6-100

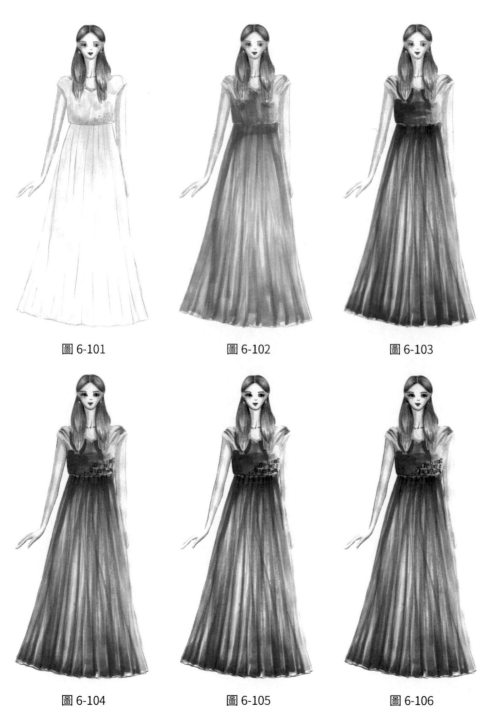

圖 6-101　　　　　　　圖 6-102　　　　　　　圖 6-103

圖 6-104　　　　　　　圖 6-105　　　　　　　圖 6-106

6.3.3　範例臨摹

在表現效果圖時，應該注意色彩的搭配效果，想要表現出不同的服裝效果，在顏色的運用上也是很重要的。暗色給人成熟穩重的感覺，亮色則給人清爽有活力的感覺。

◆ 範例一：暗色服裝範例

在繪製秋冬季服裝時，常會用到較深的暗色系表現，但是如果整體都是暗色的話，會讓人感覺到沉悶，所以可以用一些較為亮色的裝飾物點綴，以此打破服裝整體的沉悶感。

1. 繪製出人體的動態及服裝線稿（圖 6-107）。
2. 用膚色彩色鉛筆均勻繪製皮膚底色，然後加重筆觸，描繪暗部膚色（圖 6-108）。
3. 用普魯士藍彩色鉛筆繪製眼睛虹膜，用曙紅色彩色鉛筆畫出嘴唇的顏色，然後用紅棕色彩色鉛筆繪製頭髮的底色，注意打亮部分留白，暗部加深。然後用深褐色彩色鉛筆加強描繪頭髮的暗部（圖 6-109）。
4. 用大紅色彩色鉛筆塗出帽子的底色，然後用深紅色彩色鉛筆加深帽子的暗部（圖 6-110）。
5. 用紅棕色彩色鉛筆加強描繪帽子的暗部（圖 6-111）。
6. 用灰色彩色鉛筆描繪出襯衫領子部分暗部的顏色，然後用 102 號麥克筆塗出外套的底色，用 92 號麥克筆加深外套暗部的顏色（圖 6-112）。
7. 用 49 號麥克筆繪製裙子的底色（圖 6-113）。
8. 用 169 號麥克筆加深裙子的暗部（圖 6-114）。
9. 用 104 號麥克筆描繪出裙子上的豎條紋，然後用 34 號麥克筆描繪裙子上豎條紋的暗部（圖 6-115）。
10. 用 BG1 號麥克筆繪製鞋子底色，再用 BG5 號麥克筆畫出鞋子暗部（圖 6-116）。
11. 用 CG6 號麥克筆加強描繪鞋子的暗部（圖 6-117）。
12. 用銀色彩色鉛筆描繪出上衣中圖案的顏色，然後用勾線筆對五官及整體的暗部進行勾線（圖 6-118）。

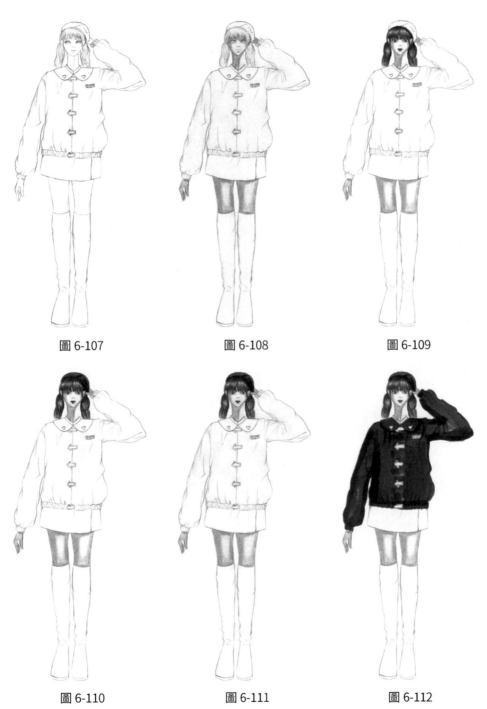

圖 6-107　　　　　　　圖 6-108　　　　　　　圖 6-109

圖 6-110　　　　　　　圖 6-111　　　　　　　圖 6-112

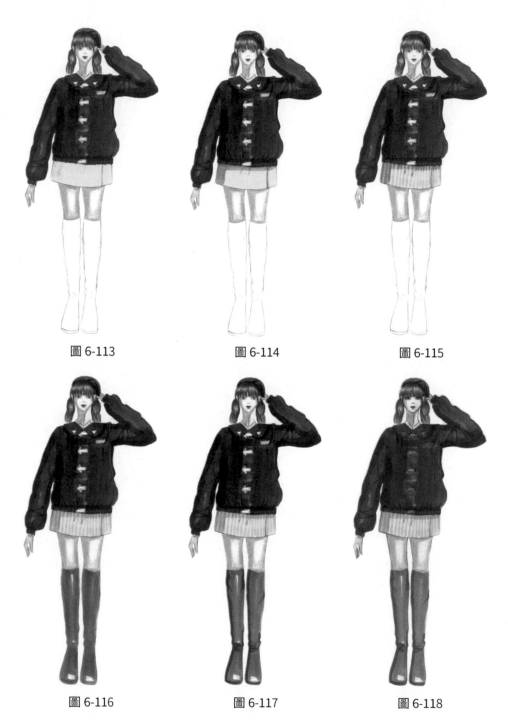

圖 6-113　　　　　　　　圖 6-114　　　　　　　　圖 6-115

圖 6-116　　　　　　　　圖 6-117　　　　　　　　圖 6-118

◆ 範例二：亮色服裝範例

　　鮮豔的顏色賦予服裝青春的色彩，但是我們在表現亮色服裝時，由於顏色的鮮豔，往往會讓人感覺到顏色過於雜亂，這個時候就需要用到無彩色系的黑白灰進行調和，從而讓服裝整體看上去更為和諧。

1. 繪製出人體動態及服裝線稿圖（圖 6-119）。

2. 用膚色彩色鉛筆繪製皮膚底色，繪製底色時，注意握筆的力度要始終保持一致，才能畫出均勻的膚色；然後再加重筆觸，繪製出皮膚的暗部（圖 6-120）。

3. 用黃褐色彩色鉛筆畫出頭髮的底色，注意打亮部分留白。用普魯士藍彩色鉛筆繪製眼睛虹膜的顏色，用曙紅色彩色鉛筆畫出嘴唇的顏色（圖 6-121）。

4. 用紅棕色彩色鉛筆畫出頭髮暗部的顏色，然後用深褐色彩色鉛筆加強描繪頭髮暗部的顏色（圖 6-122）。

5. 用 WG2 號麥克筆繪製上衣白色部分暗部及陰影部分的顏色，然後用 CG5 號麥克筆加強描繪其暗部的顏色（圖 6-123）。

6. 用 138 號和 145 號麥克筆分別描繪出兩個袖子的底色。在用麥克筆上底色時，可以將底色繪製均勻（圖 6-124）。

7. 用 88 號和 75 號麥克筆分別描繪出兩個袖子暗部的顏色。在用麥克筆描繪暗部時，可以均勻地繪製暗部的顏色，也可以刻意留出麥克筆的線跡（圖 6-125）。

8. 用 104 號麥克筆均勻畫出褲子的底色（圖 6-126）。

9. 用 102 號麥克筆均勻繪製出褲子暗部的顏色（圖 6-127）。

10. 用紅棕色彩色鉛筆描繪出上衣中圖案的顏色；用 WG2 號麥克筆描繪出褲管邊上的羊羔絨紋理（圖 6-128）。

11. 用 WG2 號麥克筆描繪出鞋子暗部的顏色，用 CG5 號麥克筆加強描繪鞋子暗部的顏色（圖 6-129）。

12. 用勾線筆對人物的五官及整體的暗部進行勾線（圖 6-130）。

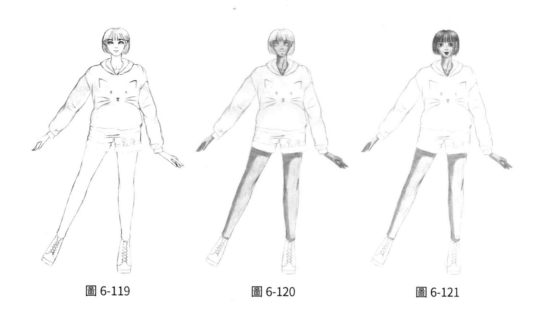

圖 6-119　　　　　　　圖 6-120　　　　　　　圖 6-121

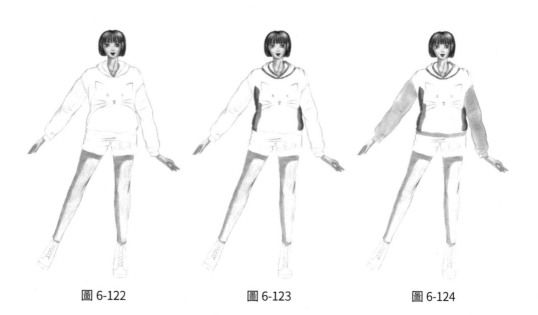

圖 6-122　　　　　　　圖 6-123　　　　　　　圖 6-124

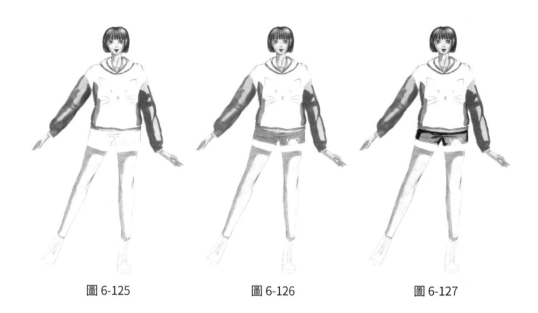

圖 6-125 　　　　　圖 6-126 　　　　　圖 6-127

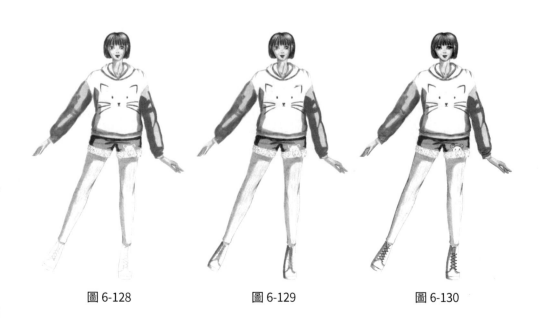

圖 6-128 　　　　　圖 6-129 　　　　　圖 6-130

6.4　水彩與彩色鉛筆表現技法

　　水彩在表現時色彩豐富，而彩色鉛筆的顏色並沒有水彩顏色那麼豐富，但彩色鉛筆在運用的時候卻比水彩要方便，所以將這兩者的特徵結合起來，也能夠很好地表現出服裝畫。

6.4.1　服裝人物上色處理

　　在對服裝人物進行上色時，有的時候為了表現出肌膚的白皙感，可以不塗肌膚的底色，只對肌膚的暗部進行上色。

　　服裝人物上色的處理步驟如下。

1. 繪製出人體動態線稿圖（圖 6-131）。
2. 用淡紅棕色水彩繪製皮膚的底色。我們在表現膚色時，可以用單一的紅棕色加水調和，即用淡紅棕色表現皮膚的底色，也可以加上少許的紅色，讓肌膚呈現出透紅的感覺（圖 6-132）。
3. 用普魯士藍彩色鉛筆畫出眼睛虹膜的顏色，用曙紅色彩色鉛筆畫出嘴唇的顏色（圖 6-133）。
4. 確定光線的來源方向，用紅棕色水彩描繪皮膚的暗部（圖 6-134）。
5. 用土黃色彩色鉛筆繪製出頭髮的底色，可以對打亮部分進行留白（圖 6-135）。
6. 用紅棕色彩色鉛筆描繪出頭髮的髮絲（圖 6-136）。
7. 用深褐色彩色鉛筆描繪出頭髮的暗部，頭髮的暗部一般為脖子兩側，如果光線是從側面照過來的，則頭頂部分也為頭髮的暗部。用勾線筆勾勒出五官部分（圖 6-137）。
8. 用勾線筆勾勒出整體的暗部（圖 6-138）。

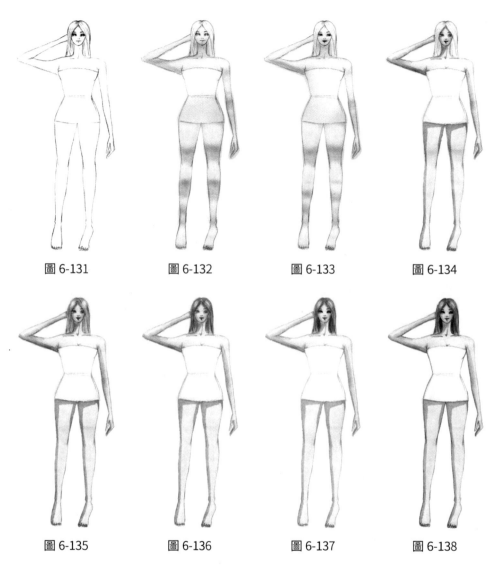

圖 6-131　　　　　圖 6-132　　　　　圖 6-133　　　　　圖 6-134

圖 6-135　　　　　圖 6-136　　　　　圖 6-137　　　　　圖 6-138

6.4.2　服裝畫步驟分解

　　繪製服裝畫，顏色的搭配很重要。在搭配服裝時，我們要了解到顏色的冷暖色系，然後根據色系搭配出想要的服裝效果。根據人的心理感受，色彩學上把顏色分為暖色調（紅、橙、黃）、冷色調（青、藍）和中性色調（紫、綠、黑、灰、白）。在繪畫、設計中，暖色調給人親密、溫暖之感，適合與之相搭配的無彩色系除了黑色、白色，最好使用駝色、棕色、咖啡色。冷色調給人距離、涼爽之感，與冷色基調搭配和諧的無彩色有黑色、灰色，避免與駝色、咖啡色系搭配。而將這些顏色進行搭配後，又給人帶來新的感覺。

　　冷色調與中性色調服裝搭配效果的步驟分析如下。

1. 繪製出人體動態及著裝（圖 6-139）。
2. 用淡紅棕色水彩繪製皮膚的顏色，然後再用深一點的紅棕色水彩塗出皮膚的暗部。用普魯士藍彩色鉛筆塗出眼睛虹膜的顏色，用曙紅色彩色鉛筆塗出嘴唇的顏色（圖 6-140）。
3. 用勾線筆勾出五官及眼鏡（圖 6-141）。
4. 用普魯士藍彩色鉛筆輕輕塗出眼鏡鏡片的顏色，加上一點點的水與彩色鉛筆的顏色融合，藉以突出鏡片的朦朧感；用淡褐色水彩塗出頭髮的底色，然後用深褐色水彩塗出頭髮的暗部（圖 6-142）。
5. 用粉色水彩塗出外套的底色（圖 6-143）。
6. 用粉色水彩加上百分之三左右的黑色水彩，形成比粉色稍微深一點的顏色，塗出外套暗部的顏色（圖 6-144）。
7. 用灰色水彩畫出白色毛衣暗部的顏色（圖 6-145）。
8. 用灰色彩色鉛筆描繪出白色毛衣的紋理（圖 6-146）。
9. 由於用灰色彩色鉛筆描繪過毛衣紋理之後，毛衣整體呈現出灰色，所以這個時候，需要用白色水彩塗出毛衣的底色，留出暗部。讓毛衣整體呈現出奶白的顏色。用群青色水彩加百分之十的水分塗出裙子的底色。再用群青色水彩繪製出裙子暗部的顏色（圖 6-147）。
10. 用白色水彩描繪裙子上的條紋圖案。用灰色水彩塗出鞋子的暗部（圖 6-148）。
11. 分別用紅色彩色鉛筆和綠色彩色鉛筆描繪裙子上的圖案，用黑色彩色鉛筆加強描繪鞋子的暗部（圖 6-149）。
12. 用勾線筆描繪出毛衣上的英文字母，然後對整體進行勾線（圖 6-150）。

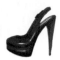

圖 6-142　　　　　　　　圖 6-143　　　　　　　　圖 6-144

圖 6-145　　　　　　　　圖 6-146　　　　　　　　圖 6-147

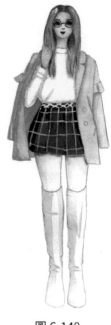

圖 6-148

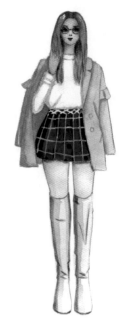

圖 6-149

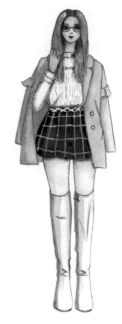

圖 6-150

6.4.3 範例臨摹

◆ 範例一

　　針織衫是我們在春秋季節穿得比較多的服裝，不同款式的針織衫會給人不同的感覺。而休閒款式的針織衫以寬鬆的款式為主，常搭配牛仔褲、布鞋等出現。

　　休閒針織衫 + 牛仔褲的繪製範例如下。

1. 繪製出人體動態及服裝線稿圖（圖 6-151）。
2. 用清水加少量的紅棕色水彩，調和出淡紅棕色，繪製皮膚的底色（圖 6-152）。
3. 在原來的淡紅棕色基礎上，再加入少許的紅棕色顏料，用深一點的紅棕色塗出皮膚的暗部（圖 6-153）。
4. 繼續在原來紅棕色的基礎上加入紅棕色顏料，形成更深的紅棕色，用更深一點的紅棕色加強描繪皮膚的暗部（圖 6-154）。
5. 用黃色水彩畫出頭髮的底色（圖 6-155）。
6. 用土黃色水彩加深頭髮的暗部，然後分別用藍色和紅色水彩塗出眼睛虹膜和嘴唇的顏色（圖 6-156）。
7. 用鈷藍色水彩加水，繪製衣服和鞋子的底色（圖 6-157）。

8. 用深一點的鈷藍色水彩畫出衣服和鞋子的暗部（圖 6-158）。

9. 用清水加少量的黑色水彩，調出灰色，塗出褲子的底色（圖 6-159）。

10.用黑色水彩加少量的水，塗出褲子暗部及褶皺部分的顏色（圖 6-160）。

11.用土黃色彩色鉛筆塗出鞋子底部的顏色，用黑色彩色鉛筆繪製出鞋子上的字母
 圖案，用鈷藍色彩色鉛筆描繪出衣服領子和袖子部分的螺紋圖案（圖 6-161）。

12.用勾線筆描繪出褲子上的鈕扣，然後對整體進行勾線（圖 6-162）。

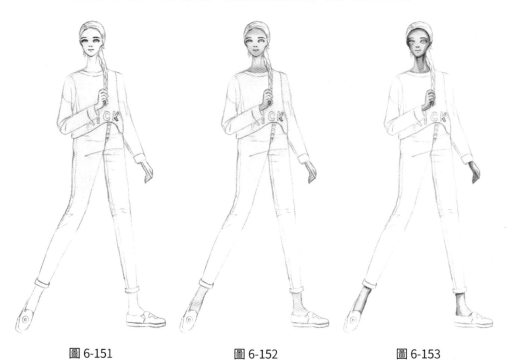

圖 6-151 圖 6-152 圖 6-153

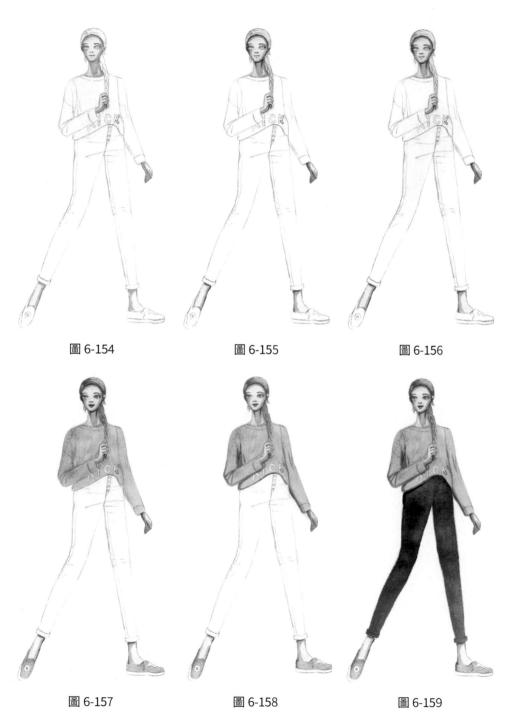

圖 6-154　　　　　　　　圖 6-155　　　　　　　　圖 6-156

圖 6-157　　　　　　　　圖 6-158　　　　　　　　圖 6-159

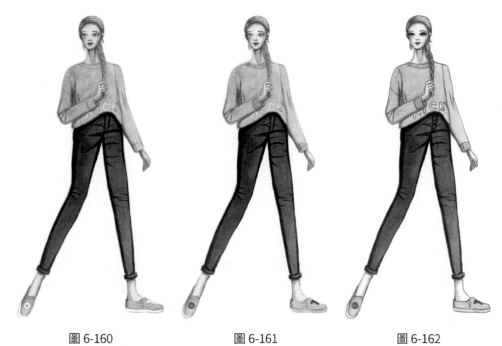

圖 6-160　　　　　　　　圖 6-161　　　　　　　　圖 6-162

◆ 範例二

　　旗袍是最能體現女性之美且最具傳統元素的服裝，因為她能將人體的曲線淋漓盡致地表現出來。

　　旗袍的繪製範例如下。

1. 繪製出人體動態線稿（圖 6-163）。
2. 根據人體動態繪製出服裝線稿（圖 6-164）。
3. 用紅棕色水彩加入百分之九十左右的水，調和出淡紅棕色，繪製皮膚的底色（圖 6-165）。
4. 用紅棕色水彩加入百分之五十左右的水，調和出淺紅棕色，描繪皮膚的暗部（圖 6-166）。
5. 用灰色水彩描繪旗袍的暗部（圖 6-167）。
6. 用土黃色彩色鉛筆繪製出頭髮的底色。可以對打亮部分進行留白。在運用彩色鉛筆繪製頭髮時，應當順著頭髮的方向描繪出髮絲（圖 6-168）。
7. 用普魯士藍彩色鉛筆畫出虹膜顏色，用曙紅色彩色鉛筆繪製嘴唇（圖 6-169）。
8. 用黃褐色彩色鉛筆描繪頭髮暗部的顏色，注意髮絲的表現（圖 6-170）。

9. 用紅棕色彩色鉛筆加強描繪頭髮的暗部，即光線照不到的地方，以及被物體遮住光線的陰影部分（圖 6-171）。

10.用灰色水彩畫出扇子的底色（圖 6-172）。

11.用黑色彩色鉛筆加強描繪旗袍和扇子的暗部（圖 6-173）。

12.用大紅色水彩加入百分之八十左右的水分，調出淡紅色，細畫出旗袍上的花朵圖案底色（圖 6-174）。

13.用大紅色水彩加入百分之五十左右的水分，調和出淺紅色，繪製出旗袍上花朵圖案的暗部（圖 6-175）。

14.用大紅色加強描繪旗袍上花朵圖案的暗部（圖 6-176）。

15.用曙紅色彩色鉛筆描繪出扇子上的花朵圖案，然後用勾線筆對整體進行勾線（圖 6-177）。

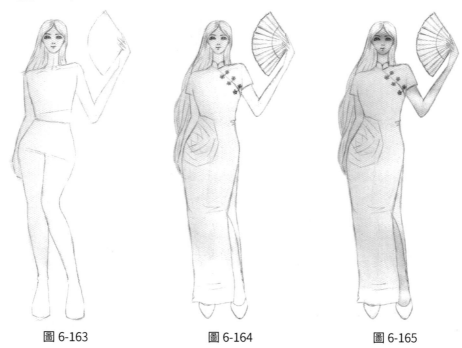

圖 6-163　　　　　　　圖 6-164　　　　　　　圖 6-165

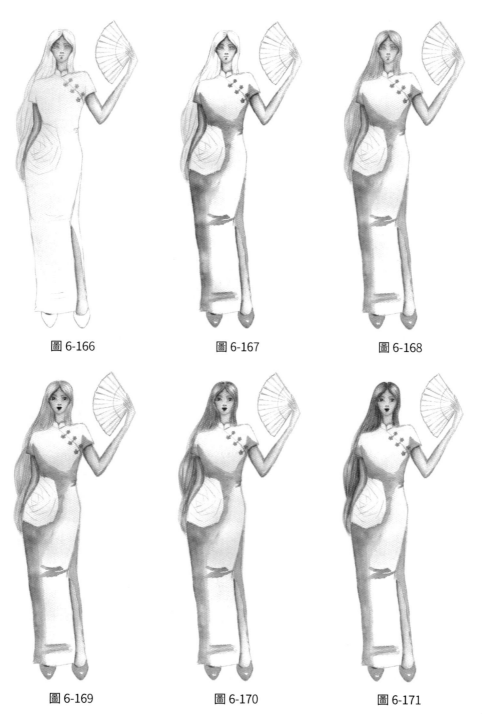

圖 6-166　　　　　　　圖 6-167　　　　　　　圖 6-168

圖 6-169　　　　　　　圖 6-170　　　　　　　圖 6-171

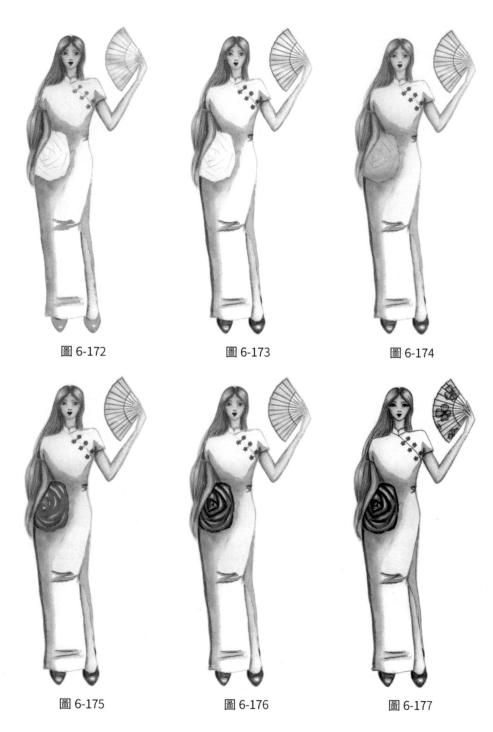

圖 6-172　　　　　　　　圖 6-173　　　　　　　　圖 6-174

圖 6-175　　　　　　　　圖 6-176　　　　　　　　圖 6-177

服裝畫手繪入門與應用：
人體結構╳表現技法╳範例臨摹

編　著：柴青

編　輯：林瑋欣

發行人：黃振庭

出版者：崧燁文化事業有限公司

發行者：崧燁文化事業有限公司

E-mail：sonbookservice@gmail.com

粉絲頁：https://www.facebook.com/
　　　　sonbookss/

網　址：https://sonbook.net/

地　址：台北市中正區重慶南路一段六十一號八
　　　　樓 815 室

Rm. 815, 8F., No.61, Sec. 1, Chongqing S. Rd.,
Zhongzheng Dist., Taipei City 100, Taiwan

電　話：(02)2370-3310

傳　真：(02) 2388-1990

印　刷：京峯彩色印刷有限公司（京峰數位）

律師顧問：廣華律師事務所 張珮琦律師

國家圖書館出版品預行編目資料

服裝畫手繪入門與應用：人體結構
× 表現技法 × 範例臨摹 / 柴青編
著 . -- 第一版 . -- 臺北市：崧燁文
化事業有限公司 , 2022.06
　面；　公分
POD 版
ISBN 978-626-332-390-2(平裝)
1.CST: 插畫 2.CST: 繪畫技法
947.45　111007305

定　價：680 元

發行日期：2022 年 6 月第一版

◎本書以 POD 印製

電子書購買

臉書